從啓德 至赤鱲角

中華書局

吳邦謀 著

序一

一天，詹仕邀請我為他的新作寫序，下筆前先重溫他的作品系列，包括《從啟德出發》、《再看啟德——從日佔時期說起》、《說航空・論飛機》及《香港航空125年》等。當重閱他的獲獎書籍《香港航空125年》，再次被書中豐富的內容及精彩的圖片所吸引着，很快由第一章看到最後一章，回味無窮。詹仕以流暢的文筆及深入淺出的敘述方式，詳細道出超過百年的香港航空歷史，而且書中刊出的收藏品令人眼前一亮，非常吸引！今次詹仕再下一城，他的新作《從啟德至赤鱲角》定必再次吸引讀者捧場。

差不多這兩年來，新型冠狀病毒的出現大大改變了人們的生活型態，為了跟上潮流，我也習慣了虛擬世界

及網絡活動，爬格子也少了。雖然疫症影響了空中運輸的服務及機場使用的人流，但相信疫情過後，昔日繁忙的航空活動必會重返。說起我們的香港國際機場，它是全球領先的機場之一，亦是國際航空樞紐中心，在香港以及粵港澳大灣區擔當人流、物流和信息流重要角色。為進一步鞏固機場的空運領導地位，香港機場管理局正積極發展香港國際機場由「城市機場」轉變成為「機場城市」。

發展機場城市須要提升機場及週邊的設施、服務及營運效率，特別在基礎建設、智能系統及創新科技方面有所要求。香港機場管理局在機場各方面的服務設施，已應用人工智能、大數據分折、物聯網、5G數據、無人駕駛技術、機械人自動化等技術，

藉以提供創新及高效的優質服務，以及提升營運的效率和有效地調配資源，讓旅客從抵達離港層開始到登機一刻，甚至在到達機場之前，都能利用機場提供的科技主導及個人化設施與服務，享受輕鬆愉快的旅程。至於基礎建設方面，除第三條跑道於今年投入服務外，集零售、餐飲娛樂、辦公大樓及酒店於一身的 SKYCITY 航天城、機場南貨運區高端物流中心、港珠澳大橋香港口岸人工島發展計劃、機場東涌專道無人駕駛運輸系統等，也分別建設或發展中，將為旅客提供嶄新的旅遊體驗，令香港「機場城市」將成為世界級的地標，拭目以待！

今年是香港特別行政區成立二十五周年，也是香港國際機場邁向銀

禧之喜，趁此預祝詹仕的新著《從啟德至赤鱲角》一紙風行，好評如潮。

梁永基

工程及科技執行總監
香港機場管理局

2022 年 5 月 19 日

序二

　　香港國際機場自 1998 年啟用以來，一直為未來作出規劃，以應付機場的長遠需要，並實現從「城市機場」發展成「機場城市」。香港機場管理局早於 2008 年 7 月便展開《香港國際機場 2030 規劃大綱》的研究，以探討機場的發展，並委任了多間獨立顧問公司，研究機場發展的不同策略範疇，進行深入的研究及分析，並且收集機場同業的專業意見。2015 年 3 月，行政會議一致通過及肯定擴建香港國際機場成為三跑道系統，以鞏固香港作為國際航空樞紐地位，可以進一步推動經濟發展，為香港帶來數以千億元的經濟效益，並提供數以十萬個就業機會。

　　2016 年 8 月，香港機場管理局啟動三跑道系統項目，其規模差不多等於在現有機場旁興建一個新機場，包括在現有機場島以北填海拓地約 650 公頃，興建一條全長 3,800 米及闊 60 米的第三跑道以及相關滑行道系統，同時重新配置現有中跑道及興建 T2 客運廊及停機坪等等。三跑道填海的方法是運用「深層水泥拌合法」，是香港首次應用於填海工程，亦是香港建造業的里程碑。這種嶄新的環保填海技術能夠在無須移除海床淤泥的情況下填海造地，減低工程對附近水質及生態環境的影響，亦較傳統的填海方式更加快完工，提供大片土地供發展用途。

　　儘管面對 2019 冠狀病毒病的影響所帶來的挑戰，我們仍致力維持三跑道系統的工程進度，以期分別於 2022 年及 2024 年啟用第三條跑

道和三跑道系統。經過不足五年的建
造時間，第三跑道填海及鋪設工程於
2021 年 6 月完成，並於同年 9 月 7
日舉行第三跑道鋪設工程竣工典禮。
第三跑道的試飛亦已於本年 4 月順
利完成，以確保空中航行服務設備、
飛行程序和飛行區地面燈號系統，符
合國際民用航空組織的要求。今年
4 月 21 日，機管局按國際民航組織
規定，就第三跑道的準備情況，向全
球航空業界發放資料，香港國際機場
第三跑道已準備就緒在 2022 年投入
運作。

　　吳邦謀先生的新作《從啓德至赤
鱲角》為我們講述了許多關於香港
航空及機場發展歷史的故事，並且分
享了他豐富的收藏，值得我們細心閱
讀。本人誠意推介這本書給所有讀

者，亦預祝吳先生的新著一紙風行，
廣受讀者喜歡！

梁景然

三跑道項目執行總監

香港機場管理局

2022 年 5 月 18 日

序三

　　受相識逾二十年的好友邦謀之邀，為其新作《從啓德至赤鱲角》作序，當然義不容辭。同時，更感慨時光荏苒，白駒過隙。

　　憶往昔崢嶸歲月稠，在傳奇的九龍城，啓德機場是世界上最刺激驚悚的飛機降落跑道。懷揣對香港民航發展的一腔熱情，從啓德起飛，我和邦謀經歷了開山劈石的臨時機管局時代，親歷赤鱲角首航的激動興奮，迎接 A380 第一次降落在香港新機場的跑道，如今又一同見證並推動着香港的第三條跑道從一紙規劃成為現實……不禁讓人唏噓，匆匆數十載，彈指一揮間。

　　邦謀絕對是充分體現了「知行合一」。首先，正是這種生於斯、長於斯的深厚情意結，讓一個昔日在九龍城仰望天空的少年，一步一個腳印地成長為香港機場管理局基建設施工程及維修部門的關鍵骨幹力量。夜空下星星點點的機坪上，每一盞助航燈光中都閃耀着他的心血。從啓德時代的仰望者，成為躬身入局的參與者；從赤鱲角的跟隨者，成為新跑道歷史的創造者！

　　邦謀將機場的另一面呈現在讀者面前。從一張手寫機票、行李貼紙這些小物件，為我們一一道來那些年讓所有香港人引以為傲的啓德傳奇和輝煌的赤鱲角奇跡。作為任何一個曾經見證過這段歷史的機場使用者，都會被書中這點點滴滴的細節與用心，拉回記憶中的那些年，為我們一同經歷過的時代而再次追憶感動。

　　邦謀在日常繁忙工作之餘，孜孜

不倦地搜羅各類史料，在此書中為大家分享了超過二十五年之超過三百多件珍貴的文獻及舊物。正是基於上述三點，讓此書躍然於同類書稿之列，成為一本香港民航愛好者不容錯過的經典讀物！

最後，我謹代表一同經歷過這段崢嶸歲月的香港民航同仁，衷心感謝邦謀將我們的集體回憶栩栩如生的展現在這本佳作中；我期望更多的民航新生代能從中汲取到夢想的力量，不忘初心，譜寫未來更燦爛的新篇章！

姚兆聰

機場運行副總監

香港機場管理局

2022 年 5 月 17 日

序四

20 世紀初，市民喜往位於原稱「英界九龍」的聖山宋王臺，以及「華界九龍」的九龍城區，還有區內「三不管」地帶的九龍寨城瀏覽遊玩。邊界的分隔線由 1920 年代起開闢為界限街。1920 年，九龍灣畔的商住區「啓德濱」初步落成入伙，部分市民曾遷往。啓德汽車公司的巴士亦往返這裏至尖沙咀。

同時，多次「飛機演放」（升空表演）在跑馬地區至啓德濱旁之地段舉行，直到 1950 年代，仍有不少長者就此盛況津津樂道。

1931 年，當局在啓德濱之地段和附近一帶，以至對出之九龍灣闢成啓德機場，在迅速發展之下，於 1938 年，啓德機場已成為遠東的主要民航總站，多家國際航空公司在香港設立分部。

淪陷期間的 1943 年，日軍當局聲稱「擴展啓德機場」，該帶包括聖山宋王臺、九龍寨城等古蹟以及多條街道遭夷平及破毀，要到和平後，機場才陸續擴展。

1940 年代後期，當局曾考慮在后海灣、昂船洲、深灣及淺水灣興建新建場，以取代群山環繞的啓德，但最終決定在啓德興建一條伸出海面的跑道，以及一座機場客運大廈，依次於 1958 年及 1962 年落成。啓德亦由當時飛躍發展，一日千里。

孩提時的 1950 年代，視啓德為「條條大路通世界」的樞紐，亦目睹及親身經歷客運及貨運大廈的不斷擴建，直至 1998 年機場遷往赤鱲角為止。早期，對於能夠「搭飛機『出

埠』」者，羨慕不已。

挚友 James 哥——吳邦謀兄服務於航空界以及鑽研航空事業多年，成就超卓，其珍藏之文獻資料、物品及圖像數量之豐，無出其右，著作等身。欣聞邦謀兄另一力作《從啟德至赤鱲角》即將出版，內有三十多個主題，除歷史資料外，觸目者厥為「規劃機場未來」及「三跑起飛」兩章，是港人所喜聞樂見者。

草草拙文謹向邦謀兄致賀，祝洛陽紙貴，並衷心向各位讀者諸君推薦。

鄭寶鴻 謹識
香港歷史博物館、香港文化博物館、
香港大學美術博物館及
香港收藏家協會名譽顧問
於 2022 年繁花似錦的春日

序五

很高興再次被詹仕兄邀請替他的新書《從啓德至赤鱲角》寫序言，但此時此刻實在難以下筆。2020年新型冠狀病毒病（COVID-19）對全球經濟，特別對航空事業造成前所未有的衝擊，香港國際機場從每天二十多萬人次，斷崖式下跌至最低每天只有三數百人次。

尤記得2003年「SARS」的疫情也一度影響香港國際機場的運作，但很快在三數個月內回復正常，而這次COVID-19則持續了兩年多仍未有全面解決的時間表。

民航事業從1980年代起急速發展，令人與人、國與國之間距離拉近，但碰上百年一遇的疫情，亦迅速擴散至全球不同國家。在下筆之時，COVID-19仍在全球各地零星爆發，令航空事業未能全面復甦，加上來港隔離檢疫的限制，旅遊及商業活動都因而受到莫大的影響。

儘管如此，疫情遲早都會過去，旅遊、探親、留學及商務飛行已成現代人生活的一部分，而香港國際機場憑藉優越的地理形勢，一直都充當亞太地區的重要航空樞紐。疫情過去後，相信航空活動必定能夠迅速反彈，回復昔日繁忙景象。

香港國際機場雖然面對前所未有的嚴峻考驗，但對長遠機場城市的發展，仍然充滿信心。今年正值香港回歸二十五周年，新北跑道亦會如期於今年正式啓用，整個三跑道系統項目亦朝着原來的計劃繼續不停施工。此新書正好讓讀者重溫啓德機場的歷史典故、赤鱲角新機場啓用、航空公

司的誕生與結束，及至機場第三跑道
的設計與竣工等。讀者不論是詹仕兄
的長期擁躉，或剛對香港航空歷史產
生興趣，此書都有着豐富的收藏品、
圖片、文獻等等資料以饗同好。在此
祝願詹仕兄新書出版成功，一紙風
行，繼續將香港航空歷史保留及承傳
下去。

湯遠敬

三跑道項目合約總經理

香港機場管理局

2022 年 5 月 30 日

序六

回想在 2015 年我曾給作者吳邦謀先生的著作《香港航空 125 年》寫過一篇序言。六年過後的今天，香港國際機場第三條跑道正蓄勢待發準備啓用，連同其他新的機場設施逐步投入服務，使香港國際機場發展成為智能機場城市，透過高效及創新的科技，進一步提升營運的效率，以及締造嶄新的旅遊體驗。

科技的發展能提供機遇，以便有效提高機場運力，更能提升服務的質素、效率及安全等水平。自 2019 年 12 月 30 日，可運送行李的自動駕駛拖車在香港國際機場使用後，其效益、效能及安全指數的結果令人滿意和鼓舞。它除讓我們見證了香港國際機場在飛行區率先採用無人駕駛的技術外，亦令我們的技術團隊對

即將應用於香港機場的車聯網、V2X（Vehicle to Everything）等無人駕駛系統，打下一支強心針。

另外，「數碼分身」（Digital Twins）的建立，利用虛擬技術複製三維模型，協助加強香港國際機場的整體管理、預測性決策及維修能力，可令機場建築物由設計、建造、營運以至維修階段的整個周期，全面應用，現時正為其他現有及即將落成的建築項目建立數碼分身。繼飛行區地面燈號自動掃描及檢查系統（Airfield Ground Lighting Scanning and Inspection System）成功研發後，團隊更創先利用「機械人流程自動化」（Robotic Process Automation）試行計算飛機起降對跑道地面燈碰撞的影響，從而制定相關的維修策略以及

故障的預防，現正優化該項目的軟件
程序及準確度。

　　作者吳邦謀先生的新著《從啓德
至赤鱲角》，內容豐富，圖文並茂，
是一本值得大家參考的香港機場及航
空歷史的書籍。本人誠意推薦給各
位朋友，亦預祝新書洛陽紙貴，一紙
風行！

黃家和

系統工程及維修總經理

香港機場管理局

2022 年 5 月 11 日

還記起小時候，初次到啓德機場乘搭飛機，那種既興奮又緊張的心情至今仍留在腦海中。當時啓德機場位近九龍城，當飛機在頭頂上掠過的時候，引擎發出的聲音已令人興奮，兒時多麼嚮往能在機場工作。長大後願望成真，除每天於赤鱲角香港國際機場工作，更能利用自己的專長參與機場的大型基建工程，其中包括跑道的設計、興建、測試及維修工作。

香港國際機場不管日與夜，長長的跑道彷彿成為天與地的橋樑，連接廣闊無邊的天空，讓飛機接載人與貨到達地球每一角落去。跑道是機場絕不能缺少的設施，扮演最重要的角色之一，現時香港國際機場運作中的兩條各長 3,800 米及寬 60 米的跑道，除能符合國際民航組織及民航處所制定的標準及操作之規範外，且能夠容許最大型（即 Code F）民航客機起飛及降落之用。香港國際機場第三條跑道於今年投入服務，我期待新跑道誕生的來臨，見證香港國際機場踏進新的里程碑。

曾閱過作者吳邦謀先生過去的著作，欣賞其文筆流暢及專業見聞，今次吳先生再下一城撰寫另一力作《從啓德至赤鱲角》，定必再一次令大家讚賞。現謹以至誠，向各位對航空歷史感興趣的讀者諸君予以推薦，定可獲益不淺。

黃少銓

基建設施工程及維修總經理

香港機場管理局

2022 年 5 月 12 日

序八

作為生於斯，長於斯的香港人，與香港機場一起成長，從昔日的啓德機場至今天的赤鱲角香港國際機場，不僅見證了兩代機場一脈相承外，也同時印證了香港社會及經濟的發展，以及反映了港人奮鬥拼搏的成長歲月。

回憶童年的時候，父母與我一起前往啓德機場乘搭飛機的經過，至今仍難以忘記。當我們到達啓德機場前的九龍城，飛機像一隻巨鳥在頭頂上掠過，那讓你熱血澎湃的飛機引擎轉動的聲音，足以令人雀躍萬分，震撼人心！我們進入啓德客運大樓離境層時，那裏除設有航空公司登記櫃枱外，還有自動翻牌式的航班顯示牌，它不斷來回翻動航班號碼和訊息，發出「噠噠噠」的聲音，這奇特的轉動聲還縈繞於我的腦海中，畢生難忘！

香港啓德機場從 1920 年代至 1998 年搬遷至赤鱲角機場，已陪伴了港人七十載歲月，亦伴隨着香港經濟成長之路，直至 1998 年 7 月 6 日，由位於赤鱲角的香港國際機場所取替，延續香港航空事業的傳奇。「機場與您，共建未來」，為香港機場管理局於 2011 年所發表計劃的口號，其計劃所代表的是《香港國際機場 2030 規劃大綱》，當中提出的三跑道系統發展方案尤為重要，不僅能鞏固香港國際航空樞紐的位置，還能提升香港國際金融、貿易及航運中心的交通基建設施，為香港帶來巨大的經濟價值。

《從啓德至赤鱲角》一書，可追溯香港以前由九龍城、宋王臺至香港

啓德機場，以及赤鱲角國際機場的誕
生，內容更提及有關飛機的故事，遍
及波音與空巴型號，像 747、A380
等，並附加說明當時飛機推出的各式
各樣的商品與模型，以及介紹香港各
機場的航空歷史，國泰、港龍的始
終，最後講述新機場的開幕，包括
香港機場核心計劃、2030 年規劃大
綱、第三跑道設計及興建工程等等，
可謂由始到終見證著啓德和赤鱲角機
場的歷史由來和發展過程。

　　香港國際機場的建設是我們的驕
傲，預祝機場之第三條跑道馬到功
成，同時也祝願作者吳邦謀先生之
《從啓德至赤鱲角》一紙風行，洛陽
紙貴！

凱程

2022 年 5 月 20 日

序九

在漫長的抗疫路上，算算已有兩年多的時間，沒踏足香港的赤鱲角國際機場，往日的熙來攘往，對比今天在電視畫面看到的清冷落漠，心上一陣傷情。

香港赤鱲角國際機場，曾被Skytrax 評為五星的機場，也曾獲得「全球最佳機場」殊榮，作為香港一份子，也倍感驕傲。記得之前旅遊出差，歷年進出不知多少次，各種交通配套，各間貴賓室，提供給旅客的優越服務，機場整體全方位的高效率，令人感到何其順暢愉悅。我愈多進出其他國家的機場，就愈發喜愛自家香港的國際機場。

但説起憶苦思甜的情懷，上世紀的啓德機場給我更深切的感受。

猶記當年年紀尚幼，使用啓德機場的機會並不多，但當年外公外婆就住在與啓德機場唇齒相依的九龍城附近，信步十來分鐘就到獅子石道，他們經常帶着我去看電影、喝早茶、購物，在幾條不長不短的街道，可以快快樂樂逛遊消遣上大半天，其時在九龍城逛街就是我的日常。

那些年，我們都習慣了隆隆龐大的飛機，高頻地在頭上不遠處劃空而過，何等的壯觀！那震耳欲聾環迴立體的飛機聲，比放烟花的聲效更震撼不知多少百倍，那可是不到幾分鐘就有一次的震撼，與民居實在親近到不得了，當年卻一刻也沒考慮過「危險」兩個字。想起來，真要佩服機師們的超凡駕駛技術及香港市民隨遇而安的品性，這也造就了九龍城和啓德機場的互存和諧，相輔相成。

我從赤鱲角機場回想到啓德機場的點滴情懷，點綴一下邦謀兄《從啓德至赤鱲角》內容豐富精彩的最新力作。

　　在此祝願邦謀兄的著作一紙風行！

康妮・虞

2022 年 5 月

香港

自序

歷史蘊藏着豐富的文化、博大精深的智慧及寶貴的經驗。今天我們面對的問題，大至國家大事，小至地方瑣事，都可以在歷史上找到其影子。歷史上曾發生過的事情，都可以作為我們今天的借鏡。無論太平盛世之年代，或是烽烟四起的歲月，歷史都可為我們提供彌足珍貴的借鑑價值。

歷史無形，文物有形。我們可透過研究、辨識及考核舊藏來挖掘歷史，還能薰陶在藏品內的藝術世界，回味昔日的歷史情懷。俗語有云：「亂世黃金，盛世收藏」，今天黃金是否仍為亂世的資金避風塘已成疑問，但盛世收藏則是歷久事實。收藏品的種類可高至古董油畫珠寶，低至民間紙品票據，各有不同的收藏捧場客，能在其中自得其樂，人生快事。作者在收藏人生中，以孔子在《論語,述而》中的「好古敏求」為座右銘，明白任何人不是生來就通曉萬物，智慧是從歷史中汲取經驗而累積，且要持之以恆的毅力及勤奮得來的。

從十五年前出版第一本拙作《從啓德出發》開始，與香港機場的舊事舊物結下不解之緣，它們埋藏的故事，既傳奇又精彩，使人陶醉又回味，促使我不斷去尋覓它及探求它，並以文字來説明，藏品來分享。接續寫下《再看啓德》、《説航空·論飛機》、《香港航空 125 年》、《回到啓德》至今天的《從啓德至赤鱲角》。這本新作不僅讓讀者了解啓德機場的由來，以及九龍寨城、龍津石橋、接官亭、宋王臺、大嶼山、赤鱲角等等的歷史外，更讓年青新一代認識香港自開埠以來的五個機場：啓德機場、石崗機場、粉嶺機場、沙田機場和赤

鱲角香港國際機場的典故，以及最新的第三跑道建造經過，還有飛機專題的文章分享，包括香港首飛創舉、告別 747、A380 維港低飛、空中霸王、飛機辨認等等。書中的航空收藏品超過三百件包括老照片、舊機票、登機證、首航封、明信片、行李貼紙、旅行袋、飛機模型、開幕場刊等等。

今次新書能夠順利出版，有賴中華書局（香港）有限公司副總編輯黎耀強先生及責任編輯白靜薇小姐的協助及幫忙，以及香港機場管理局准予本書使用有關新聞稿圖片及資料，謹此致謝。香港歷史博物館、香港收藏家協會名譽顧問鄭寶鴻先生為我的新書慷慨賜序，致衷心感謝。特別鳴謝香港機場管理局 工程及科技執行總監梁永基先生、三跑道項目執行總監梁景然先生、機場運行副總監姚兆聰先生、三跑道項目合約總經理湯遠敬

先生、系統工程及維修總經理黃家和先生及基建設施工程及維修總經理黃少銓先生贈我的序言及支持，感到非常鼓舞。內子康妮及小女凱程的序言及祝福，給我最大的支持及推動力。

適逢 2022 年是香港特別行政區成立二十五周年，又是香港國際機場第三條跑道即將啓用，此時此刻出版《從啓德至赤鱲角》份外有意義，希望各大讀者喜歡。

吳邦謀 謹識

2022 年 5 月 20 日

前言

飛,代表着自由、奔放及未來。

　　看到鳥兒在空中無拘無束的飛翔,人類自古就希望像牠們一樣,能夠在廣闊的天空中任意飛行。自達文西設計出最早期的飛行器後,人類便燃起了飛行的欲望。在 1903 年 12 月 17 日萊特兄弟駕駛自行研製的飛機「飛行者一號」首次成功起飛後,便觸發世界各地飛行的欲望,衍生航空事業的發展。執筆之時,各國航空業界受到 2019 冠狀病毒病的影響,航班數目大減,但相信疫情過後曙光必現,航空業可以重拾往日的光輝,鐵鳥又再衝上雲霄。

　　作者以往的航空史拙作,大部分的篇幅都集中在啓德機場,今次這本新作《從啓德至赤鱲角》的範圍,加添赤鱲角香港國際機場的歷史,以深入淺出的方式講述赤鱲角島的前世今生、新機場的開幕盛況及發展,以及介紹第三跑道的建造經過等等,另外還分享數篇關於九龍寨城、宋王臺、龍津橋等歷史文章。書中刊出的舊照、文獻及航空收藏品共 320 多件,部分還是首次在印刷媒體中曝光的,非常稀有及珍貴!收藏品包括 1841 年香港開埠文獻、1849 年九龍灣鋼板畫、1898 年接官亭玻璃正片、1930 年代啓德機場舊照、1937 年趙錫年編《趙氏族譜》、1941 至 1945 年日佔照片、1959 年饒宗頤教授簽名本《九龍與宋季史料》、1960 年簡又文編《宋皇臺紀念集》、1998 年香港國際機場開幕場刊等。讀者在細閱本書內容之同時,不容錯過書中所示的舊照及收藏品。

　　未知古,焉知今。祈望這本《從啓德至赤鱲角》能帶給讀者一些回憶、啓示及夢想。

目錄

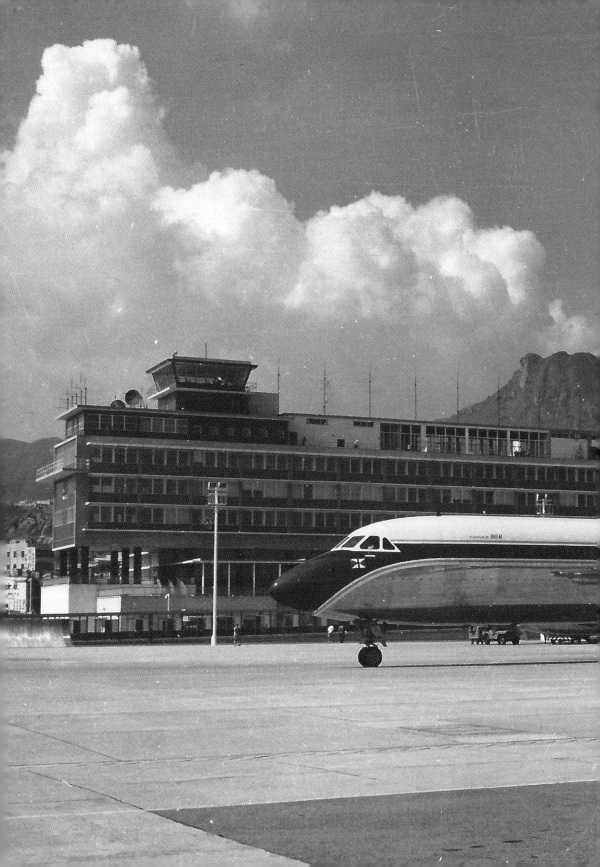

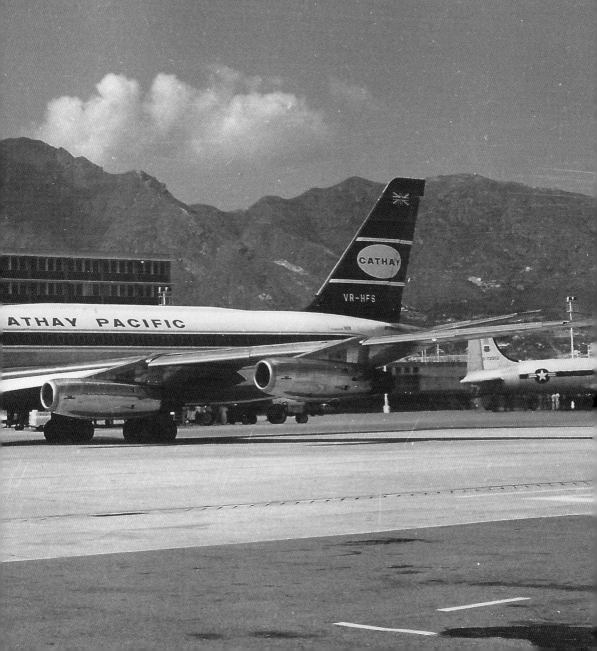

1962 年 11 月，位於九龍城的啓德機場客運大樓正式開幕，樓高 7 層，佔地 39 萬多平方呎，每小時可處理旅客 550 名，成為當時遠東最新穎及最先進的國際機場。圖為一架國泰康維爾四引擎客機，在啓德北停機坪滑行，背景可見獅子山，攝於 1963 年。

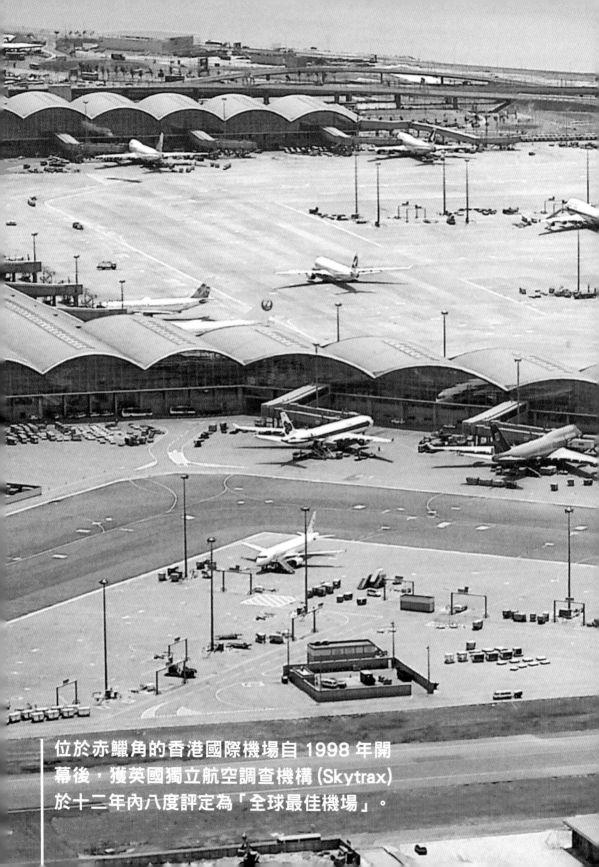

位於赤鱲角的香港國際機場自 1998 年開
幕後，獲英國獨立航空調查機構 (Skytrax)
於十二年內八度評定為「全球最佳機場」。

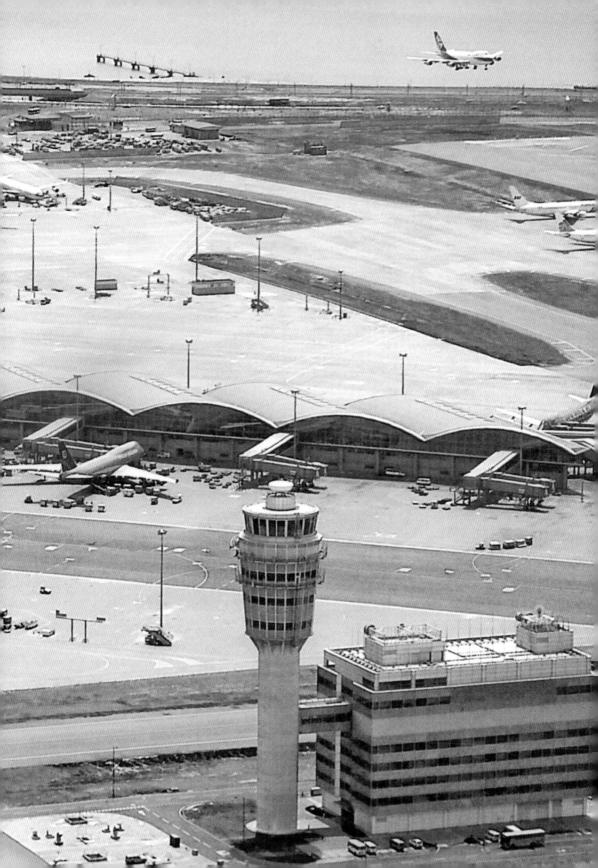

Chapter 1

啓德

拾遺

回到九龍城

啓德是一個充滿傳奇的名字，又是九龍城區內為人熟悉的地標，它除代表着何啓、區德及啓德機場外，其所在地及附近一帶還埋藏着宋代、元代、明代、清代的遺蹟及文物，其中包括九龍寨城、龍津石橋、龍津亭、聖山、宋王臺、侯王廟等等。筆者透過拙文、舊照、文獻、古籍、期刊、族譜等等，讓讀者回到昔日的九龍城，重拾啓德夢！

1930 年代從白鶴山遠眺九龍城一帶民房，近處可見九龍寨城的城牆，左方近海堤處為啓德濱私人住宅區。

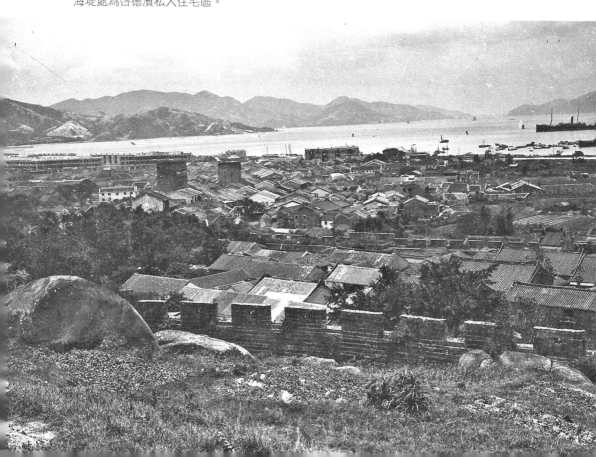

九龍寨前身：九龍台

　　九龍城是九龍半島最早期的城市之一，其中九龍寨城的建成更加快該處發展，雖然這塊彈丸之地只有不足 6.5 英畝，卻是英國殖民地的一塊中國方土，亦成為了華人主權象徵的地方，更長期成為中英雙方外交角力的戰場。現代人對昔日九龍寨城的了解，是一個香港、英國、中國內地皆不管的「三不管」地帶，亦是黃賭毒的溫床。九龍寨城的出現和興衰，在香港歷史名冊中佔有重要的一頁，寨城為甚麼要興建？甚麼時候建成？為甚麼變成三不管的地方？要明白箇中原因，首先從明末清初年代的香港說起。

　　明末倭寇肆虐，明政府為加強香港海防，在各地包括九龍、佛堂門、屯門、急水門皆設置汛地，派遣軍隊駐防，其中位處九龍灣的「九龍汛」，可瞭望從鯉魚門進九龍灣之船隻，為重要的駐防之地。順治十八年（1661 年），清政府頒布「遷海令」，強令沿海四省居民內遷五十里，其中位於九龍城的官富巡檢司亦被內遷至南頭赤尾村，即今深圳市內。九龍城臨近鯉魚門，為海防重要位置，清政府故在該地設立烽火台，為大鵬協屬下一個軍事要站，稱「九龍台」。

　　嘉慶十五年（1810 年），清室為再加強對海盜的防禦，將佛堂門炮台移建於九龍台，其軍事地位漸凌駕於香港各砲台，並在鴉片戰爭初期，發揮了抗英的作用。1839 年，不少英國船隻泊近於九龍灣有所企圖，九龍台的軍事地理更形重要。同年 5 月，林則徐把駐守大鵬協的水師船遷調至九龍台駐守，並將該處升格為「九龍寨」，以防英艦侵擾。9 月，英艦攻擊九龍寨，大鵬協率領眾水師船，在九龍寨的炮火支援下回擊英船，期間英船先被擊退，最後退至尖沙咀，可見九龍寨的戰略軍事地位愈顯重要。可是由於該次中英衝突，導致鴉片戰爭全面爆發。

鴉片戰爭源起

　　19 世紀，英國經過工業革命的洗禮後，明白擁有豐富資源對開拓世界市場非常重要。英國自維多利亞女王時代從殖民地得到的財產，帶來了大量的外

地資源，以作生產性投資以轉換為再生產的資本，並為機器生產技術作出全面改善，來達到英國以工業國家為目標。當時地大物博及資源豐富的中國對英方有着一定的影響，兩國貿易存在了巨大逆差，英國人對中國的茶葉、生絲、土布、瓷器等等特別渴求。為了改變這種不利的貿易局面，英國資產階級採取外交途徑強力交涉，但未能達到目的，為了扭轉貿易頹勢，英國竟採取了卑劣的手段，大量向中國輸入鴉片以牟取暴利。

鴉片是英文 Opium 的音譯，俗名「大煙」，內含嗎啡，後經英國東印度公司在印度大量種植及經營，並以商船運至中國。英國大量輸入鴉片獲利甚豐，但嚴重地危害中國社會，自士大夫至販夫走卒，許多皆成「癮君子」，同時中國白銀大量外流，導致國家財政拮据及百姓生活惡化。禁絕鴉片作為國策，已擺在清廷首要的議事日程。1839 年，道光皇帝派欽差大臣湖廣總督林則徐前往廣州銷毀鴉片，勒令外商全數繳交鴉片，結果共繳煙二萬多箱。當時銷毀鴉片不是用火燒，而是將鴉片混和石灰扔進池內，再流出珠江口外。

香港大學中文學院名譽教授丁新豹曾在《歷史有話說》電視節目中提及，銷毀鴉片的方法是在虎門挖了數個大坑，將一個個像炮彈形狀的鴉片搗碎，扔進池內，再將石灰放進去後混和起來，等待潮水退的時候流出海裏。

九龍半島的暗湧

1840 年，英國政府以林則徐的虎門銷煙等為藉口，把禁煙行動看成侵犯私人財產，覺得不可容忍，決定派出遠征軍侵華，促成鴉片戰爭的爆發。同年六月，查理・義律（Charles Elliot）上校及其堂兄喬治・懿律（George Elliot）海軍少將率領英國軍隊，從珠江口一路推進並佔領舟山，氣勢如虹直達天津附近的白河。1841 年 1 月 8 日，英國突襲虎門，令廣州以至香港受到威脅。在英國的武力脅迫下，清廷欽差大臣琦善與英國義律私下擬訂《穿鼻草約》，讓步並與英方取得初步共識，包括割讓香港島予英國，但需尋求清皇帝的同意。惟草約在未獲中方承認下，以伯麥（Gordon Bremer）將領為首的英國海軍於 1841 年 1 月 26 日強行登陸港島上環水坑口，並舉行了升旗禮，以示佔領香港島，是為香港「開埠」之始。

The Mirror

OF

LITERATURE, AMUSEMENT, AND INSTRUCTION.

VOL. XXXVII.

No. 1056.]　　SATURDAY, APRIL 24, 1841.　　[Price 2d.

THE ISLAND OF HONG-KONG.

1841 年 1 月 26 日英軍強行登陸港島上環水坑口，並舉行升旗禮，以示佔領香港島。在不足三個月後，英國《鏡報》（The Mirror）於同年 4 月 24 日發行新聞文學刊物《文學、娛樂和教學》，內裏除介紹 1841 年英國及世界各地之新聞及文學有關內容，其中一章更介紹剛佔領之地區——香港，並以香港島薄扶林瀑布灣鋼板畫作主圖，以及香港地圖為副，是珍貴的第一手資料，為研究香港開埠初期的重要文獻。清嘉慶修纂的《新安縣志》記載的新安八景之一「鼇洋甘瀑」，被認為是圖中瀑布灣的瀑布。

英國於 1841 年佔領香港島後，於 1843 年 8 月 22 日通過了一項法案來規範對中國和印度的貿易，並在香港成立立法委員會，由英國維多利亞女王任命香港總督以執行上述法案。圖為距今接近 180 年的珍貴香港開埠初期文獻。

中英雙方戰事持續，英軍於 1842 年 8 月進迫南京，清政府最後戰敗，於同年 8 月 29 日被迫簽下《南京條約》，是中國近代史上首個不平等條約，由清廷主要代表耆英與英國代表璞鼎查（即 Henry Pottinger，砵甸乍）在停泊於南京下關江面的英艦皋華麗號（HMS Cornwallis）上簽訂。《南京條約》共有十三條款，其中主要條款：

（1）割讓香港島；
（2）向英國賠償鴉片煙價、商欠、軍費共二千一百萬銀元；
（3）五口通商，開放廣州、福州、廈門、寧波、上海五處為通商口岸，允許英人居住並設派領事；
（4）協定關稅，英商應納進出口貨稅、餉費，中國海關無權自主；
（5）廢除公行制度，准許英商在華自由貿易等，並規定雙方官吏平等往來、釋放對方軍民以及英國撤軍等事宜。

英國在 1842 年中英簽訂的《南京條約》上取得香港島，但其野心不只於此，九龍半島也是其佔奪意圖，以保港島四周無屏障之缺。據 H. B. Morse 著的 *The International*

Relations of the Chinese Empire，説明英國時任首相巴麥尊勳爵（Lord Palmerston）於 1841 年 6 月鴉片戰爭期間，命令英軍將領璞鼎查（後來成為香港首任總督）須「佔領尖沙咀或使它中立化」。清政府明白當時只有維港一海之隔的九龍半島形勢岌岌可危，需要加強九龍的防禦力量。

雙方於 1842 年 8 月 29 日簽訂不平等的《南京條約》，該條約第三條列明清政府永久割讓香港島予英國，以便英方修船存料之用。[1]

建九龍寨城備內禦外

據《籌辦夷務始末》道光二十六年（即 1846 年）丙午六月的「耆英致道光奏折」記載：「不惟屯兵操練，足壯聲威；而逼近夷巢，更可藉資牽制。」謂兩廣總督耆英上書道光皇帝，認為九龍半島有重要的軍事作用，建議在九龍半島興建一座城池，一方面可以屯兵操練，主壯聲威，另一方面可以牽制英國人，讓對方不能越雷池半步。

耆英提到需要興建的城池便是「九龍寨城」，據 1948 年 6 月由黎晉偉主編的《香港百年史》，有一篇〈龍津義學〉，由對研究九龍城甚有心得、署名為「行者」的人撰寫，文章開始第一段便寫九龍寨城在清道光二十七年（1847 年）建成。在龍津義學對面的大照壁上的《九龍司新建龍津義學敍》，刻有當時新安縣知事王銘鼎所寫的敍文，提及「道光二十三年，夷務靖後，大吏據情入告，改官富為九龍分司，近量宜於遠，築城建署，聚居民以實之，雖備內，不專為禦外，而此中稟承廟謨，計安海宇，誠大有濟時之識於其間，而非苟為勞民而傷財也。」

若參考上述資料，九龍寨城是由清道光二十三年（1843 年）開始興建，直至道光二十七年（1847 年）建成，足有四年時間，但事實是否如此？

1 原文為「因大英商船遠路涉洋，往往有損壞須修補者，自應給予沿海一處，以便修船及存守所用物料。今大皇帝准將香港一島給予大英君主暨嗣後世襲主位者常遠據守主掌，任便立法治理」。

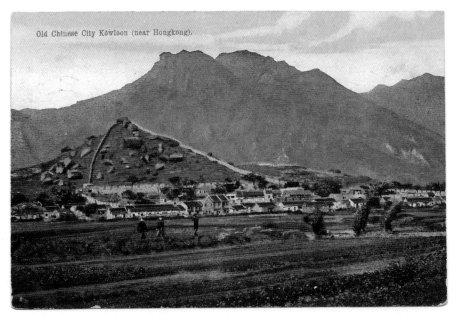

1914 年香港實寄彩色明信片，中間位置可見九龍寨城及民房，前方為寨城外的農田，後方可見白鶴山和獅子山，而明信片背後貼有英王喬治五世（即英女王伊利沙伯二世的祖父）半便士郵票，郵戳日期為 1914 年 9 月 21 日，由「Turco-Egyptian Tobacco Store」公司印製。

1930 年代獅子山下的九龍城舊照，圖左位置的小山丘為白鶴山，前景可見九龍城一帶的高尚樓房。

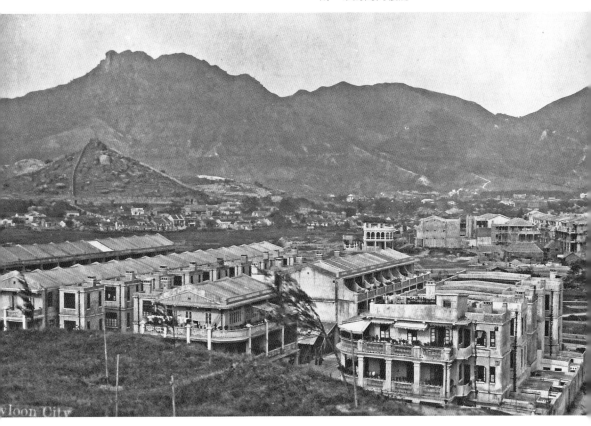

位於九龍城上沙埔的香港鴻發興涼果舖，售有參貝製山渣餅、馳名雪白澄麵及各種涼菓。圖為鴻發興涼果舖於 1938 年 4 月 5 日發出的發貨單據。

詹姆斯‧斯托達特上尉（Captain James Stoddart）是一位成就卓著的業餘藝術家，他的許多香港及內地畫作被湯瑪斯‧阿洛姆（Thomas Allom）重新繪製，及後由 S. Fisher 雕製鋼板畫，再由英國倫敦印刷及出版公司承印。圖中繪有 1849 年從九龍城至九龍灣遠眺維多利亞港及港島的鋼板畫，其原作便是斯托達特上尉的速寫作品。

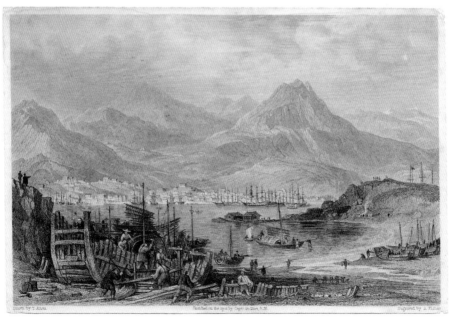

從啓德至赤鱲角

建於何時？ 九龍寨城

在 1995 年 12 月 22 日正式開放給公眾的九龍寨城公園，坐落於歷史悠久的九龍寨城原址，園內保存了多處清朝歷史古蹟，可供遊人撫今追昔。佔地約三萬一千平方米的九龍寨城公園，以清初江南園林為設計藍本，園內亭台樓閣，水木清華，盡是玲瓏秀麗的優美景致，該園共有八個著名景區，分別為衙府緬昔、南門懷古、八徑異趣、四季同馨、生肖情影、棋壇比弈、獅子窺園和歸璧半亭。

1920 年代九龍寨城一帶民房，小山丘為白鶴山，現為香港華人基督教聯會華人基督教永遠墳場。白鶴山昔日是九龍半島其中一個採石的地方，九龍寨城的城牆部分正是以出自白鶴山的石材建造。白鶴山山頂上有一巨石，相傳宋少帝逃難到九龍城期間，曾在白鶴山行朝，以這塊大石為御座，後人稱此為「交椅石」。

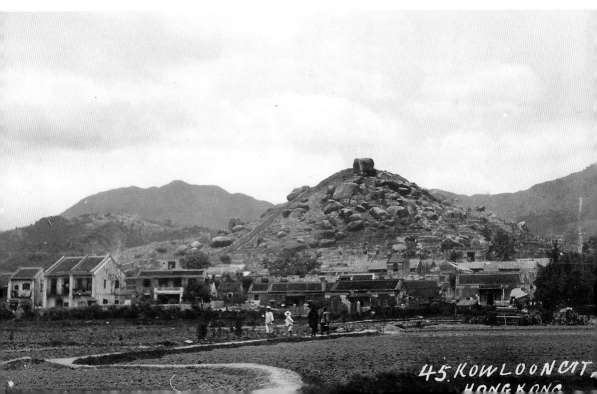

45. KOWLOON CITY, HONG KONG

1899 年當駐軍撤離九龍寨城後，三進四廂設計的衙門曾被用作多種慈善用途，其中包括收容及照顧貧苦無依老人的窮人院、義學、診所、寡婦和孤兒收容所等等。圖為 1900 年代的廣蔭院（即窮人院），入口上方位置除寫有廣蔭院三個大字外，還刻有「ALMSHOUSE」字樣，至今仍在。

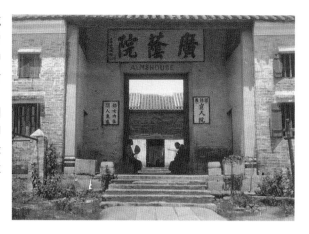

九龍寨城以一所修復的三進衙門為中心，是僅存的古老建築物，是清朝大鵬協副將及九龍巡檢司的衙門所在地，其後曾經用作收容並照顧貧苦無依的老人，從衙門前門上方可見刻有「ALMSHOUSE」字樣。衙門內部陳列在寨城範圍掘出的文物，包括兩尊古炮、大鵬協副將張玉堂拳書「壽」和「墨緣」，以及一對昔日嵌在龍津義學大門兩旁的石對聯。

身世的多個版本

九龍寨城的城牆在日佔期間被日軍強迫戰俘拆毀，除用作建造明渠外，更重要是用於興建啟德機場跑道的地基，戰後變成沒有城牆的寨城。可幸兩塊分別刻有「南門」及「九龍寨城」字樣的花崗岩石額及牆基在南門原址出土，已列為法定古蹟，在南門懷古景點可一覽這些文物。其實，由滿清時期至清拆前多年的九龍寨城，其「身世」一直未明，且有多個版本，坊間部分書籍或報告書對此都有不同的描述，特別是它的建造年份，有些學說認為九龍寨城是始建於宋代（960 至 1279 年），有些則說是清代道光二十三年（1843 年），更有些深信於道光二十七年（1847 年）開始興建，例如：

> 中國儒家文化的鼻祖是孔子和孟子，分別來自春秋時期的魯國和鄒國，因此後人就用「鄒魯」來指代文化禮儀發達的地區。圖為九龍寨城內的魁星閣（左）及龍津義學對面之照壁。魁星是文人的守護神，而義學照壁漆有「海濱鄒魯」四字，寓意此學堂瀕海一隅，為文化昌盛之地方。

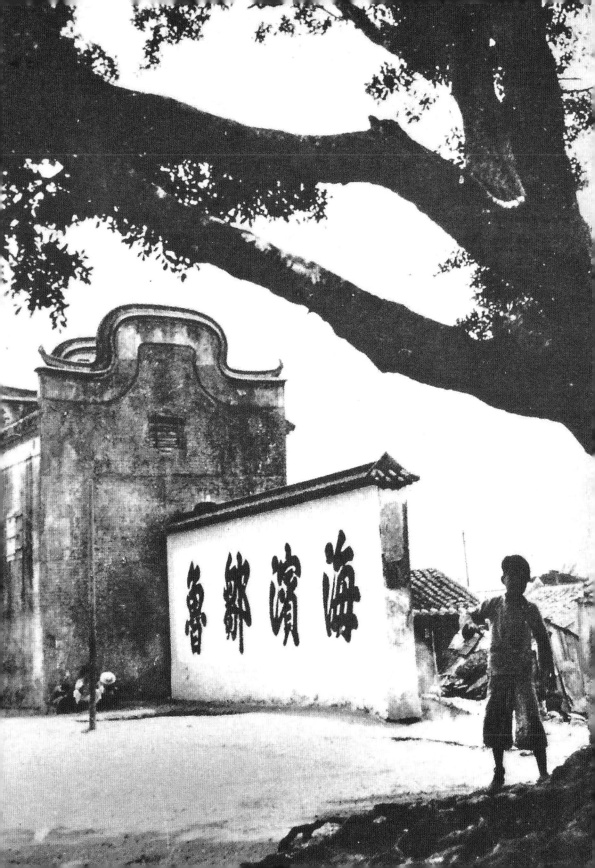

（1）1898 年 6 月，香港政府輔政司駱克（Stewart Lockhart）為首的調查團完成的《香港殖民地展拓地報告書》（簡稱「駱克報告書」）：「九龍（寨城）位於離海岸四分之一英哩處，由一座建於 1847 年的城牆包圍。」

（2）1990 年 3 月第二次印刷《香港掌故（1）》：「九龍寨城始建於宋代……。嘉慶十五年（1810 年），汛兵依南宋遺留的石牆舊址，修築九龍寨，名為『官富九龍寨』，香港割讓之後，清廷保留寨城，便加工固築，增延外牆到白鶴山頂，道光二十七年（1847 年）才完工。」

（3）2015 年 3 月初版《寨城印痕：九龍城歷史與古蹟》：「道光二十三年（1843 年）於九龍灣畔建築寨城……於四年期間內完成。時為道光二十七年（1847 年）三月。」

查證耆英奏摺闢謠

為考據以上差異，可試從《籌辦夷務始末》着手尋找相關史實及資料。《籌辦夷務始末》是清代官修的對外關係檔案資料彙編，收錄道光、咸豐、同治三朝涉及外交事宜的上諭、廷寄、奏摺、照會、廷寄、拆片等各類檔案文獻，舉凡晚清外交史上的重要事件，如兩次鴉片戰爭、鎮壓太平軍、沙俄強佔東北，以及教案及租界問題等都有詳細記載，是研究晚清史料的重要參考彙編，原書為手寫稿本，現藏於故宮博物院，在 1929 至 1930 年間陸續影印出版，由賈禎等編輯，後由中華書局再版。

翻閱《籌辦夷務始末》之道光二十六年（1846 年）庚午（農曆六月十七日，公元八月八日）卷七十六，記載着「協辦大學士兩廣總督耆英奏九龍山逼近香港亟應建立城寨以資防守摺」，該奏摺寫有：

協辦大學士兩廣總督耆英奏：

查九龍山地方，在急水門之外，與香港逼近，勢居上游，香港偶有動靜，九龍山聲息相通。是以前經移駐大鵬營副將及九龍山巡檢，藉以偵察防維，頗為得力。第山勢延袤，駐守員弁兵丁無險可據，且係賃住民居，

並無衙署兵房堪以棲止，現值停工，又未便請動公項。英夷雖入我範圍，不致復生枝節，而夷情巨測，仍應加意防備。今於該處添建寨城，用石砌築，環列礮臺，多安礮位，內設衙署兵房，不惟屯兵操練足壯聲威，而逼近夷巢，更可藉資牽制，似於海防大有裨益。……

硃批：覽。酌量妥為之。

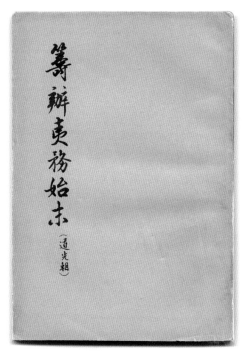

《籌辦夷務始末》收錄道光、咸豐、同治三朝涉及外交事宜的檔案及資料，在道光二十六年（1846年）庚午（農曆六月十七日，公元八月八日）卷七十六，記載着「協辦大學士兩廣總督耆英奏九龍山逼近香港亟應建立城寨以資防守摺」。

據以上耆英的奏摺，已把建城的依據和海防作用都詳細列明，道光皇帝亦加以硃批，並用「酌量妥為之」五字加以批准了。從奏摺上書的日期，九龍寨城必是在道光二十六年（1846年）庚午（公元8月8日）之後才興建，所以坊間説是建於1843年甚至宋代都是謬誤的，但真正始建九龍寨城在何時？

《勘建九龍城砲台全案文牘》的發現

揭開九龍寨城的真正身世，全賴一部於清朝道光年間輯錄的文牘，它不但記載着建築九龍寨城的詳細資料，還完整地把寨城從籌劃、興建到完成，甚至建造規格、施工、用料、風水，以及九龍半島跟香港島的距離及形勢等等也交代清楚。究竟這份文牘名叫甚麼？輯錄者是誰？怎樣被發現？

事緣香港大學霍啓昌教授（1942－2020）於 1983 年應中國社會科學院近代史研究所邀請，回內地與各大藏書單位交流，以及調查香港歷史文獻收藏的情況。過程中獲悉在廣東中山圖書館藏有一部大清道光年間輯錄的《勘建九龍城砲台全案文牘》（簡稱《文牘》），後經中山圖書館負責人員協助下借出閱覽，竟發現這文牘不只記載着九龍城的歷史外，還收錄了興建九龍寨城的第一手史料，可填補歷史的空白，揭開事實的真相。

　　《文牘》上無著輯者姓名及成編日期，但據文牘內容及編排次序，編成時間是後於道光二十九年（1849 年）二月二十四日（即收錄因風災破壞而維修寨城報告之後），輯錄者相信就是負責督建九龍寨城的顧炳章。顧炳章時任廣東試用通判，於道光二十六年五月受兩廣總督耆英委派，與署廣東新寧縣知縣喬應庚一起南下九龍，作實地勘估寨城、炮台及文武衙署兵房等各項工程，從測量度地、繪圖造冊、籌備規劃、評估物料、籌務經費、監督施工至完成建設為止。

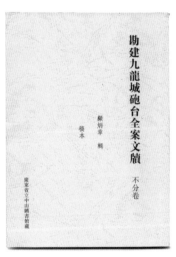

《勘建九龍城砲台全案文牘》由負責督建九龍寨城的廣東試用通判顧炳章輯錄，編成時間是後於道光二十九年（1849 年）農曆二月二十四日，現藏於廣東中山圖書館，於 1983 年給香港大學霍啓昌教授發現，圖為該文牘副本。

顧炳章和喬應庚對寨城選址審慎，規劃詳盡，防守設施考慮周詳，兩人在《文牘》覆核勘估工程情形上向耆英詳盡稟告：

兹奉前因，卑職等遵即前赴九龍山，會同地方文武各員查勘，得九龍山在新安縣之東南，距城陸路一百里，水路一百八十里。山形如弓，灣長二十餘里，南面臨海與香港之紅香爐山、群「裙」帶路等處隔海對峙；北面依山傍田；東為鯉魚門，直達大洋；西為尖沙嘴，內通虎門。該山居民聚處不一，多係耕種捕漁為業。惟中間附近白鶴山五里以內沿海一帶，店舖民房數百餘戶。按志書內載，名曰九龍寨。現在副將、巡檢皆駐紮其間。此九龍山地勢情形也。覆勘城基，非形勢未協，即地盤低窪。惟白鶴山南麓下，離海邊三里，一片官荒，地平土堅，風水亦利，既無墳田相礙，亦無潮水淹浸。就此建築城寨，核與防海衛民題義相治。當經勘丈明確，擬建石城一座，北坐南向，圓圍一百八十丈，高連垛牆一丈八尺，厚一丈四尺。城門、敵樓各四座，即以其方名。

從中可知顧、喬兩人選白鶴山南麓下的位址來興建城寨，實是理想之地。在施工前為了防止來自各地的工匠與當地居民發生衝突，勒令雙方分工合作，和衷共處。至於建築材料，特別是石材方面，工匠只批准在九龍寨城附近開山取石，不可前往英國管轄下的港島山場開採，以避免中英發生衝突。《文牘》中還記錄了建城費用，包括用於建築材料、物流運輸、工人薪金、拆造民房、補給屋價等等，合共三萬六千兩。全部經費由當時廣東地方士紳捐獻，在半年內除籌得全部建城費用外，餘款還有洋銀四十三萬二千六百多兩，後來清室再利用這筆盈餘再找廣東通判顧炳章大舉修繕虎門、省河各炮台防務及廣州城防工程。

在道光二十六年（1846年）農曆十月初七，清室選定該天為九龍寨城興工祭土之日，在《文牘》收錄有〈興工祭土神祝文〉，祭文為：

維道光二十六年歲次丙午十月初七己未日，督辦九龍城工委員廣東試用通判顧炳章、署廣東新寧縣知縣喬應庚及廣東湯坑司巡檢袁潤業，謹以

鬈柔毛、庶饈、香帛之儀，敢昭告於本境山川土神前而頌曰：山川毓秀，土地效靈。選擇斯境，建立寨城，涓吉興造，浩大工程。惟祈默佑，不日告成。官民集慶，庶物咸興。虔告。尚饗。

　　據以上興工祭文及《文牘》資料，九龍寨城的正式興建日期為道光二十六年（1846 年）農曆十月初七日，而完工日則是翌年農曆四月十八日，整個建造期只花了約六個多月時間。若不是有這文獻，後人很難相信只花了半年多時間便完成被稱讚為「工堅料實，經理得宜」的九龍寨城。

奏為捐建九龍城寨砲台等項工程一律完竣並官紳捐輸經
費先經過
　　　　　　　　　臣耆　臣徐　曉
奏仰祈
旨傳工現查明捐資官紳請給獎敘恭摺具
奏仰祈
聖鑒事竊照九龍山地方應行改建城寨設立砲台衙署營房先
經前撫　臣黃會同臣耆
奏明由粵省官紳捐建并請照歷次捐修砲台戰船成案給予
獎敘道光二十六年七月二十八日奉到

《勘建九龍城砲台全案文牘》輯錄有九龍寨城的興工祭文及峻工紀錄，從中可知寨城的正式興建日期為道光二十六年（1846年）農曆十月初七日，而完工日則是翌年農曆四月十八日，整個建造期只花了六個多月時間。

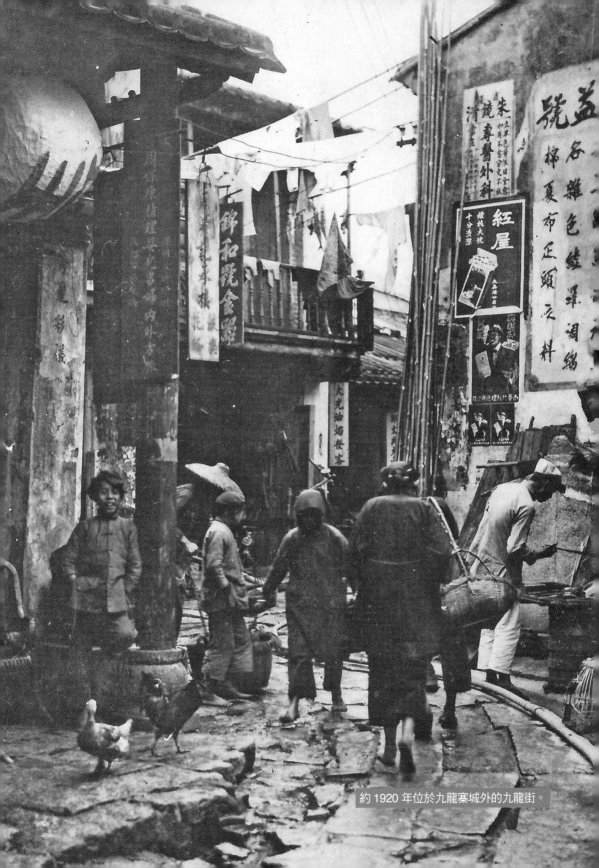

約 1920 年位於九龍寨城外的九龍街。

1980 年代的九龍寨城街道圖

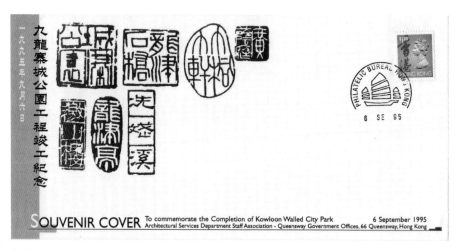

九龍寨城公園是以清初江南園林為設計模式，興建工程於 1994 年 5 月動工，翌年 8 月竣工，並在 12 月 22 日由香港總督彭定康先生主持開幕儀式。整個公園佔地 31,000 平方米，共分為 8 個不同景區，各具特色，並融為一體。為紀念寨城公園工程竣工，香港政府建築署員工協會於 1995 年 9 月 6 日製作首日封，以茲紀念。

遺蹟 龍津石橋

一批約 1898 年前後由英國人拍攝及製成的玻璃底片，除有中國內地的景物外，還包括九龍寨城、白鶴山、龍津石橋等等富有歷史意義的地方，其中一張由玻璃負片特別製作成黑白正片的「接官亭」，份外珍貴！該玻璃正片長 10.1 公分，寬 8.2 公分，由兩片玻璃黏在一起，一片塗有感光塗層乳劑，另一片以高透玻璃作保護，周邊則以黑色紙膠包覆，以防潮防水。雖然玻璃正片距今超過 120 年，部分銀鹽位置亦變質，但影像效果依然清晰。

約 1898 年由玻璃負片製作成的黑白正片「接官亭」，雖然距今超過 120 年，影像仍然清晰。可見接官亭入口處的石額刻有「龍津」二字，為南海縣學者潘士釗手書，亭內還嵌有創建碑記。

1842 年 8 月 2 日，中英簽訂不平等的《南京條約》，香港自此正式割讓予英國。1898 年 6 月 9 日，英國強迫清朝政府再簽定《展拓香港界址專條》，按條約英國租借新界，而中國官員仍可駐守九龍寨城，龍津石橋則留與中國官民使用，並議定「中國兵商各船、渡艇任便往來停泊，且便城內官民任便行走」。翌年四月，英人進佔「新界」。期間軍警遇到鄉民武力抵抗，英政府認為事件與寨城內的官員有關，便根據中英《展拓香港界址專條》內有關九龍寨城的附帶説明中「惟不得與保衛香港之武備有所妨礙」作為根據，[1] 由港督卜力指示駐港英軍出兵佔領九龍寨城。5 月 16 日，皇家威爾士火槍隊員和在本地招募的義勇軍強進寨城，並在完全沒有任何反抗下把清官員驅逐。入侵者在城寨內升起英國國旗，並鳴放禮炮二十一響，以慶祝入侵勝利。自此，寨城內的衙署便沒有中國官兵駐守，城內也成為民居。中國官員和兵船從此失去了龍津石橋的控制權。此後，港府為龍津石橋及鄰近碼頭進行多次維修，亦可説是宣示對上址的控制權。

　　「龍津」意思為「聚龍通津」，由城池通往河流或海岸的通道。中國古代建築，都需要由堪輿師先視察風水，測定龍脈，以龍氣最佳的方位來建城門，目的是「聚龍藏氣」。據「龍津橋及其鄰近區域」歷史研究報告，九龍城龍津石橋建於 1873 至 1875 年，全長約 210 米，寬 2.6 至 4 米，材料主要為花崗石。龍津石橋的興建主要方便當時中國官員由水路通往九龍寨城，橋旁建有「接官亭」以迎接派駐九龍寨城衙門的官員，碼頭停泊大鵬協左營兵船，新安縣九龍巡檢和大鵬協副將上任和卸任儀式都在「接官亭」舉行。

　　後來，該橋因海泥淤積，樂善堂於 1892 年透過籌集資金，以木料將石橋向海伸延約 80 米。1910 年，木建伸延部分被混凝土結構取代，後來加建成為「九龍城碼頭」。啓德營業有限公司在 1916 至 1924 年進行啓德濱發展計劃，在九龍灣西岸填海取得新填地，作啓德濱房地產發展，令龍津石橋部分被啓德濱掩蓋，而石橋的靠海尚存部分連同前九龍城碼頭仍繼續使用，直至二次大戰日

1　原文：It is at the same time agreed that within the city of Kowloon the Chinese officials now stationed there shall continue to exercise jurisdiction except so far as may be inconsistent with the military requirements for the defence of Hong Kong。

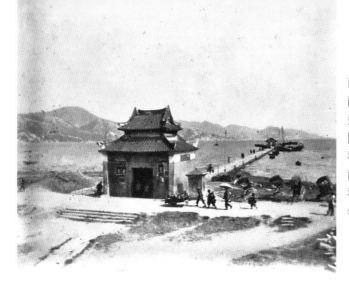

龍津石橋末端有一個兩層高的亭，曾用於迎接派駐九龍寨城衙門的中國官員，故亦稱「接官亭」。圖為龍津石橋及接官亭的稀有舊照，約 1895 年拍攝。

19 世紀英國著名畫家 Joseph Holland Tringham 的一幅彩色鋼筆畫，勾劃出龍津石橋、接官亭及九龍寨城等輪廓。

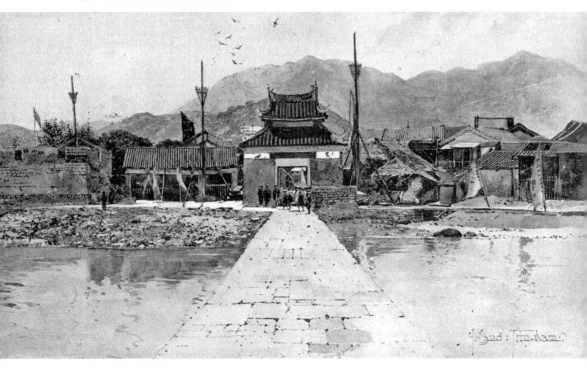

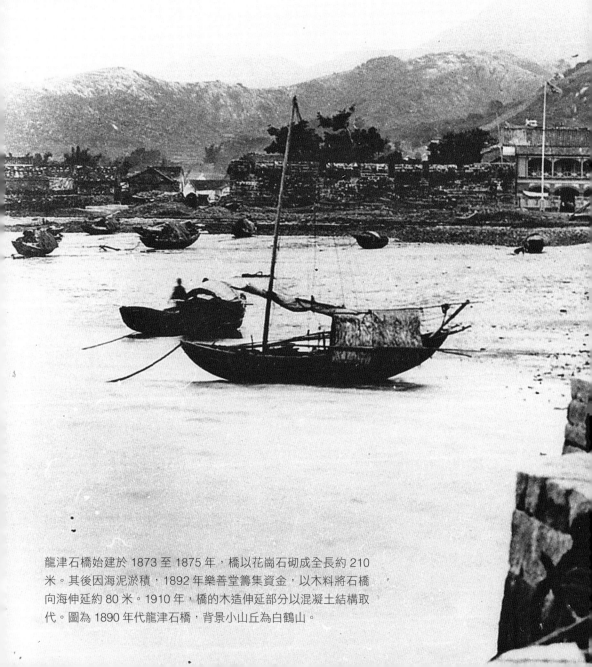

龍津石橋始建於 1873 至 1875 年，橋以花崗石砌成全長約 210
米。其後因海泥淤積，1892 年樂善堂籌集資金，以木料將石橋
向海伸延約 80 米。1910 年，橋的木造伸延部分以混凝土結構取
代。圖為 1890 年代龍津石橋，背景小山丘為白鶴山。

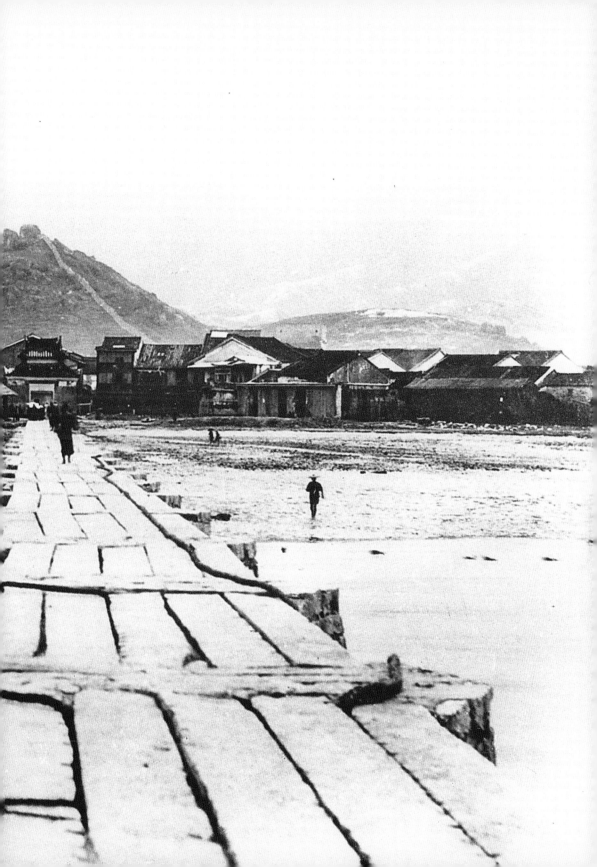

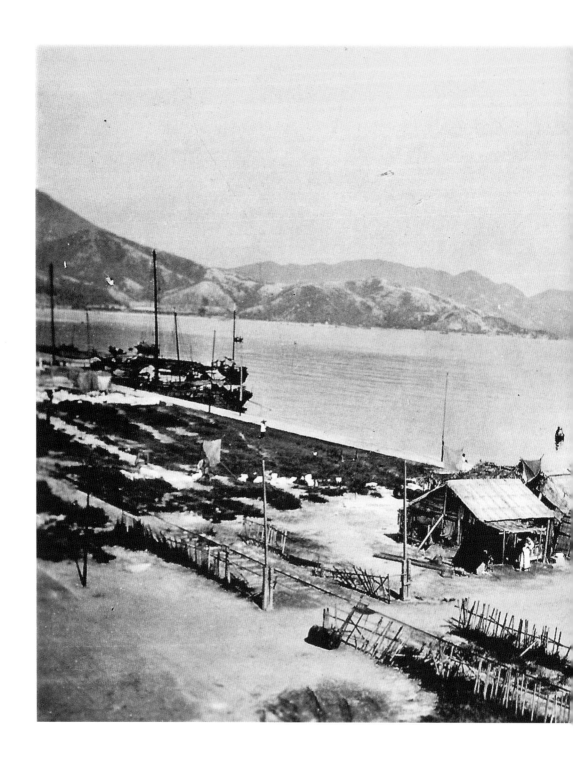

1920 年代，啓德公司發展「啓德濱」，進行九龍灣填海造地。龍津石橋北部和接官亭因此埋入填海區內，其後於石橋南端加建鋼筋水泥碼頭，名為「九龍城碼頭」。圖右方三角頂建築物為「九龍城碼頭」，攝於 1932 年。

佔期間，殘存的龍津橋被埋藏於擴建機場的範圍內。直至 2008 年 3 月，政府在啓德機場北停機坪原址發現龍津石橋遺跡，才重見天日。2011 至 2012 年經全面考古發掘，出土了龍津石橋的全部結構，包括接官亭、石橋實心、橋墩、部分橋面、登岸碼頭的遺蹟，同時發現於 1924 年建成的啓德濱海堤、於 1933 年建築的堤道及後來的前九龍城碼頭的遺蹟。香港特區政府現正研究最佳的保育途徑及方法，以配合啓德的整體發展計劃。

歷史新考 宋王臺

《宋皇臺紀念集》

　　著名歷史學家亦是太平天國史權威的簡又文教授（1896－1978），其主編的《宋皇臺紀念集》於1960年3月在港正式出版，全集包括卷一「圖象之部」、卷二「志乘之部」、卷三「考證之部」、卷四「文藝之部」和卷五「記錄之部」等等。在「志乘之部」刊有部分《二王本末》、《厓山集》、《重修厓山志》、《新安縣志》、《廣東通志》、《新會縣志》、《新會鄉士志》、《趙氏族譜》和《潮州志》，以重點提及有關南宋及宋末二帝南下的記錄。在「考證之部」有多篇精彩

約1920年代聖山及宋王臺巨石舊照，背景可見啟德濱民房及獅子山。

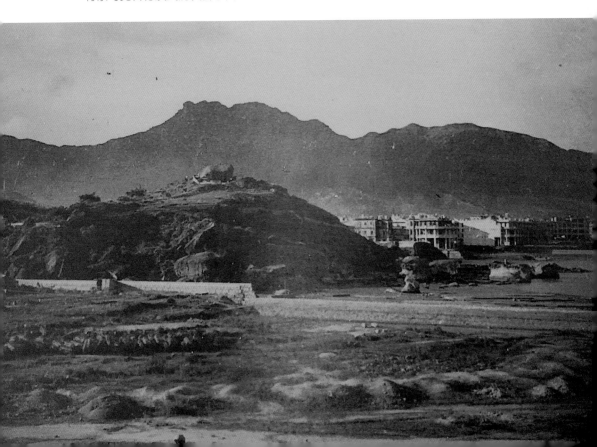

文章，由探花陳伯陶、簡又文、饒宗頤、許地山、黃佩佳、吳灞陵、葉林豐、汪兆鏞、陳崇興、馬文輝等學者撰寫。在「文藝之部」更有饒宗頤撰的《宋皇臺賦》、馬鑑的《懷宋皇臺》、清朝遺老的《宋臺秋唱》等等。

　　《宋皇臺紀念集》集歷史、文藝、考證、志乘及圖像於一身，出版後吸引了不少研究香港歷史的專家、學者及公眾的注意及興趣，特別是考證宋王臺的部分。簡又文曾向葉靈鳳（1905－1975）邀稿，當時葉以筆名葉林豐撰寫了一篇名為〈港九的南宋史蹟〉的精彩文章，更刊登他藏有的孤本《新安縣志》裏的附圖「新安縣沿海圖」，令讀者可以一窺出現在古籍上的梅蔚山、官富山、大奚山、新安縣城、大鵬城等地方的位置。

《新安縣志》

　　葉靈鳳所收藏的孤本《新安縣志》，是清嘉慶二十四年（1819年）重修之木刻本，亦是《新安縣志》中的第一版原本，雖缺頭兩頁和序二，以及最末一頁的〈藝文志〉殘頁，但卻是最具史料價值的版本。在葉靈鳳生計最困難的時候，英、美研究機構曾出六位數字欲以重金購之，但仍被他婉拒，他言明此《新安縣志》將來一定要送給內地作研究。葉靈鳳於 1975 年因病過世後，他的夫人趙克臻於 1980 年將縣志贈與廣東省中山圖書館收藏。

　　説起新安縣，據劉蜀永及劉智鵬選編的《方志中的古代香港》，新安縣成立於萬曆元年（1573年），以其地能「革故鼎新，去危為安」，因此被命名為「新安」縣。香港自秦朝至晚清，先後屬於番禺縣、博羅縣、寶安縣、東莞縣和新安縣的管轄範圍。《新安縣志》在明清兩代皆有編纂，最早的明萬曆十四年（1586年）由知縣邱體乾首次纂修縣志，直至民國時期，由於新安縣改稱寶安縣，於 1933 年由廣東方志學家鄔慶時總纂完成《寶安縣志》。歷史上經過七次重修增補的《新安縣志》，目前存世的僅有康熙二十七年（1688年）和嘉慶二十四年（1819年）兩種。

　　康熙版《新安縣志》共約七萬字，因成書於清初復界之後，當時新安縣人丁稀少，社會元氣尚未恢復，內容難免有疏漏之失。直至 130 年後的清嘉慶二十四年，由知縣舒懋官重修，王崇熙總纂的《新安縣志》完成，糾正了康熙

由史學家簡又文教授主編的《宋皇臺紀念集》於 1960 年 3 月在港出版，全集包括卷一「圖像之部」、卷二「志乘之部」、卷三「考證之部」、卷四「文藝之部」和卷五「記錄之部」等等。圖右為第二十二任香港總督葛量洪爵士為《宋皇臺紀念集》題「文獻足徵」，以茲紀念。

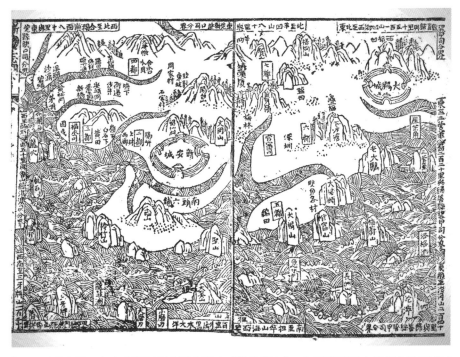

「新安縣沿海圖」來自葉靈鳳所收藏的孤本《新安縣志》，為清嘉慶二十四年（1819 年）重修之木刻本，亦是《新安縣志》中的第一版原本，彌足珍貴！後由家人根據他的遺願將之送給內地，現藏於廣州中山圖書館。

刊本的許多訛誤和缺失，志分二十四卷，分為沿革志、輿地圖、山水略、職官志、建置略、經政略、海防略、防省略、宦蹟略、選舉表、勝蹟略、人物志和藝文志，字數也擴充到約十五萬字。

至於經歷七次重修及增補的嘉慶版《新安縣志》，到底還有沒有地方謬誤或不確？在沿革志中，羅香林教授曾對嘉慶《新安縣志》中「漢隸於博羅」的說法表示異議。據羅香林等著的《一八四二年以前之香港及其對外交通——香港前代史》（香港：中國學社，1959年，17至18頁），他認為東莞縣東北隅與博羅、增城二縣相接，漢時曾屬博羅管轄，自是事實。然而，其縣西南各部則不屬博羅管轄，仍屬番禺縣管轄。在嘉慶《新安縣志》卷十八〈勝蹟略·古蹟〉，記載着：「宋王臺，在官富之東，有盤石，方平數丈。昔帝昺駐蹕於此。台側巨石舊有『宋王臺』三字。」當中「昔帝昺（帝昰）駐蹕於此（宋王臺）」，又有沒有謬誤或不確的地方？

宋皇臺站文物發現

2012至2015年間，在港鐵沙中線土瓜灣站（現改為宋皇臺站）地盤，發現千年宋元方井，並掘出大量宋元時期及19世紀末至20世紀中的出土文物。

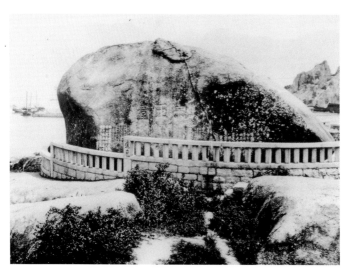

約1920年代位於聖山上的巨石舊照，刻有「宋王臺」三個大字。相傳是宋末少帝被元朝軍隊追殺，被迫流亡至此處，後人為了紀念逃難的宋帝，在大石刻上「宋王臺」名字。

根據《聖山地區考古報告書》和「聖山遺粹：宋皇臺出土宋元文物展」資料所得，遺蹟及文物分別埋藏在六處不同深度的地層，代表着不同時期的活動，分別為現代堆積、19世紀晚期至20世紀中、元代中晚期、南宋晚至元初期、南宋中期、北宋晚至南宋初。另外發現的遺蹟超過一百處，多在南宋至元代時期地層，包括石構房屋基址、水井、窰爐、道路、灰坑及墓葬等等，顯示宋元時期在聖山附近有大型村落，另外發現的文物有陶瓷器、磚、瓦、鐵器、木塊及銅錢等等，其中宋元陶瓷器碎片數量驚人，約有七十萬片，主要是福建、浙江、江西、廣東等地窰口所生產的日用陶瓷器。

宋皇臺站工程範圍還出土了一些過往香港考古未見的珍貴文物，包括一對龍泉窰八卦紋香爐、藥王像、陶骰等等，另外還發掘出宋代方孔銅錢約五百枚，最早為北宋「宋元通寶」錢（960年始鑄），最晚為南宋「皇宋元寶」錢（1253至1258年間鑄造），而元代銅錢沒有任何發現。還有發掘出寫有墨書銘的青釉碗，其底部寫有中國漢字，例如吳、黃、何、葉、俊、千、十二、店、何店、綱司、公保等等，非常稀有。對於宋元方井的發現，據香港史專家劉智鵬教授認為：「一個設有水井的地方，表示有一個聚落，發現的地方很有可能就是宋朝官富鹽場的衙署。」宋皇臺站掘出的遺址範圍之大，文物數量之多，不但轟動整個考古界及史學界，甚至有人說香港的歷史或會被完全改寫。相傳南宋末代兩位小皇帝——宋端宗和宋帝昺，曾經到過官富鹽場，而在嘉慶《新安縣志》卷十八〈勝蹟略・古蹟〉更記載了昔帝駐蹕於宋王臺。今次遺址及文物的發現能否證實這些傳言及縣志所言？

據宋皇臺站考古工作評估，所發掘出的文物及遺址並沒有發現與宋末二帝、官富鹽場甚至宋王臺相關，卻顯示原聖山周邊的沿岸地帶早在宋元時期已有村落出現，且有相當程度的發展。另外，從發現的罕見宋元茶具，包括茶盞、盞托及水注，亦反映飲茶是當時民間的風尚，至於土瓜灣一帶或九龍城別處地下還有沒有埋藏了其他宋元或再早期的文物，只能有待日後該處能夠動土發掘才會知曉，但不知何年何月才可實現。宋王臺大石原位於九龍灣南岸原有一小山崗上，山高約三十五米及後稱為「聖山」（Sacred Hill）。「宋王臺」三個大字刻在北面的大石壁上，「臺」字下半從口及從土，曾被人稱為「宋王堂」。1899年，政府頒布《保存宋王臺條例》禁止於聖山範圍採石。及後聖山加建牌

1899 年政府頒布《保存宋王臺條例》，禁止於聖山範圍採石，及後聖山加建牌樓、石垣，成為熱門的旅遊勝景。圖為 1900 年代初的木塊製成的塗彩明信片。

樓、石垣，成為熱門的旅遊勝景。

　　大部分人都聽過宋王臺的故事，傳說宋末少帝宋帝昺停留該處的典故，甚至建立行宮，當中又是否可信？現在我們可去「宋王臺花園」看看那塊大石，上刻有「宋王臺」三個大字和「清嘉慶丁卯重修」七個小字。現存的這十個字是舊有的還是重修時新刻的，已不可考，也不知是誰人的手筆。從刻有的字體可知，嘉慶帝乃乾隆第十五子，於 1796 年登基，嘉慶丁卯便是嘉慶十二年，亦表示該宋王臺大石於 1807 年重修，與宋朝（960－1279）相距最少 528 年，清朝的人沒有可能目睹南宋的末帝駐蹕宋王臺，那麼他們憑甚麼文獻或史料，

　　　　　　　　　　　　　　　　　　　　　　　從啓德至赤鱲角

認為宋末少帝曾到訪宋王臺？

若有記載宋帝昺（後認為是宋端宗即益王昰）駐蹕宋王臺的，目前知道最早是康熙二十七年（1688年）和嘉慶二十四年（1819年）存世的兩個版本《新安縣志》有所編纂，其卷十八〈勝蹟略．古蹟〉記載着：「宋王臺，在官富之東，有盤石，方平數丈。昔帝昺駐蹕於此。臺側巨石舊有『宋王臺』三字。」

至於最早於明萬曆十四年（1586年）由知縣邱體乾首次纂修的《新安縣志》有否記載，因未見文本在世而未能證實。另外，1916年由前清探花陳伯陶邀集旅港的清朝遺民賴際熙、汪兆鏞、蘇澤東等十餘人，到九龍城宋王臺祀宋末遺民趙秋曉生辰，各遺民藉以詩詞紀念先賢，憑弔宋末史蹟，並懷緬清室，後由蘇澤東編輯《宋臺秋唱》。香港大學羅香林教授稱此為香港文學之第三期，視其為隱逸派人士之懷古作品，為「香港中國文學之懷古詩篇，遂躋於高峰矣」。

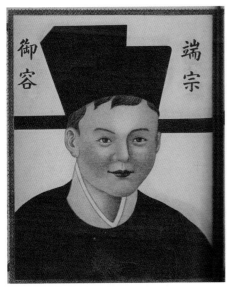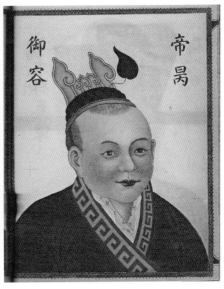

圖左是宋端宗趙昰（音「是」）（1270－1278），南宋第八位皇帝，在位三年，得年十歲，廟號端宗，曾被封為建國公、吉王、益王等。圖右是宋帝昺（1272－1279），南宋末帝，先後封為永國公、信王、廣王等。1279年，丞相陸秀夫背着趙昺在崖門海域跳海殉國，南宋正式滅亡。兩帝御容出自《趙氏族譜》彩色石印本，1937年8月印製。

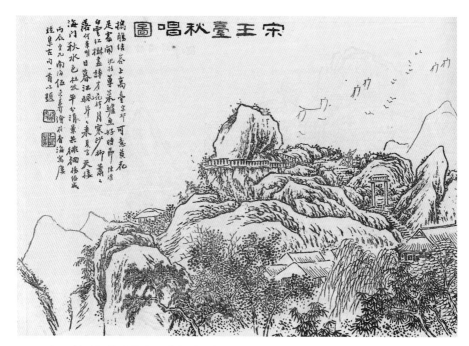

1916 年，前清探花陳伯陶、清朝遺民賴際熙、汪兆鏞、蘇澤東等十餘人，齊集宋王臺以詩詞紀念先賢，憑弔宋末史蹟，並懷緬清室，後由蘇澤東編輯《宋臺秋唱》，內刊有「宋王臺秋唱圖」。

前清探花、清朝遺民、漢學家、歷史學家、香港文人等對宋王臺的歷史都深感興趣及有所研究。

陳伯陶
（1855 - 1930）

賴際熙
（1865 - 1937）

簡又文
（1896 - 1978）

「宋臺秋唱圖」畫功精緻，見於蘇澤東編輯的《宋臺秋唱》。

許地山
（1893 - 1941）

葉靈鳳
（1905 - 1975）

羅香林
（1906 - 1978）

饒宗頤
（1917 - 2018）

由宋代無名氏著的《宋季三朝政要》，以編年體記載了南宋末年理、度、恭三朝及流亡小朝廷端宗趙昰、衛王趙昺事跡，是現存少量的南宋史料之一。

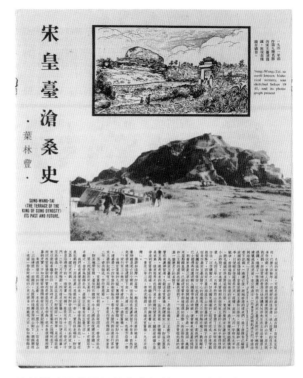

葉林豐（即葉靈鳳的筆名）於 1952 年撰寫了一篇圖文並茂的〈宋皇臺滄桑史〉，刊登於《新中華》雜誌第四期上。

　　但據香港宋史專家何冠環教授在一次傳媒訪問中的論述，有關南宋和元朝的文獻或史書，像《宋季三朝政要》、《文天祥全集》、《厓山集》、《二王本末》等，都沒有記載南宋末帝逃避蒙古兵而沿途停留宋王臺，只有到過官富場的記錄。根據饒宗頤著的《九龍與宋季史料》資料所得，官富場乃因官富山得名，且是宋東莞四大鹽場之一，範圍覆蓋今日的觀塘、九龍灣至尖沙咀沿岸，並駐有鹽官管理及官兵看守。《厓山集》在景炎二年，記載着：「四月，帝舟次於廣之官富場。」問題便出現了，宋元兩個朝代的史書及文獻沒有任何記載上述宋末少帝駐蹕宋王臺，反而相隔最少五百多年的清朝康熙及嘉慶時期的《新安縣志》有所編纂，實在令人難以置信！所以，根據現時存世的文獻和發現的文物，宋末少帝駐蹕宋王臺是令人懷疑及不可信的。

是否大嶼山？ 磡洲

以往大嶼山都給人很遙遠的感覺，自從有了青嶼幹線及機鐵直達大嶼山及赤鱲角機場之後，那種遠離人群的地域概念已改變。大嶼山位於香港最西南面，是本港最大的島嶼，面積達 142 平方公里，比香港島還大一倍有多。根據考古專家在大嶼山的發現，大約在四千年以前的新石器時代，已有先民在大嶼山沿海一帶活動，出土文物有青銅器時代的器物、漢代的陶瓷和器具、六朝的陶瓷、唐代的灰窰、宋代的李府食邑稅山界石、元代的窰群及明清間的墓葬等等。至於傳聞大嶼山地下埋藏着宋末二帝的行宮遺蹟、文物及官窰，但至今還未發現。

約 1995 年大嶼山北部發展中的東涌新市鎮。圖左建築中的樓宇為公共屋邨富東邨及居屋裕東苑，及後於 1997 年落成。圖右下方可見兩條由東涌往赤鱲角新建的跨海橋（赤鱲角南路及北大嶼山公路），小山丘為觀景山。

大嶼山的名字

關於大嶼山的名稱，據饒宗頤著的《港、九前代考古雜錄》提及其名形音傳訛，自古曾出現不同名字，由宋初開始的大奚山至後來的大溪山、大嶼山、大魚山、大漁山、大姨山、大移山、大嶼山等等。大奚山的「奚」字，字義是在古代指被役使的人，《說文》則解作大腹。在北宋年間，大奚山已發展成一個重要的產鹽區，稱為「海南柵」。南宋時，大奚山私鹽猖獗，朝廷下令嚴禁私售，更緝捕私鹽販子，《宋會要》記有：「淳熙十年及十二年，禁大奚山私鹽。」結果，引起島上鹽民起義，朝廷其後派兵平定叛亂，史稱「大奚山鹽民起義」。直至明朝，大奚山之名仍極著稱，李賢《明一統志》卷七十九《廣州府》，記大奚山云：「大奚山在東莞縣南四百里海中，有三十六嶼，周迴三百餘里，居民以魚鹽為生。」

至於大嶼山的英文名稱「Lantau」，其來源相傳與鳳凰山有莫大的關係。鳳凰山由兩個貼近而高度相近的姊妹山峰組成而得名，其中主峰為鳳，副峰為凰。從遠處來看山峰像崩開了，加上怪石嶙峋，故村民稱鳳凰山為「爛頭山」。傳聞在香港開埠初時，英國人來到大嶼山，他們搞不清楚這裏是甚麼地方，便向當地村民請教，村民便說此處為「爛頭」，於是英國人把大嶼山的名字音譯為「Lantau」。據近代僧明慧著《大嶼山志》謂「英文譯意為『爛頭島』」，疑其可能與明朝在南頭設寨有關，其位置即今寶安之南頭，屬古之屯門鎮，後世南頭音訛為「爛頭」。

碙洲的確實位置

在上世紀五六十年代，大嶼山還有一個爭議性的名稱——「碙洲」，引起香港兩位著名學者——簡又文教授和饒宗頤教授互相切磋及討論，他們對宋末二帝南遷經過的地方提出不同的見解。簡又文認為景炎帝駕崩以及衞王昺登基之所在地在「碙洲」，即在大嶼山；而

饒宗頤則認為碙洲在化州吳川縣，即今之湛江市東海區硇洲島。他們以文獻舉證，撰文論述，更掀起學術上的連番筆戰。簡又文與饒宗頤更將自己研究的心得及考據結集成書，簡又文著有《宋末二帝南遷輦路考》（猛進書屋叢書，沒有出版年月［估計為 1957 年］）和編有《宋皇臺紀念集》（香港趙族宗親總會，1960 年），而饒宗頤則著有《九龍與宋季史料》（香港萬有圖書公司，1959 年 11 月初版），撰有「論碙洲非大嶼山」。

國學大師饒宗頤教授（1917－2018），字選堂、伯濂、伯子，號固庵，與季羨林齊名，學界稱為「南饒北季」。（右）太平天國史專家簡又文教授（1896－1978），筆名「大華烈士」，齋名「猛進書屋」。

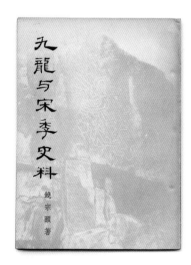
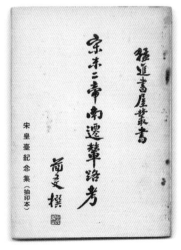

（左）饒宗頤教授著《九龍與宋季史料》，於 1959 年 11 月初次出版。（右）簡又文教授著《宋末二帝南遷輦路考》，猛進書屋叢書，沒署出版日期，估計 1957 年發行。

1955 年，一名建築師余謙在維修佛堂門的天后廟時，意外地在天后廟後山發現一塊距當時 680 年之久的南宋石刻。「大廟灣南宋刻石」被發現後，饒宗頤（左）及簡又文（右）多次前往該古蹟考察，兩人合照背景為該南宋刻石。

宋末二帝南下逃亡記

關於宋末二帝事跡，南宋存世的史料頗為匱乏，記載多有不足及不正確，致歷史研究的困難，引起在六十多年前簡、饒兩學者對碙洲所在地的不同理解。但經過半世紀多的今天，可從多途徑尋得有關文獻、史料、考古報告以至後期新發現的資料作對比及考據，相信可進一步填補宋末二帝海上行朝之歷史空隙。研究宋末二帝南下逃避元軍的歷史，大致有以下史料或撰文可作參考及考據之用：

（1）《填海錄》　鄧光薦撰（宋末）（據陸秀夫日記為藍本）
（2）《二王本末》　陳仲微撰（元初）刊於《宋季三朝政要》箋證卷六
（3）《厓山集》《涵芬樓祕笈》第四集　張翊遺著（明弘治間）
（4）《元經世大典・征伐平宋篇》　蘇天爵編（元代）
（5）《宋史・二王紀》（元代）
（6）《集杜詩》　文天祥（元代）
（7）《新安縣志》　舒懋官修　王崇熙輯（清嘉慶二十四年）

（8）《靖海氛記》 袁永綸編（清道光年）

（9）《東莞縣志》 陳伯陶輯（清宣統三年）

（10）《趙氏族譜》 趙錫年編（1937年8月）

（11）《趙氏宗室廣東新會三江支系譜》 趙錫年編（1937年8月）

（12）《宋末二帝南遷輦路考》 簡又文（不著出版日期，估計1957年）

（13）《宋皇臺紀念集》 簡又文（1960年）

（14）《九龍與宋季史料》 饒宗頤（1959年11月）

（15）《潮州志》 饒宗頤（1950年）

（16）《一八四二年以前之香港及其對外交通：香港前代史》 羅香林（1959年6月）

（17）《港九的南宋史蹟》 葉林豐（葉靈鳳筆名）（1960年）

（18）《九龍宋王臺及其他》 黃佩佳

（19）《香港與九龍租借地史地探畧》 許地山

（20）《文物古蹟中的香港史》 香港史學會（2014年7月）

（21）《饒宗頤香港史論集》 饒宗頤著 鄭煒明編（2019年2月）

宋無名氏著《宋季三朝政要》，內刊有陳仲微撰的《二王本末》，進步書局校印。

《厓山集・涵芬樓祕笈》第四集，明弘治間張詡遺著。

趙氏族譜
商王二十九傳三江房錫年參訂

1937 年 8 月，趙錫年編《趙氏族譜》，以彩色石印。圖上可見趙氏四世十八帝授受圖和宋朝帝君及皇室人員的御容，包括宋太祖、宋度宗、宋恭宗、宋端宗、宋帝昺、楊太后，以及在南宋末年帶領宋軍抗擊元朝入侵的「宋末三傑」——張世傑、陸秀夫與文天祥。

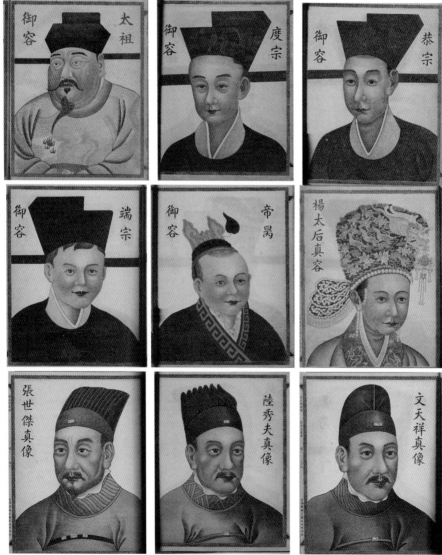

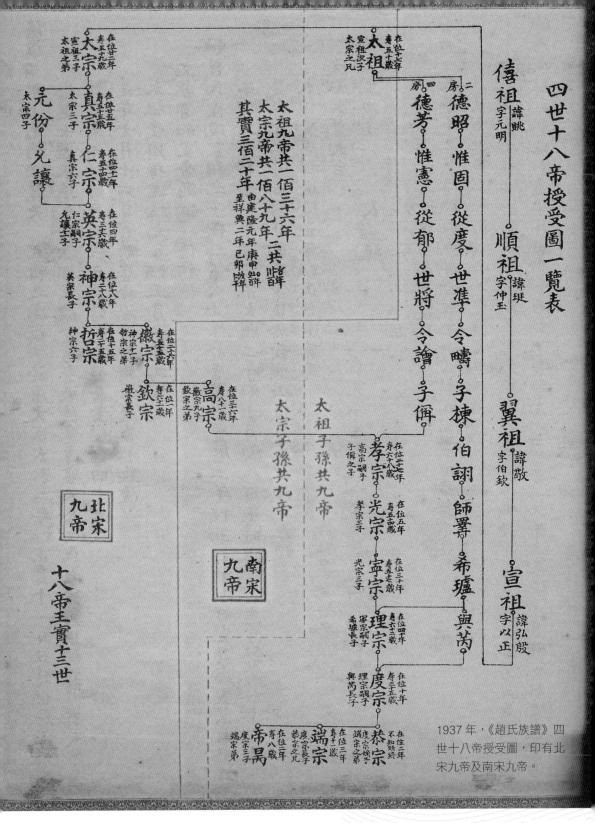

四世十八帝授受圖一覽表

僖祖 諱眺 字元明

順祖 諱珽 字仲玉

翼祖 諱敬 字伯欽

宣祖 諱弘殷 字以正

太祖 宣祖次子 太宗之兄 在位十七年 壽五十歲

二房 德昭○惟固○從度○世準○令疇○子棟○伯謁○師睪○希瓐○與芮

四房 德芳○惟憲○從郁○世將○令諭○子偁

高宗 徽宗九子 欽宗之弟 在位三十六年 壽八十一歲

欽宗 徽宗長子 在位一年 壽六十二歲

徽宗 神宗十一子 哲宗之弟 在位二十六年 壽五十四歲

太祖九帝共一佰三十六年
太宗九帝共一佰八十九年 二共峙辟
其實三佰二十年 由建隆元年庚申迄辟
至祥興二年己卯歲平

太祖子孫共九帝

太宗子孫共九帝

太宗 宣祖三子 太祖之弟 在位二十二年 壽五十九歲

真宗 太宗三子 真宗六子 在位二十五年 壽五十五歲

仁宗 真宗六子 在位四十二年 壽五十四歲

英宗 仁宗嗣子 允讓十三子 在位四年 壽三十六歲

神宗 英宗長子 在位十八年 壽三十六歲

哲宗 神宗六子 在位十五年 壽二十五歲

元份 太宗四子

允讓 元份子

孝宗 高宗嗣子 子偁之子 在位二十八年 壽八十歲

光宗 孝宗三子 在位五年 壽五十四歲

寧宗 光宗三子 在位三十年 壽五十七歲

理宗 寧宗嗣子 希瓐長子 在位四十年 壽六十歲

度宗 理宗嗣子 與芮長子 在位十年 壽三十五歲

恭宗 度宗嫡子 端宗之弟 在位二年 不知所終

端宗 度宗長子 恭宗之兄 在位三年 壽十一歲

帝昺 度宗三子 端宗弟 在位二年 壽八歲

北宋 九帝

南宋 九帝

十八帝王實十三世

1937年，《趙氏族譜》四世十八帝授受圖，印有北宋九帝及南宋九帝。

宋恭帝德祐二年（1276年）正月，蒙古軍攻陷南宋首都臨安，二少帝匆匆蒙塵，歷時四年播遷浙、閩、粵三省，由臨安至厓山所經海陸路程數千里。其路徑可從以上史料及撰文獲悉，特別是《填海錄》、《二王本末》、《厓山集》、《宋史》、《元經世大典》及《趙氏族譜》。綜合以上，宋末二帝逃亡路線及細節可梳理如下：

德祐二年（1276年）

正月，益王昰、廣王昺等出臨安。

二月，駐溫州之江心寺。

四月，二王至福州。

五月，益王昰登極於福州，封弟廣王昺為衛王。詔改元，以德祐二年為景炎元年。

福州，封弟廣王昺為衛王。詔改元，以德祐二年為景炎元年。

景炎元年（1276年）

十一月，入海至泉州，經廈門，後移躔潮州。

十二月，帝舟次於惠州之甲子門駐焉。

景炎二年（1277年）

正月，次梅蔚（非大嶼山梅窩）。

四月，移廣州境，次官富場（即今九龍城區至觀塘區）。

六月，次古壋（非古塔）。

九月，次淺灣（即今荃灣）。

十二月，駐秀山。入海至井澳。風大作，舟敗。復入海至七州洋，欲往占城，不果，遂駐碙洲鎮，隸化州。

景炎三年（1278年）

四月，昰殂於舟中。自井澳遇風，驚悸成疾，以至大漸。庚午，衛王襲位。升碙洲為翔龍縣。上廟號，以四月辛巳。改元祥興。

圖為簡又文教授《宋末二帝南遷輦路考》的「入廣東輦路圖」，顯示硇洲所在地在大嶼山，而饒宗頤教授則認為硇洲在化州吳川縣，即今之湛江市東海區硇洲島。

1937 年 8 月，彩色石印本《趙氏族譜》內頁印有的「厓山總圖」。

祥興元年（1278 年）

六月，遷厓山。

八月，梓宮發引。

九月，壬午朔，葬端宗於厓山。

　　由於各史料所述二帝行蹤有別，部分誤古壆為「古塔」（見《厓山集》），
誤宋王臺為「謝女峽」（見《趙氏族譜》），而陳仲微之《二王本末》，多由元
朝之人增改竄亂，亦有襲文天祥《集杜詩》者，不是原書的真相。惟以宋元人
鄧光薦之《填海錄》最為詳盡及可信，只因根據陸秀夫日記寫成。所以，從《填
海錄》景炎二年記載，二帝遂駐碙洲鎮，隸化州而非大嶼山，相信是事實。再
者，主張化州之說者古今有鄧光薦、錢士升、柯維麒、《辭海》、《趙氏族譜》、
《厓山志》之馬南寶傳、《通鑑輯覽》、《高州府志》、黃佩佳、饒宗頤等等。持
相反論及主張碙洲即大嶼山的，有戴肇辰、黃培芬、陳伯陶、許地山、羅香
林、簡又文等學者，他們一致以《二王本末》為信。

　　但在陳仲微之《二王本末》中，據後來學者發現該本末除受元人在內文增
改竄亂，更不依事實根據，例如在己卯（1279 年）二月癸未，記載着「世傑乘
霧雨昏冥，擁样興帝及楊太妃脫去」。但按據下文「丞相陸秀夫抱祥興帝赴海
死」及「張世傑奉楊太后以小舟奔四日」所知，張世傑僅奉楊太后突圍，祥興
帝與陸秀夫同時殉難，此處所記不確，前後矛盾。另外，陳仲微為南宋貞臣，
對端宗不應稱「廣王」，對祥興帝亦不應稱「衛王」。最有疑點是竟誤將趙昰作
廣王昰（正確是益王昰），趙昺作益王昺（正確是廣王昺），從書題名《廣王衛
王本末》（後稱《二王本末》），顯示出元人所改，非原作者陳仲微所著。再者，
由趙錫年於 1937 年編的《趙氏族譜》中，寫有「世傑復遷帝於硇州（吳川
縣南海中），帝病日重竟崩於硇州」，清楚記載着硇州（即碙洲）的位置在吳川縣。
根據以上有關文獻的記載和文物的記錄，作者認為碙洲所在地不是在香港的大
嶼山，而是在化州吳川縣的碙洲，與饒宗頤教授的看法一致。

何啓 傳奇的

被命名啓德機場的「啓」字，正是取自何啓（1859－1914）的名字。何啓是 19 世紀末至 20 世紀初的香港華人領袖，1890 年獲委任為立法局非官守議員，1912 年更被冊封為爵士，成為香港首名封爵的華人。何啓爵士（Sir Kai Ho Kai）對本港的法律、醫療及教育均有卓越貢獻，更是孫中山先生的啓蒙老師，對晚清知識分子及其後的政治思想影響甚大。

回憶起十年前多的一個冬天，亞洲電視新聞部製作新一輯的資訊節目《香港望族》，內容介紹十五個極富傳奇的香港家族故事，讓觀眾加深認識在香港歷史上出現過的這些名門望族對本地和中國近代史所作出的深遠影響，其中有的更在今天的香港政治、經濟或文化領域上佔有重要的地位。在《香港望族》其中一集的《何福堂家族》，作者被邀為訪問嘉賓，主要介紹何福堂的五子何神啓，即何啓爵士。節目除有訪問環節外，還拍攝何啓生平及跟其事跡有關的地方，包括九龍城、新蒲崗、宋王臺花園、啓德機場舊址，以及跑馬地墳場內鮮為人知的何啓及其兩位夫人的合葬墓地。

當天早上天氣寒冷而陰暗，微雨不斷，那種莫名不安的感覺來得很強烈。作者和亞視攝影隊一行五人到達

何啓（1859－1914）是香港首位獲封為爵士的華人，是孫中山的醫科老師。

跑馬地香港墳場門口集合後，穿過掛有「今夕吾軀歸故土，他朝君體也相同」的告誡對聯後，齊向目的地何啓墓地進發。由於大家不清楚該墓地的號碼及位置，花了差不多十五至二十分鐘也找不到，最後左穿右插地走到一處不起眼的地方，終於看到了，作者即時向何啓墳墓行禮致敬，表明到這墓地拍攝及採訪的來意。

原配雅麗氏

作者看見的是一座呈長方體的墳墓，頂有十字架，下方墓碑刻有碑文，底色呈淡淡粉紅，與其他的截然不同。何啓的墓碑四面分別刻有中西碑文，前後除印有何啓大律師、Sir Kai Ho Kai 及其生平字眼外，左右碑石還刻有他的原配愛妻雅麗氏（Alice）及繼室黎玉卿的名字，從而可知何啓生前非常疼愛這兩位妻子，後人將他們合葬在一起。在墓碑附近還放有一個石製花瓶，其外處刻有何啓眾子孫的名字。

何啓生於 1859 年，在香港出生，他的父親是中國第二位華人牧師何福堂，胞姐是創辦雅麗氏何妙齡那打素醫院前身的何妙齡，姐父是首名華人立法局非官守議員伍廷芳。何啓

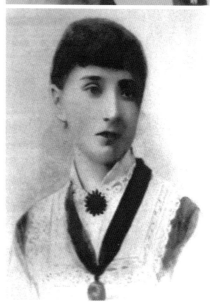

何啓爵士及其元配夫人雅麗氏（1852 - 1884）

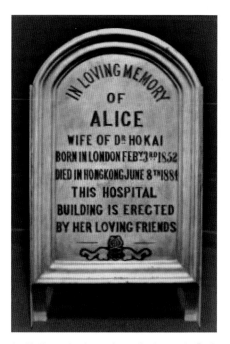

何啓為了紀念亡妻而集資興建「雅麗氏利濟醫院」（Alice Memorial Hospital），圖為該醫院的奠基石。

亦是孫中山先生的外科手術老師，亦師亦友。何啓於十二歲負笈英國倫敦，苦學十年，取得醫學及法律雙學位，為現今大學雙神學位的絕佳典範。何啓在英求學期間，有緣邂逅了一位比他年長七歲的英籍女友，名叫雅麗氏（Alice Walkden, 1852－1884），她雖出生於貴族家庭，但有一顆善良的心，對人溫文賢淑、心細如塵，這些都深深吸引多情的何啓，甘拜在她的石榴裙下。一幕幕甜蜜溫馨及浪漫動人的愛情場面，不斷在泰晤士河上演；偉大愛情的火花，不斷在倫敦大笨鐘下燃燒及散發。最後，何啓和雅麗氏雙雙在親人見證下結成夫婦，從此甘苦與共，共願白頭到老。

何啓十年窗下學業有成，分別在蘇格蘭鴨巴甸大學及林肯法律學院取得醫學及法律學位。他明白「男兒志在四方」，並要有遠大的志向，走南闖北以建功立業為目標。他知道已到了適當的時間回港發展，向着他的理想目標出發。雖然何啓受到妻子鼓勵留英發展，但他內心想到的是中港情懷，如何將學到的西洋醫學及大英法律回饋華人社會，造福人群。1882 年，何啓決定與雅麗氏雙雙回港發展，臨行前並向他的貴族外父母作出承諾，會好好照顧他們的愛女雅麗氏。

雅麗氏嫁夫隨夫，一心跟隨夫君何啓，從倫敦到來一處她從未踏足的香港，除語言未能與人溝通外，亞熱帶潮濕氣候令她很難適應，經常發病難癒。回港未夠兩年，雅麗氏為何啓誕下女兒。本來相夫教子、共聚天倫是每個身兼妻子及母親的傳統願望，可惜何啓為了生計問題四出奔波，志願成為一個出色西醫的夢想成空，打擊很大，他在家的時間亦經常很短，無暇照顧他的妻子

及初生女兒。但賢淑的雅麗氏半點怨言也沒有，還體諒她的丈夫，叫他努力工作，他朝可出人頭地。不幸地雅麗氏受到亞熱帶的傷寒桿菌感染，身患嚴重腸熱病症，即使她的夫君何啓身為醫生，也束手無策，又由於當時香港缺乏適當醫療設備及藥物，雅麗氏的病情未見好轉。1884 年 6 月 8 日，雅麗氏經搶救後仍返魂乏術，逝世時還未足三十二歲，真是天妒紅顏！

學生孫中山

何啓為了紀念亡妻，決心興建「雅麗氏利濟醫院」（Alice Memorial Hospital），以對死後的雅麗氏表示一種不能忘懷的感情和尊重，亦可以借這間西醫院改變本地華人對西醫的看法，還可為貧苦華人提供醫療服務。1887 年 2 月 17 日，位於港島上環荷里活道與鴨巴甸街交界處的雅麗氏利濟醫院正式投入服務，成為本港開埠以來首間為華人提供西醫治療的醫院。雅麗氏利濟醫院本着矜憫為懷及全人關顧的醫療精神，得到了不少華人尊崇。根據創院院長孟生醫生（Dr. Patrick Manson）記錄，醫院開業才一個月，華籍病人已紛紛走到醫院求助。

同年 10 月 1 日，何啓與倫敦傳道會創辦的香港西醫書院（The College Of Medicine for Chinese）正式成立（即香港大學前身），第一任教務長為該院的臨床診察講師孟生醫生，教學、訓練及臨床實習都在雅麗氏利濟醫院內進行。從一份香港西醫書院印製的評議會會議記錄，記錄日期是 1889 年 10 月 12 日，記載了何啓除在西醫書院執教外，亦是該評議會的義務秘書，當時他既擁有醫學博士（Doctor of Medicine，M. D.）學位，又是皇家外科醫師學會會員（Member of the Royal College of Surgeons，M. R. C. S.），並具備訟務律師（即大律師）（Barrister-at-law）資格。

何啓既是醫生，又是大律師，在西醫書院內執教「法理學」，以法醫鑑證，在當時是一科新設課程，受到很多中外學生歡迎，亦吸引了遠在廣州博濟醫院就讀的一名中國學生注意及申請轉讀。這位學生便是孫逸仙，即孫中山，當時他只是一個二十一歲青年，為求學得西方現代化醫術，不論任何辦法，從廣州欲轉到香港求學，並可了解英國殖民地之香港。何啓很快認識了孫中山這位新

來的學生，當時何啓是孫中山的生理學科（Physiology）老師及主考官，在該次年終學科的考題中，孫中山考取八十五分，為全班中最高分數，名列前茅。

1888 年，孫中山與楊鶴齡、陳少白及尤列共四人曾在雅麗氏利濟醫院三樓割症室外之走廊處拍攝照片，留存在世的便是非常珍貴的「四大寇」舊照。1892 年孫中山以第一名的成績與學友江英華成為首屆畢業生。香港西醫書院院長及何啓於同年 7 月 23 日假座太平山頂之柯士甸山酒店舉行首屆畢業生畢業晚宴，孫中山的另一恩師康德黎亦有出席該次晚宴。何啓對孫中山的勤奮學習態度非常讚賞，亦被他的革命思想及行動所打動。當孫中山經過五年在香港西醫書院學習醫術後，何啓與孫中山關係密切，亦師亦友。

籌建香港大學

1907 年，時任香港總督盧吉爵士（Sir Frederick Lugard）提出興辦本地大學的主張，並呼籲中外商人捐助籌辦大學經費。隨後三年的 3 月 16 日正式舉行香港大學本部大樓的奠基儀式，何啓以香港立法局議員及勸捐董事會主席名義出席該典禮，對籌建香港大學貢獻良多。1912 年 3 月 11 日，香港大學正式啓用，除醫學和工程為首兩個成立的學院外，文學院亦隨後創立。

1916 年 12 月，大學舉辦了第一屆大學畢業典禮，僅有二十三名畢業生，其中十二名獲頒工學士學位，名單上可知修畢土木工程有七名，電機工程有三名及機械工程有兩名。首位一級榮譽工學士為傅秉常（Foo Ping-sheung），修讀土木工程，後來成為何啓第六位女兒何燕芳的夫婿，因而認識何啓的姐夫、首名華人立法局非官守議員伍廷芳，後更成為伍的秘書，成為港大一時佳話。1923 年 2 月 20 日孫中山在香港大學大禮堂（今陸佑堂）公開演說，說到「我有如遊子歸家，因為香港與香港大學乃我知識之誕生地」。

港大工程學院外，文學院被視為香港大學一個半多餘的非親生兄弟（half-unwanted stepbrother）。在外人眼中，文學院的學生不及醫學院及工程學院的出色及有成就，彷彿不像港大孕育的親生子女。事實上，港大文學院培訓了不少政經名人及文人雅士，張愛玲便是其中的表表者。港大文學院成立之初，僅少數女性有機會入讀，並出版了一本名為 *Pandora* 的學生雜誌（Pandora，潘

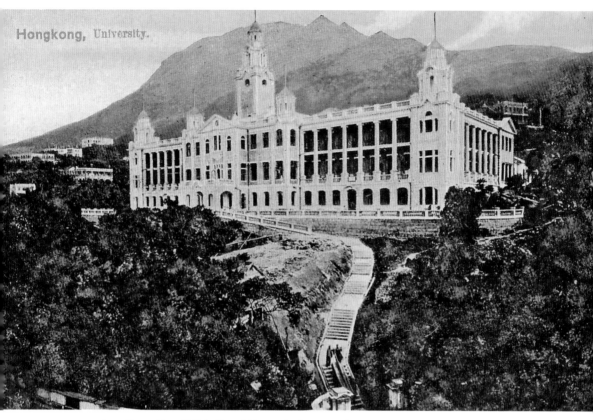

Hongkong, University.

1912 年 3 月 11 日，香港大學正式啓用，醫學和工程為首兩個成立的學院。圖為 1900 年代香港大學彩色明信片。

朵拉是希臘神話中宙斯命令製造的地上首位女性）。內容以女學生角度取材，諷刺校內男學生主導的文化，講述功課繁忙及考試壓力等等。雖然張愛玲沒有在該雜誌留下筆蹤，但書中內容吸引，除有少女情懷總是詩的文章外，還介紹一些和文學院有關的古怪故事。

保存宋王臺

何啓十年窗下苦學成功，1882 年從英回港。他外表西化，穿洋服，束領帶，留鬍子，與當時留着辮子身穿馬褂的共事中國朋友截然不同。據蔡永業醫

從啓德至赤鱲角

生（Dr. G. H. Choa）所著的 *The Life and Times of Sir Kai Ho Kai* 描述，何啓雖然外表西化，但腦袋裏藏着的是中國人具有的傳統儒家思想，並心懷中港夢想。何啓除本身是一名醫生及律師外，更獲委任為香港大學助捐董事會主席、太平紳士、衛生局成員、保良局董事、更練所成員（以處理各區保安問題）、東華醫院顧問委員會、廣華醫院董事會主席等等。1890 年更獲委任為定例局非官守議員，並連續成為四屆議員，更為華人的利益不遺餘力，包括他於 1886 年 12 月反對港英政府推出一項改善衛生環境的公共健康條例，不認同政府將西方的方式及標準強加在華人身上。

1898 年《展拓香港界址專條》簽定後，港英政府即計劃如何經營九龍、新九龍和新界各處土地。由於 1894 年上環爆發大鼠疫，造成逾 2,500 人死亡，事後檢討居民的公共衛生、空間、住屋環境等等問題。1898 年 8 月 3 日及 15 日，何啓在舉行的定例局（即立法局）會議上發表三項主要動議，包括（一）要求政府宜在九龍預留公眾用地，為免九龍重蹈上環發生鼠疫的覆轍；（二）英國統治香港五十年之際，全港仍未有任何較具歷史意義的古蹟或遺址，港府應趁九龍及新界開發之初，發掘歷史遺址，為香港增添一點歷史傳統；（三）根據歐德理（Ernest John Eitel）於 1895 年出版的《歐洲在中國：從起初至一八八二年的香港歷史》（*Europe in China: The History of Hong Kong from the Beginning to the Year 1882*）所載，中英簽署有關九龍割讓條文時，英方曾承諾會保留「宋王臺」，卻未有被執行。何啓根據歐德理的《歐洲在中國》所

1899 年，港府通過《保存宋王臺條例》，並禁止任何人在宋王臺及聖山上採石。圖為 1900 年代宋王臺黑白明信片。

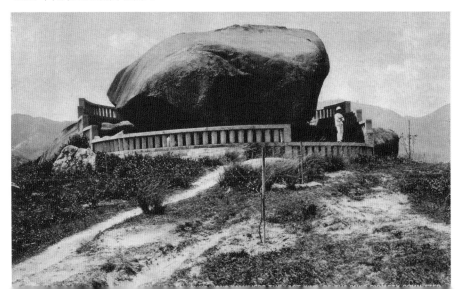

載，認為九龍城與宋末史事關係密切，保存宋王臺是必須的。在 1899 年 9 月 22 日，由律政司正式致函倫敦討論保留宋王臺的法案，終在同年通過《保存宋王臺條例》，並禁止任何人在宋王臺及聖山上採石。

何啟心懷祖國，有感清廷腐敗無能，與好友胡禮坦發表論政文章，倡議政治改革。孫中山先生於 1895 年在香港成立的興中會總部，得到何啟暗中支持，更為廣州起義起草宣言。辛亥革命成功後，何啟被委任為革命政府的總顧問官，協助起草憲法，但由於何啟積極投身廣東的政務，受到港府的猜疑。1914 年 7 月 21 日，何啟因心臟病發猝死，享年五十五歲，安葬於跑馬地香港墳場，遺下繼室黎玉卿及十子八女。

1899 年《保存宋王臺條例》（The Sung Wong Toi Reservation Ordinance）

命名 啓德機場的

提起香港啓德機場，自然想起何啓及區德，大部分人更認為兩人是啓德機場創辦人，為紀念他們的功績及貢獻，港府以他們的名字「啓」及「德」來命名機場。事實這是一個美麗的誤會，二人與創建機場並沒有任何關係。何啓及區德先後於 1914 年及 1920 年離世，比 1927 年英國皇家空軍成立啓德基地還早。再者，啓德機場於 1936 年才營運民航事務，在這段期間只有英國皇家空軍駐守機場，何啓及區德兩人在世時怎會創辦機場？英治時代的香港，一些重要建

啓德機場是以地方命名的，並非紀念何啓及區德兩人。文獻上最初以「於啓德的飛行場」（The Aerodrome at Kai Tack）來稱呼機場，及後改稱「啓德飛行場」，後來正式命名為「啓德機場」。

築物的名稱，以歷代英國君主、皇室人物或香港總督命名，何啓及區德兩位平民怎會符合要求？若啓德機場的命名真的是紀念何區兩人，為何至今沒有任何官方文件或文獻記載？以上種種的疑問，已明顯地否定了啓德機場的命名是紀念何啓及區德的。

其實，根據國際民航組織的要求和世界各地機場命名的方式，多以機場所在地取名，而啓德機場則位於「啓德濱」（Kai Tack Bund）私人住宅區旁的「啓德填地」上，該處是啓德營業有限公司在九龍灣填海造地的範圍。文獻上最初以「於啓德的飛行場」（The Aerodrome at Kai Tack）來稱謂機場，後改為「啓德飛行場」（Kai Tack Aerodrome），至後來正式命名為「啓德機場」（Kai Tak Airport）。從以上得知，啓德機場是以地方命名的，並非紀念何啓及區德兩人。以上提及的啓德濱、啓德填地、啓德營業有限公司，都出現啓德兩字，與何啓及區德有否關係？

啓德營業有限公司

早於 1908 年，香港首位華人定例局議員伍廷芳大律師（1842‐1922）已非常關注華人紳富及海外華僑欲在港尋覓一處世外桃源作理想家園，伍廷芳當時親赴九龍及新界各處考察，認為九龍灣一帶位處九龍半島南岸，背山面海，山明水秀，林木幽深，前有龍津橋，後有白鶴山、獅子山，旁有聖山和宋王臺，為一處難得風水之地。若要在九龍灣沿岸興建大型高尚海景住宅區，當時可建樓房的面積實不足夠，填海造地為必須條件。伍廷芳即聯絡小舅何啓商議，但由於填海工程浩大且所需資金驚人，建屋計劃最終擱置。

1911 年中國發生辛亥革命，促發局勢動盪及社會不安，令大批內地民眾不斷湧入本港，由於當時香港缺乏土地及房屋，住屋短缺成為當時香港最棘手問題。何啓重提姐夫伍廷芳舊議，可以利用這個時機成立投資公司，以集資得來的資金來發展房地產事業，除能賺得可觀金錢外，且解決香港住屋短缺問題。1912 年，由何啓與一班好友及華商，包括其長子何永貞的岳丈區德、張心湖、周少岐、周壽臣、謝蔭墀、黎季裴和曹善允等人合組啓德營業有限公司（Kai Tack Land Investment Company Limited）（簡稱「啓德公司」），向港府申領

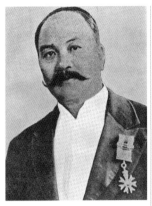

區德（1840－1920），又名區澤民或區衍德，廣東省南海西樵鄉人，香港出生，1878 年創立昭隆泰商店，經營珠寶、傢具和攝影器材等生意。女婿何永貞為何啟爵士之長子，與何啟份屬姻親。

何啟爵士（1859－1914），原名何神啟，字迪之，號沃生，是香港首位獲封為爵士的華人。何啟的父親是何福堂牧師，胞姐為何妙齡，姐夫為首名華人立法局非官守議員伍廷芳。

伍廷芳（1842－1922），本名敘，字文爵，又名伍才，祖籍廣東新會。清末民初政治家、外交家、法學家，是香港首位華人定例局議員，妻子何妙齡，妻舅為何啟。

九龍灣填海作發展高尚住宅區。從啟德公司的宗旨，可知何啟及區德等人對啟德公司抱有宏大的理想及遠景如下：

> 為人民謀幸福，為公司謀利益起見，他日海灣填成除建設屋宇外，凡關於社會交通、居民利便一切事業，繼續興辦建成一極美完之僑居所，務令在此置業者永享無窮幸福。

由於政府正計劃於九龍灣興建無線電通訊站，未能批准何區二人的填海建議。1914 年 7 月 21 日，何啟更不幸因心臟病發猝死，終年五十五歲。何啟之死，一度令啟德公司的發展停頓，後來何啟的姻親區德夥同其他合伙人曹善允、張心湖等華商，在同年 11 月 20 日再向政府申領九龍灣填海計劃，幸運的是港府另覓他處興建無線電通訊站，港府重新考慮啟德公司的填海計劃，結

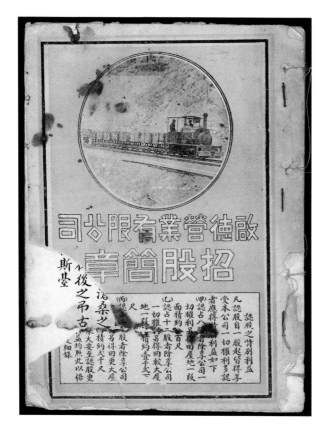

1919 年，啓德營業有限公司在港公開招股，集資總額為 250 萬港元，主要為九龍灣填海造地及興建高尚私人住宅區。圖為啓德營業有限公司招股簡章。

果在 1915 年 12 月 30 日徵得英國政府同意，正式獲得批准。1916 年 9 月 21日，《孖喇西報》及《循環日報》以〈九龍灣之大擴張〉為標題有如下報道：

> 啓德營業有限公司為經營此事，招集鉅資壹百萬元實力，進行訂定五年為填海建屋工程完滿之期，溯厥原因實由中國法律大家伍廷芳君發起於先，港紳何君啓玉成於後也，前八載（即一九〇八年）伍君廷芳因華人紳富暨各埠華僑，每欲在祖國外覓一安樂土為世外桃源，故伍君親赴九龍遊覽一切擬在新界購買土地，尤以九龍灣沿海一帶為最合填海地點，旋以工程浩大遂不果。行迫至革命軍興，華人紳富咸慮逼處香江諸形不便，何君啓重提舊議，竭力殫精俾各避亂之華人咸樂適是邦而受英政府保護，故有發起填海之議，此其大略也。

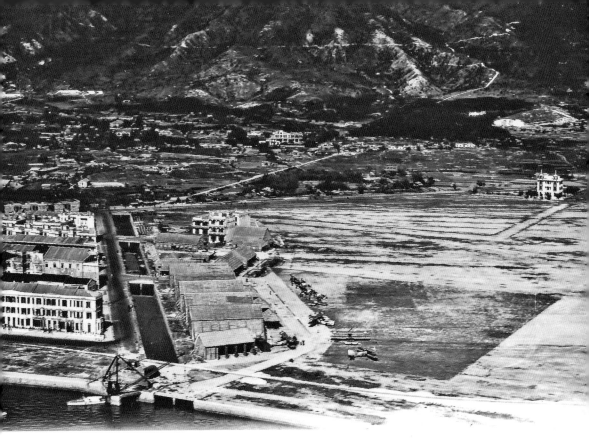

1930 年代九龍灣舊照，圖左至右可見「啓德濱」住宅區、啓德明渠、英軍飛機棚及飛行區空地。

　　1919 年，啓德營業有限公司在港公開招股集資共 250 萬港元，主要為九龍灣填海、造地及建屋工程計劃，其填築範圍全佔九龍城西貢道之南，其中包括九龍城碼頭至西玻璃局（即大環玻璃廠）沿岸一帶，共計面積 1,200 餘萬平方呎（約 275 英畝或 111 公頃）。據招股書說明該公司原集股一百萬元股額早已招足，而陸續認股者仍源源而來，已超出原額之外，不得不再擴張添招股份。由啓德公司董事局議決再增加股本 150 萬元，先後合計 250 萬元，分作 25,000 股，每股為 100 港元。凡認八股以下者，除應得股息外，另有選舉權及永遠享受該公司內一切權利。若認購八股者，除享有八股以下者之權利外，啓德公司撥出可建屋宇地段長 52 呎半、闊 16 呎，面積 800 平方呎，可建成屋宇深 28 呎及通天 21 呎半，另有廚房一個。若是認購 12 或 20 股以上者，啓德公司撥出可建屋宇地段分別為面積 1,200 平方呎或 2,000 平方呎。招股書內還附有填

築九龍灣後的設計藍圖及設施介紹如下：

　　本公司之建設倚山臨海，風景絕佳，氣候溫和，雖隆冬無寒風北至，而炎夏則薰風南來，道路廣闊，空氣充足，最宜住所。沿途傍植樹木，濃陰之下間置椅以為行人休息，溝渠通流永無蚊虫繁殖之慮。此外於遊樂之地，則有公園、戲院、遊樂場、動物園之設。為講求公共衛生，則醫院及留醫院、游泳場、湯池、水廁備焉。復為居是邦者之子弟謀教育，彼各種商工業學校而至中小學、幼稚園均以次舉辦。其他電燈局、街市等備設更無俟多述。至於地方治安，由英政府治衛保，無兵燹盜賊之虞。預料居是地者於人生，日用起居必感無穷之愉快，真世外桃源不及矣至。建設之內容總求，採歐美文明之獨長而參以吾國固有之特點，辦法務臻完善行將見一新世界，願於諸君之前為無上之樂國也，謹為預告。

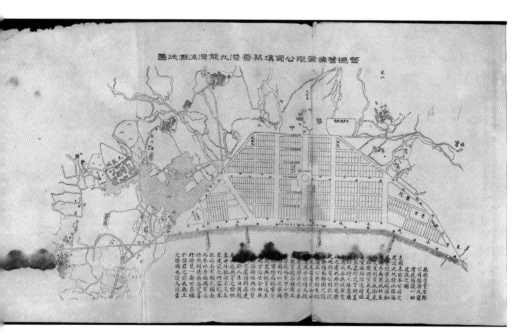

啟德營業有限公司招股書內附有填築九龍灣後的設計藍圖，說明設施將建有公園、戲院、遊樂場、動物園、醫院、留醫院、游泳場、浴湯、工商業學校、中小學、幼稚園、電燈局、街市等等，配合生活所需。

招股書內除介紹以上設施外，啓德公司在沿海旁一帶還將建設碼頭，在極端水退時亦可灣泊大洋輪，另外更設有汽車行走九龍、紅磡、尖沙咀、油麻地、旺角、深水涉一帶，擬建鐵橋由九龍至香港，橋面可行電車及汽車，且可讓行人往來，附有「直通香港九龍之大鐵橋及電車 ／ 馬路路線全圖」及以下文字説明：

擬於海上先行開設小輪數艘載客往來，該小輪之速力及形式之美潔，與尖沙嘴之曉星小輪無異，務得坐客之歡心。堤前築有大碼頭數座為巨船之灣泊，將來百貨雲集定可預決於陸上廣築馬路，闊逾五十呎至百呎長堤，一路更廣至百七十五呎以便汽車行走，況有香港電車公司敷設之路軌，不日可成則尖沙嘴、紅磡、油麻地，深水埗互相通連，往遂瞬息耳。又聞九廣鐵道公司將築一支路，直達九龍則我公司所填之地，乃為貨物之總集合點，加以近人提議建築由香港過九龍之大鐵橋，一度落成後，橋面敷設電車路軌與香港車路接連，尤便行人往來，交通之利便實臻極點，他日香江亦不能專美，矣有意認股者尚祈注意及此。

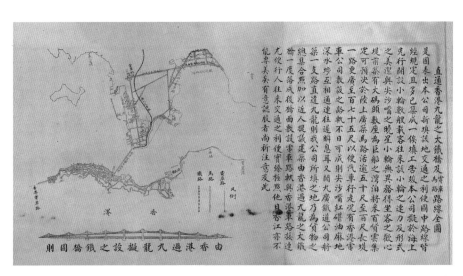

啓德公司在九龍灣的填海建屋計劃中，除興建大型啓德濱高尚住宅區外，還擬在維多利亞海港至港九兩岸上興建大鐵橋，橋面敷設電車路軌，由啓德濱經九龍市區及紅磡與香港電車軌接連，構思驚人，但最後沒有成事。

高尚住宅區「啓德濱」

　　啓德營業有限公司於 1919 年在港公開招股，順利集資 250 萬港元，九龍灣首期填海工程隨即開始。工程的設計、承建、測試全由一間李杜露建築師樓（Little, Adams and Wood Architects and Civil Engineers）執行及安排，由九龍灣西岸向東填海，包括由九龍城碼頭至大環玻璃廠沿岸一帶，填海建屋工程共分三期，以五年進行，完成後可得填地面積 1,200 餘萬平方呎（約 275 英畝或 111 公頃）。啓德公司除負責填海工程費用約 110 萬港元外，還兼興建明渠及道路，落成後交付給香港政府。港府允許啓德公司除在新填地上建屋外，可建有三座碼頭以利民眾和以下設施：

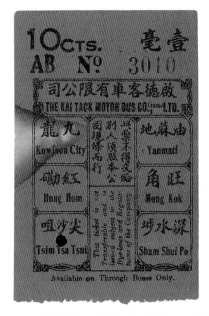

1926 年啓德汽車有限公司的粉紅色十仙車票，往返九龍城、紅磡、尖沙咀、油麻地、旺角及深水埗。

（1）街市
（2）公園：（i）萬獸園（ii）萬鳥園
（3）醫院附設留醫病院
（4）學校：（i）男女小學（ii）幼稚園（iii）男女中學（iv）並學童遊戲場
（5）戲院（倣照上海戲院辦法）
（6）影畫場
（7）公民俱樂部及會議場
（8）公共遊戲場
（9）公共游泳場
（10）公共水廁
（11）湯池
（12）電燈局

1920 年，啟德公司完成了第一期九龍灣填海工程，一個呈三角形新地域誕生了，隨即興建高尚洋房約二百間，被稱為「啟德濱」（Kai Tack Bund）。各洋房除設有客廳、飯廳、睡房、廚房外，均設有水廁以保持衛生。啟德濱除建有洋房住宅外，新地區內一共建有七條新街道和七個新地段，包括四條橫貫東西走向，連接當時西貢道和英王子道（即太子道）的新街道，分別有啟德道、啟仁道、長安街和啟義道；而三條縱連南北走向的新街道，分別有一德道、二德道和三德道。1921 年，《德臣西報》刊登了啟德營業有限公司的九龍灣填海建屋計劃，並說明該公司資本雄厚，備足資本 250 萬港元，董事局成員有張心湖、周少岐、周壽臣、曹善允、謝蔭墀、伍朝樞、區權初等華人精英。1923 年，啟德公司成立啟德汽車有限公司（The Kai Tack Motor Bus Co., (1926) Ltd），創先提供住客屋邨巴士服務，往返九龍城、紅磡、尖沙咀、油麻地、旺角及深水埗六地。當時客車票價分為頭等及三等兩種，頭等價錢主要為兩角及一角伍仙；三等價錢則為一角及伍仙。

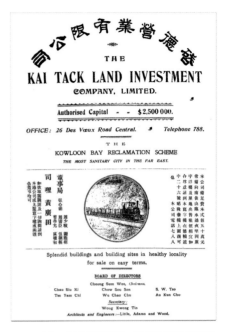

1921 年，《德臣西報》刊登了啟德營業有限公司的九龍灣填海建屋計劃，並說明該公司資本雄厚，備足資本 250 萬港元，董事局成員都是當時華人精英。

省港大罷工的影響

　　1925 年 5 月 30 日在上海租界處發生「五卅慘案」，英籍持槍軍警向赤手空拳的上海遊行工人開鎗射殺，造成數十人死傷。慘案發生後，各地工人及學生分別發動罷工及罷課，聲援上海的罷工工人。1925 年 6 月 23 日大量學生、工人及商人齊齊遊行到廣州沙面英租界對岸的沙基，高叫打倒帝國主義及廢除不平等條約，英國士兵開槍鎮壓遊行群眾及示威者，造成嚴重傷亡的事件，稱為「沙基慘案」。在 1925 年 6 月至 1926 年 10 月發生的「省港大罷工」，數以十萬計的香港工人紛紛離開香港的工作崗位返回廣州，聲援廣州工人之反英運動，並進行大規模及長時間大罷工。廣州政府並且封鎖香港交通運輸，對當時省港貿易及經濟造成嚴重打擊，不少公司倒閉及工人失業，引致地價全面下滑，房屋銷售量慘不忍睹。在此情況下，「啓德濱」高尚花園洋房自然首當其衝，銷售量大受打擊，啓德公司資金出現嚴重周轉不靈。啓德公司完成了九龍灣第一期填海工程後，建屋約二百間，第二期填海工程卻因資金短缺，停滯不前。1926 年工程更全盤停頓。當時啓德公司只能僅僅完成第二期東岸基本填海工程，餘下的第三期中央部分的填海及其他土木工程更遙遙無期。

設立空軍機場

　　1925 年，美國飛行家亞拔（Harry Abbot）向啓德公司租賃東部部分空置的填地，開設飛行學校及提供中港客貨空運服務，皇家海軍航空母艦「赫密士號」（H. M. S. Hermes）利用啓德空置土地作臨時停泊訪港戰機。1926 年國民軍高舉北伐旗幟，中國各地工人及學生紛紛響應，借北伐的形勢衝擊英租界，廈門、鎮江、漢口及九江四英租界也先後給國民政府收回。當時一片反英浪潮及華南地區混亂的局面下，再加上中國及日佔的台灣分別在廣東及台南地區成立空軍基地，直接威脅香港的安危。香港的保衛工作成為英國政府當前任務，在港設立空軍基地及軍用機場是必須的及迫切的。在選址方面，從香港地方中選一適當地點作為空軍基地，既要有大幅平地，又要臨近海邊作為水上飛機升降之用，絕對不是容易找到。環顧香港所有地區，能滿足上述兩個要求的，只

有當時擁有大片平地而靠近維多利亞港的啓德填海區才得天獨厚，而元朗平原亦因不是臨海而放棄選擇。1927 年，啓德公司陷於財困，港府乘機購入啓德填地並自行完成餘下填海工程，同年 3 月 19 日成立空軍基地，當時稱該處為「在啓德的飛行場」（the aerodrome at Kai Tack），及後改稱「啓德飛行場」（Kai Tack Aerodrome），至後來正式命名為「啓德機場」。

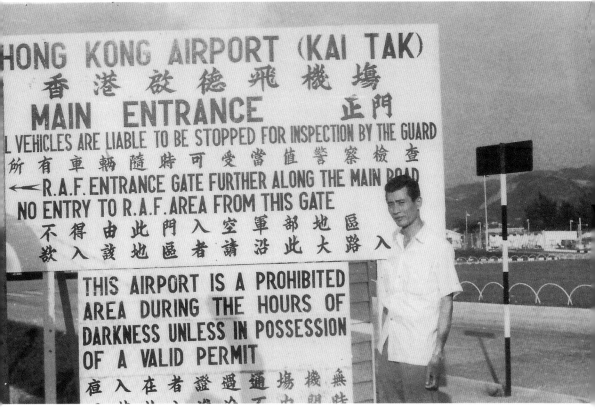

坊間一直認為啓德機場的命名是紀念何啓及區德，這只是一個美麗的誤會。事實上，啓德這兩個字是出自啓德濱這個私人住宅的名稱，別無任何紀念性質。圖為 1950 年代舊照，一中年男子在香港啓德飛機場正門前拍照。門上展視巨型警告牌，註明「不得由此門入空軍部地區」。

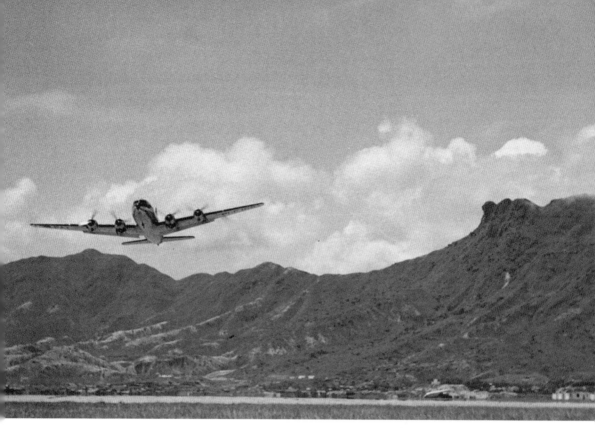

1950 年代獅子山下的啓德機場。

位於九龍啓德承啓道 28 號「德朗邨」，原址是啓德機場一部分，於 2013 年 12 月入伙。在進入屋邨不遠的地方，設有從 1900 至 1990 年代的歷史長廊，展示啓德機場及九龍城一帶的歷史及舊照片，由作者為啓德發展區提供中文及英文拙文和相關歷史圖片。

飛行百年 香港動力

還記起 2011 年是香港動力飛行一百周年，當天晚上位於香港國際機場的富豪機場酒店，舉行了一次慶祝「香港動力飛行百周年」晚宴，出席嘉賓包括時任香港特首曾蔭權、民航處長羅崇文、機管局主席張建東，以及其他有關政府部門、航空公司、飛行總會、地勤公司、機師、空姐、航空熱愛者等等聚首一堂，非常熱鬧。作者也是其中一位被邀的出席者，當晚與嘉賓一起見證香港動力飛行一百年的歷史。

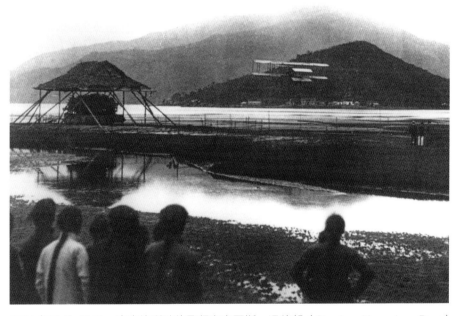

1911 年 3 月 18 日，來自比利時的飛行家查爾斯·溫德邦（Charles Van den Born）成為香港首位動力飛行先驅者，揭開香港航空歷史新的一頁。圖中舊照可見溫德邦的費文雙翼飛機在沙田淺灘上離地起飛一刻，背景小山丘為圓洲角。

香港動力飛行百周年慶祝活動由 2011 年 2 月至 11 月舉行，包括香港航空發展百周年照片展覽、亞洲國際航空展二〇一一、拉飛機、慈善籌款晚宴、航空知識問答比賽、4D 電影放映、鳥人飛行大賽及嘉年華會，以及發行紀念郵品如郵票小型張及集郵精品，以紀念這重要的里程碑。民航處長羅崇文在飛行百周年活動記者會宣佈：「透過這些活動，我們旨在慶祝香港動力飛行一百周年及宣傳香港作為國際及區域航空中心，並計劃籌募善款作慈善用途，以及提升青少年的航空知識水平。」

　　機管局主席張建東博士在航空發展百周年照片展覽會說：「這個照片展覽讓我們回顧昔日的啓德機場如何演變成為今天的香港國際機場，令我們感到自豪。這些照片也讓我們看到，機場多年來不斷發展，以配合香港的需要。如果香港當年不是高瞻遠矚，決定在大嶼山興建一個規模更大的雙跑道新機場，我們便可能要將數以百萬計的旅客及大量貨物拒諸門外，香港不可能發展成為今天的繁榮都市。」

2011 年 3 月 17 日，在香港動力飛行一百周年慶祝活動中，「拉飛機」創造了健力士世界紀錄，航空業界齊集在香港國際機場停機坪上同時間拉動一架波音 747、兩架空中巴士 A330 及一架複製的費文雙翼飛機，創造同時間拉動飛機的最重紀錄。

在香港動力飛行一百周年慶祝活動中，最精彩及引人注目是「拉飛機」。2011 年 3 月 17 日的一個早上，航空業界齊集在香港國際機場停機坪上，在健力士世界紀錄大全評審現場見證下，全部 260 人分成四隊，用上 2 分 53 秒拉動共重 470 公噸的一架波音 747、兩架空中巴士 A330 及一架複製的費文雙翼飛機各前進 50 米，創造了健力士世界紀錄大全同時間拉動飛機的最重紀錄。另外，一百名駐守機場的紀律部隊人員拉動一架重 218 公噸的 747 波音客機前進 100 米，打破團隊拉動最重飛機前進 100 米的世界紀錄，為香港百年動力航空史譜下樂章。

香港飛行先驅者

香港首位動力飛行先驅者是一位來自比利時的飛行家查爾斯‧溫德邦（Charles Van den Born），他於 1874 年在比利時列日省出生，父親為比利時詩歌音樂熱愛者，母親為法裔家庭主婦。他個子不高，唇上蓄有會說話似的翹八字鬍子。少年時代的溫德邦熱愛騎單車，但知悉萊特兄弟成為飛行先驅者後，激發了他學習飛行的決心。由於他對飛行興趣濃厚，

作者獲邀出席「香港動力飛行百年」晚會，當晚與其他嘉賓一起見證香港動力飛行一百年慶祝活動。圖為晚宴節目表及贈送嘉賓的記念品。

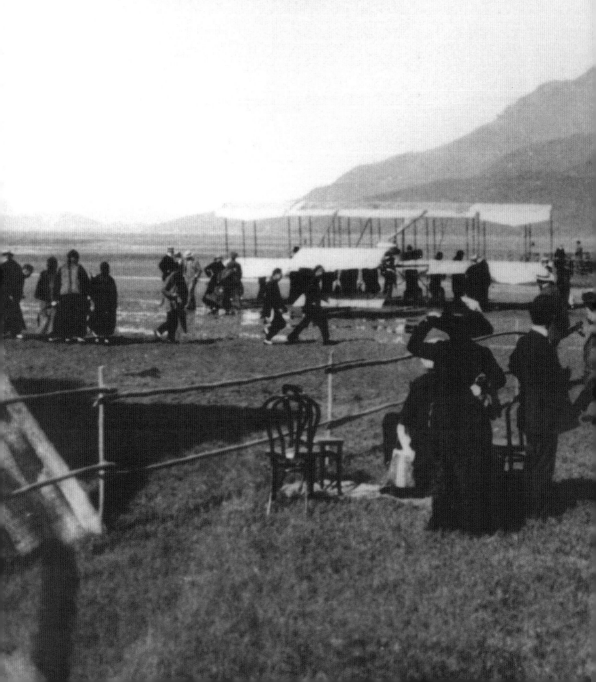

1911 年 3 月 18 日，港督盧押伉儷坐在沙田飛行會
場新搭建的臨時包廂內（見圖右），以觀賞溫德邦的
飛行表演，背景可見沙田馬鞍山。

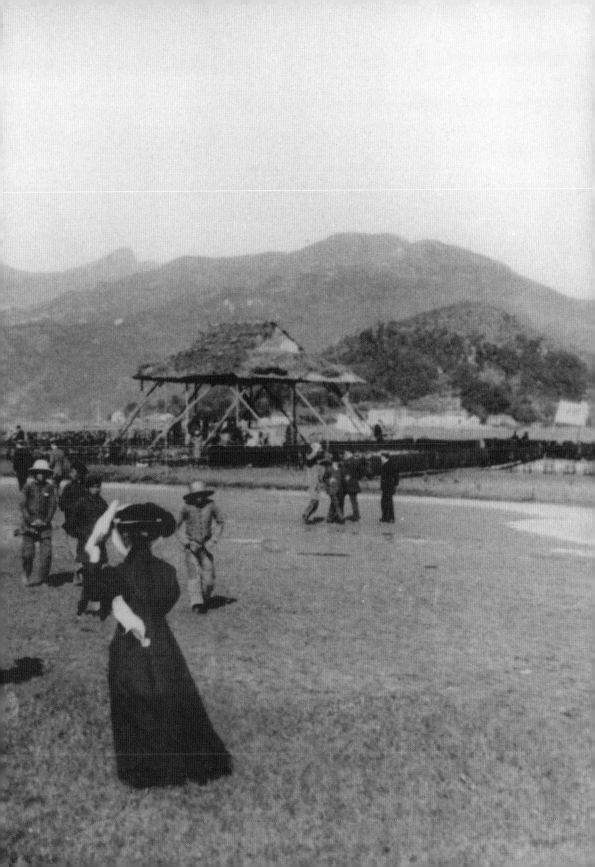

再加上勤奮好學，因此於短期內便已成為飛行好手，不足二十六歲更考獲了私人飛行執照。他處事謹慎，膽識過人，在歐洲多處地方如佛羅倫斯、尼斯、康城、布魯塞爾等地舉行的飛行比賽，屢獲大獎，更在法國里昂飛行大賽中贏得冠軍，當時法國記者形容他為內蘊詩人靈魂的傑出飛行者。

1910 年 10 月起，溫德邦帶同費文型（Farman）雙翼飛機展開遠東飛行表演，地點除越南西貢（今胡志明市）及泰國曼谷外，還包括從未有飛機出現的香港。1911 年 2 月，溫德邦從西貢抵達香港，原計劃在跑馬地快活谷馬場上作飛行創舉，可惜根據當時的政府定例，飛機不得於太接近港島及各炮台的上空飛行，而且需要取得督憲所之批准才能飛行。港府經過詳細考慮後，拒絕了他的飛行申請。然而，溫德邦並沒有氣餒。最後他終於透過「遠東飛船會」（即遠東航空公司，The Far East Aviation Company）的協助，成功說服港府，條件是飛機只准許在新界升空，並承諾不會違反已制訂的飛行條例。

沙田試飛

試飛及表演地點選在新界沙田的一個淺灘上，位置接近今天的沙田火車站。表演日期由 1911 年 3 月 18 日至 20 日及 3 月 25 日至 27 日，連續兩個星期六至星期一每天下午 2 時開始。由於飛行表演在香港是零的突破，當時各大報章大肆報道，吸引了不少香港中西人士注意。主辦機構遠東航空公司更在《中國郵報》上大事宣傳，刊登沙田舉行破天荒飛行表演的廣告。入場座位分為最貴價的會所及頭等廂座，還有二等、三等及四等。女性及男性會所季票分別為港幣 5 元及 10 元，頭等、二等、三等及四等一日門券價錢分別為港幣 5 元、2 元、1 元及 50 仙，表演期間還安排了英印軍樂團演奏助興。另外民眾還可參觀飛機庫，收費為港幣 50 仙，時間為上午 9 至 11 時。

費文雙翼飛機重 1,200 磅，屬於第一代的推進式螺旋槳飛機。機身長 47 呎 3 吋，翼展闊 43 呎，擁有七汽缸的旋轉式引擎，最高可輸出 50 匹馬力。由於雙翼飛機能否如期飛行，取決於當時的天氣及風力，主辦機構遠東航空公司為此作出了特別安排：當天飛行表演若果取消，在上午時分位於香港中環干諾道卜公碼頭對面的昌興輪船公司及香港大酒店屋頂旗杆上，將升起藍旗；相反，

如果一切順利，便會升起紅旗，以示如期舉行。3月18日早上，昌興輪船公司及香港大酒店屋頂旗杆上紅旗飄揚，尖沙咀九龍火車站擠滿了候車的人群，他們都一心希望盡早到達沙田飛行場地，觀賞香港第一次飛行創舉，當時九廣鐵路局還準備了一班特別列車，專門接載港督盧押爵士（Sir Frederick Lugard）伉儷到會場。當天主辦機構遠東航空公司公佈以下飛行節目表：

下午二時	香港首架動力飛機起飛。飛行員低飛向港督致敬。軍樂團演奏英國國歌《天佑女皇》（God Save the Queen）。
下午二時三十分	飛行員表演高空俯衝飛機技術後，由遠東航空公司經理頒發獎項。
下午三時	由中國的買辦商人頒發獎項，以獎勵香港首位華人飛機乘客。
下午三時三十分	向駐港軍隊的陸軍軍官示範首次飛行。
下午四時	乘客可與飛行員同機飛行。

2020 年 5 月，作者與香港歷史飛機協會主席鄧年威（Cliff Dunnaway）於香港國際機場接機大堂合照，背後是仿製首架在香港上空飛翔的費文雙翼機。

1915 年 8 月 7 日及 8 日，美籍華人飛行家譚根以自製
水上飛機於沙田上空作兩天飛行表演，吸引不少中外人
士到場參觀，背景為沙田馬鞍山 。

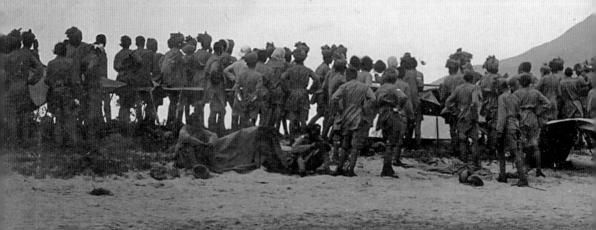

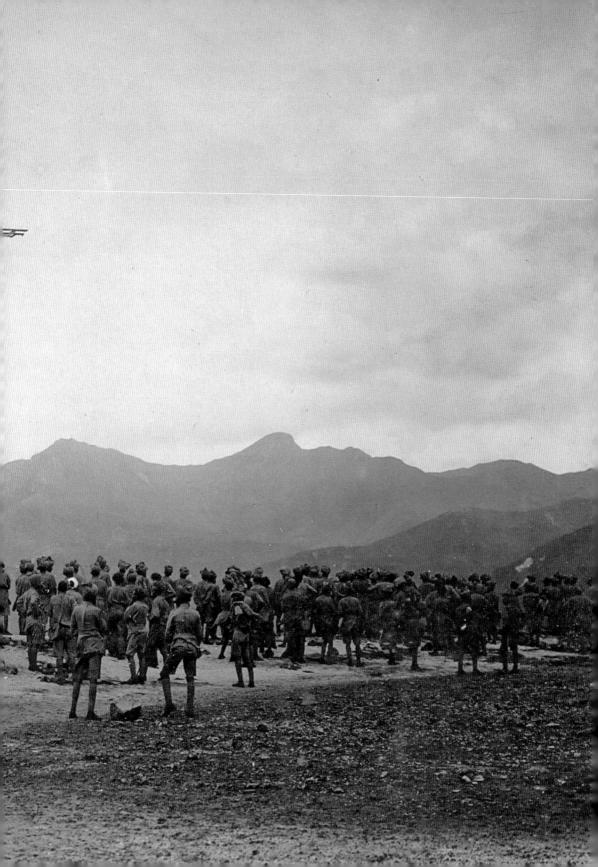

在沙田飛行會場內，早已擠滿了中外嘉賓，男的穿着筆直西裝，女的披上華麗衣裳，猶如嘉年華一樣。港督盧押沆儷與眾官員坐在新搭建的臨時包廂，在最佳位置觀賞整個飛行節目。當費文雙翼飛機從臨時茅棚被推出飛行場地時，坐在飛機駕駛座位內的溫德邦，向着在現場觀賞的群眾揮手，場內的嘉賓都熱烈拍掌回應，期待雙翼飛機能夠一飛沖天，都希望成為香港首次動力飛行的見證人。可是，當大家懷着興奮的心情翹首以待時，天氣突然轉壞，強風颳起，由於雙翼飛機不能在強風下安全飛行，溫德邦只有靜待風勢轉弱才再嘗試起飛。眾人等了兩個多小時，雙翼飛機亦未能成功升空。時間一分一秒過去，轉眼就到了下午 4 時，主辦機構唯有宣佈飛行表演取消。這時，大部分人都非常失望地離去，並趕上下午 4 時 30 分開出的特別班次火車往九龍。然而，當大部分人散去後，風力逐漸減弱，溫德邦駕駛的費文型雙翼飛機幾經辛苦，終於成功離地起飛衝上雲霄，在 1911 年 3 月 18 日寫下香港航空歷史的第一頁。可惜，親眼目睹這次飛行創舉的人數寥寥可數，只有留下來的少數嘉賓、工作人員，以及幾個仍留有辮子的華人參觀者。

1915 年 8 月 7 日及 8 日，美藉華人飛行家譚根（Tom Gunn）以自製水上飛機於沙田上空作兩天飛行表演，吸引不少中外觀眾觀看，主辦大會為隆重其事，特製場刊以作介紹，報章形容他「像鴨子般在海灣的水面掠過」。譚根成功飛上超過 9,400 英呎高空，創下水上飛機的全球飛行高度紀錄。

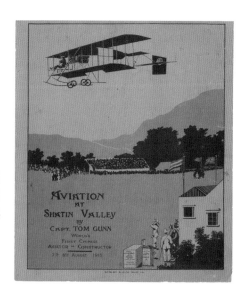

全球首位華人飛行員兼自製雙翼飛機的譚根機長，於 1915 年 8 月 7 日及 8 日在沙田作飛行表演，主辦大會為隆重其事，特製場刊以作介紹。

日軍侵佔啓德機場

2021 年是中國抗日戰爭九十周年，也是香港淪陷八十年。重溫香港淪陷中民眾血與淚的經歷，能記住抗戰中港人同舟共濟的精神，從而認清在日寇鐵蹄下，啓德機場如何被擴建，九龍城一帶的民居及村落如何被拆毀，九龍寨城及宋王臺如何被嚴重破壞等等。八十年前的 1941 年 12 月 8 日，大日本帝國隨着成功偷襲珍

1941 年 12 月 8 日，日本空軍於早上約 8 時向啓德機場及土瓜灣一帶地方投下重型炸彈，被炸地方鄰近聖山及宋王臺，圖中央大片空地為啓德機場飛行區。

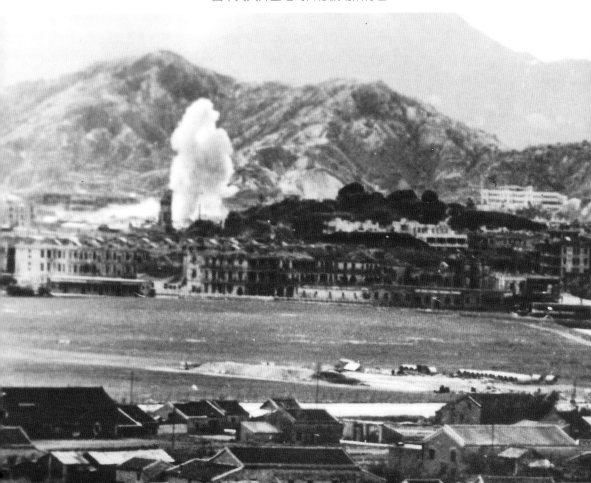

珠港後，於同一天裏向香港進攻，發起太平洋戰爭，以實現所謂大東亞共榮圈計劃。在該天早上約 7 時 20 分，日本第二十三軍司令官——酒井隆中將率領的川崎 98 式輕型轟炸機，在中島 97 式機隊掩護下，從佔據地廣州天河機場出發，飛向有東方之珠之稱的香港進行突襲行動。當天接近早上 8 時，日本戰機高速飛越九龍灣上空，並向着目標啓德機場投下首枚強力炸彈，爆炸聲響遍整個九龍城。當時大部分居民及學生分別在上班及上學途中，他們還以為是英國皇家空軍在例行演習，誰不知日寇已到來突襲，殺害不少香港平民百姓，炸毀不少民房及建設。從 1941 年 12 月 8 日至 25 日這十八天戰役裏，香港守軍傷亡慘重，在彈盡、缺水及缺糧下，時任港督楊慕琦代表英方向日軍宣佈無條件投降，香港民眾原是慶祝聖誕佳節，一夜間跳進三年零八個月痛苦的深淵！

日軍侵佔啓德機場後，便利用它作為大東亞共榮圈空中樞紐及資源運輸中心的角色，更成立「啓德機場擴張工事事務所」籌劃擴建機場及有關導航配套設施，以增強空戰能力。由於啓德機場的土地面積只有約 170 畝，面積不大，在東向飛鵝山、南望柏架山、北倚獅子山之三面環山及一面臨海的地理環境下，呈半碗形的地形令航道變得更為狹窄，飛機的高速爬升需要份外小心，不然便容易發生撞山意外。在這情況下，擴大機場面積、興建跑道、設置控制塔及加設雷達發送站，以擴闊飛機航道、增強戰機起降效率及監察空中交通及敵方戰機，成為日軍當時擴建機場的目標。

1942 年 9 月 10 日上午 10 時，日軍在牛池灣舉行盛大的擴建機場動土禮。日軍總督部參謀長、海陸軍軍官及「啓德機場擴張工事事務所」代表出席儀式。日軍但求達到擴建機場目的，不理會香港民眾意願及死活，在沒有任何合理賠償及申訴下，早於同年 8 月開始，將九龍城及啓德附近村屋及農田拆毀及移平，全數逾二萬人中只有很少數幸運的村民獲得徙置，被安置往九龍塘的模範農村（約今天聯福道及蘭開夏道附近）居住，其餘的只有流離失所，有些更餓死街頭。根據當時日軍發出的收地通告中，受影響的地方分為兩個區域：第一區主要包括蒲崗村、隔坑村、上沙埔、下沙埔及衙前圍等，第二區主要包括沙地園、黃廣田、豬屎寮、瓦窰頭、玟杯石、啓德濱及聖山附近一帶。

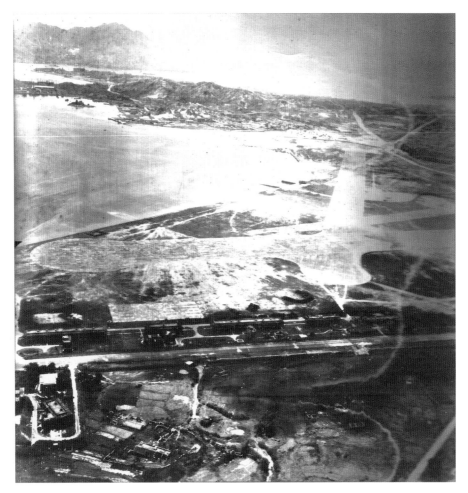

約 1944 年擴建中的啓德機場舊照。圖中停機坪位置可見呈 U 形的飛機窩，一架日本零式戰機停泊於內，附近的長形建築物為前皇家空軍基地總部大樓，亦曾經是啓德越南船民轉解中心，現時為明愛向晴軒，是香港首間家庭危機支援中心。前景馬路為西貢道（現為觀塘道），圖左下為前皇家空軍基地職員宿舍連食堂，曾用作警隊刑事偵緝學校，現為香港浸會大學的視覺藝術院，是香港一級歷史建築。圖左高處可見土瓜灣海心島。

1944 年日軍擴建中的啓德機場罕有鳥瞰圖。照片可見啓德機場的兩條跑道已差不多建成，超過三十個呈 U 形的飛機窩分佈於機場四周，日軍控制站在機場最北位置，圖左中間位置為九龍寨城一帶。

擴建機場

　　按照日軍最初的擴建計劃，衙前圍和整個上下沙埔的眾多村屋及大幅農田亦列入清拆及收地範圍。據聞衙前圍的村代表及上下沙埔大量村民的據理力爭和奮勇反抗，日軍迫於更改及縮小向西的擴建範圍，以呈「之」字形取代原有直線連接向南至北的擴建地方，衙前圍和大部分上下沙埔才得以倖免於難避過拆毀。所以當時建好的明渠及向西面的環形馬路（即戰後稱清水灣道，今為彩虹道）以 S 形佈局，而不是以簡單的直線建造。可惜，被日軍劃定為第一及第二區收地範圍的村屋及農田，就沒有那麼好運數了。啓德濱內的樓房亦慘遭日軍清拆，夷為平地。六條在內以「啓」和「德」字眼命名的街道分別為啓德道、啓仁道、啓義道和一德道、二德道、三德道亦從此消失。

　　日軍除了強迫關在深水埗集中營的戰俘參與擴建機場外，還以少量白米及軍票作工作報酬徵用本地居民一起參建，全盛時期參與人數竟達四千以上。戰俘每天清早起來從深水埗集中營乘坐駁艇或天星小輪到達九龍城碼頭，再步行到啓德工地。由於戰俘每天都吃不飽、穿不夠及睡不好，營養不足引致體重大幅下降，還要參與非常消耗體力的工作，很多都耗出重病來。戰俘每天辛勞回到集中營後，只能靠信件聯絡海外的親友，表達內心的感受及憶念。可是日軍實施嚴苛的檢查規例，戰俘所有寄出的信件都受到日軍的例行檢查，而信件的內容及字數都加以限制。在這情況下，戰俘的內心痛苦及發洩意欲都不敢向親友申訴，長期埋藏在自己的心裏，只能祈求日軍早日戰敗，自己才能獲得自由。

　　1942 年 8 月，日軍利用九龍寨城的城牆石塊作為跑道地基，以增強承載強度。日軍強迫戰俘將重重的石塊從城牆拆下再搬運至啓德工地，放置於預先挖空的泥坑內，鋪砌成為跑道的地基，再加以沙石及水泥作堅固作用。由於興建兩條跑道的總長度超過 9,400 呎，每段都要重複以上工序，可想而知當時所需的人力及物力非常浩大。由於過程艱辛，戰俘虛弱的身體經常受到損傷或嚴重骨折，意外重傷或死亡時有發生。日軍但求盡快完成兩條交叉跑道，不理會戰俘體弱無力的身軀，竟在烈日當空或風雨交加的日子下，迫使他們繼續工作，最後有部分體力不繼及疾病纏身的戰俘亦因此魂斷啓德。身無寸鐵的戰俘雖然怒火沖天，但為着保存性命不與持有長槍的日軍發生正面衝突或反抗，唯有以

暗中破壞的方式來洩憤。他們將鋪設跑道的水泥份量，混調得不均勻，弄至稀稠不一，務求跑道在使用期間表面破裂，以破壞日軍戰機升降及作戰能力。其實，這種破壞方式對日軍戰機作用不大，當日軍知悉戰俘這種破壞做法後，他們只有受到毒打及嚴厲處罰。

日軍動用了過萬戰俘，只需兩年時間就差不多建成了兩條跑道（即 13 / 31 跑道及 07 / 25 跑道），13 / 31 跑道約位於今天新蒲崗爵祿街的香港考試及評核局至九龍灣麗晶花園（由西北伸至東南方向），長度是 4,580 呎，闊度是 321 呎，磁方位是 125 度 / 305 度，而 07 / 25 跑道約位於已拆毀的啟德客運大樓對出停機坪至彩虹邨綠晶樓對出之觀塘繞道天橋底下（由東北伸至西南方向），

從日軍後勤部隊的底片沖晒出來的照片，拍攝日期及地點約在 1943 年九龍城啟德機場附近。照片可見十名日本軍人在「香港攻略紀念碑」旁拍照，該木碑寫有不同飛行場、後勤部隊及軍人的名字，計有啟德飛行場、寶安機動飛行場、飛行場勤勞班、上村部隊、村上隊、指揮班、水源地監視、修補小隊、器械小隊、第一小隊、第二小隊、第三小隊等。

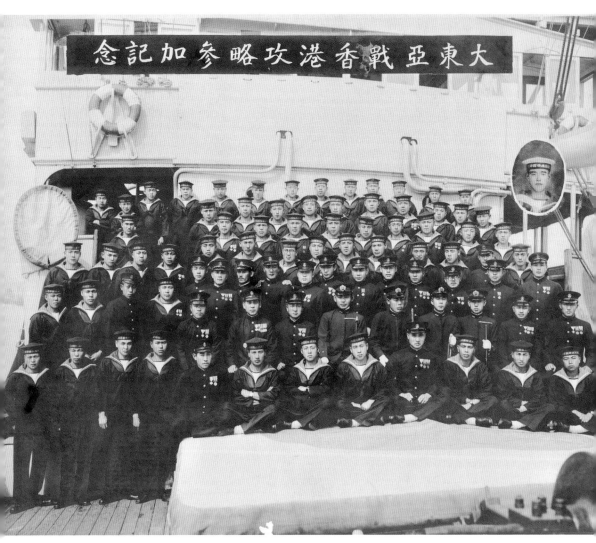

約 1942 年「大東亞戰香港攻略參加記
念」照，八十多名海軍成員頭戴寫有「大
日本帝國海軍」名字的帽子。

長度則是 4,730 呎及闊度是 221 呎，磁方位是 68 度／248 度。兩條跑道可承受最大重量約七萬磅，以配合日軍最新式戰機升降需要。

建控制塔部署攻防

除興建兩條跑道外，日軍在機場北面的小山丘上建有控制塔，位置是昔日啟德遊樂場內的過山車位置，即今天新蒲崗彩虹道遊樂場內最高位置的休閒涼亭附近。日軍控制塔是當時機場中最高的一座水泥建築物，可高居臨下視察九龍灣上空及俯覽整個機場，對作戰及防守部署皆有利着。日軍更從地面沿山坡興建行車通道，駕車可快捷地到達最高位置的控制室。每當遇着有敵機出現，空軍控制中心可即時指派戰機升空攻敵以保衛機場。

在整個啟德機場範圍內，超過四十個以水泥興建而成的飛機掩體（又稱「飛機窩」）分佈四周，大部分集中於機場東、西及北部地方。飛機窩除可讓戰機停泊在內，還可以掩護飛行員及飛機免遭敵機正面射擊及流彈所傷。當時日軍佔領的上海龍華機場，也有類似飛機窩的設施，並且還建有專用滑行道連接跑道，比啟德所設的更完善及更便利。啟德明渠為日軍擴建啟德機場期間興建的。明渠起點由上游的牙鷹山山水匯集處開始，沿着 S 形清水灣道旁興建，向下橫過英王子道（即今太子道）後，到達機場南端堤岸再排出九龍灣。明渠主要功能在於大雨的季節下，可以有效地排走山洪，避免引致下游的地方受到澤國之苦。再者，可以將污水集中再經明渠排出九龍灣去。當時明渠建造得如像護城河般，將機場內以西至北的禁區與上沙埔、下沙埔、東頭邨及九龍城以東眾多民居起了隔離作用，亦可避免敵軍及任何不束之客勇闖機場。S 形狀的清水灣道（即今彩虹道），與明渠同時期由日軍強迫戰俘興建的。清水灣道貫通啟德機場東西北三方，上接英王子道，下連西貢道（即今觀塘道）至九龍東，是日軍重要的一條陸上交通網絡，方便物資運送及官兵來往。

日治期間，大日本航空株式會社（Dai Nippon Koku Kaisya）及日佔南京政府的中華航空公司在港設立分社，服務駐港的日人包括軍眷、商人及政府人員，恢復本港與大東亞共榮圈內各地的航空交通。每日均有客機從啟德飛行場飛往廣州，客票為每位三十円。抵達廣州後，可再轉赴上海、海口及汕頭各

地。香港民眾則須提交申請書，並且獲得香港佔領地總督部參謀部之許可才可乘搭，但成功機會非常渺茫。

盟軍攻擊

　　為打擊日軍以香港作為大東亞共榮圈補給輸送站，以美國為首的盟軍於 1942 年 10 月 25 日開始對機場、油庫、船塢及港口設施等等地點空襲。當天早上十二架美軍的北美 B-25B 米契爾式（Mitchell）轟炸機及八架寇蒂斯 Curtiss P-40E 戰鷹式（Warhawk）戰機，分別隨第十一轟炸中隊及第十四空軍（前身為飛虎隊）從桂林基地出發，在高空避過駐廣州白雲及天河機場的日軍耳目後，以全速朝向香港進發。當盟軍的 B-25B 轟炸機隊剛進入香港地域上空，首先向維多利亞海港上的日軍艦隊轟炸，九龍尖沙咀至紅磡一

1944 年 10 月 16 日美軍合眾（Consolidated）B-24 轟炸機於紅磡黃埔船塢一帶上空正進行高空襲擊，日軍零式戰機（左中）高速爬升攔截盟軍戰機的攻擊。圖右呈白位置為日軍擴建下的啟德機場。

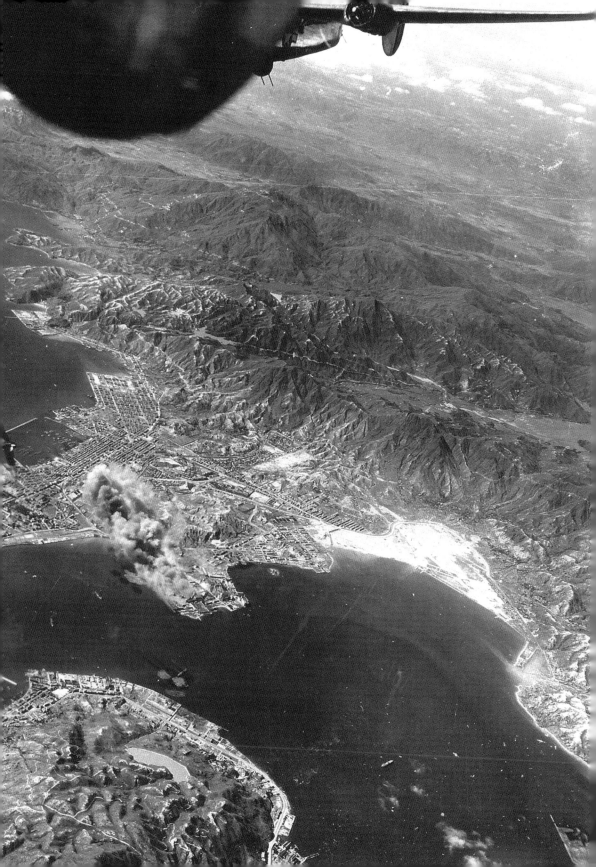

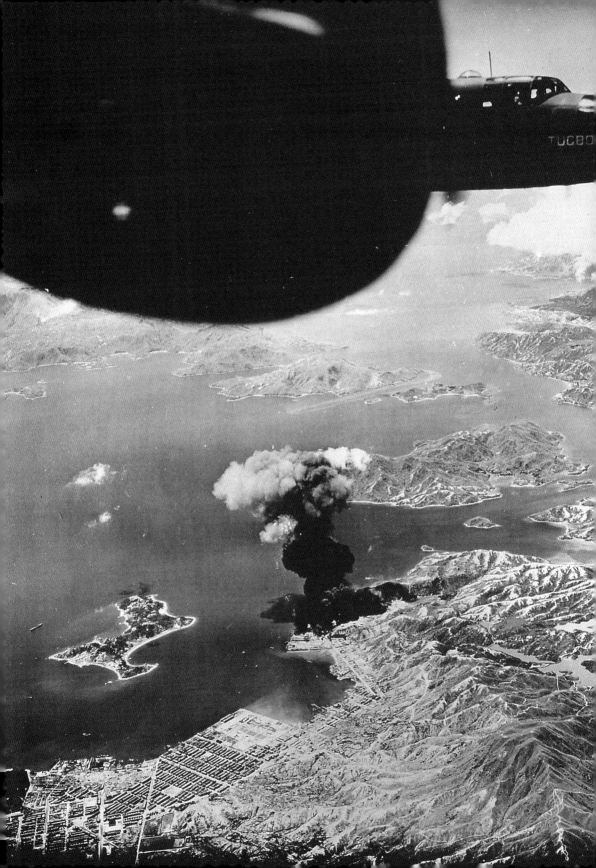

25724 A.E.

帶的油庫、船塢及倉庫先後中彈着火。日軍多架三菱零式（Mitsubishi A6M2 Zero-sen）戰機、川崎二式屠龍（Kawasaki Ki-45 Toryu）戰鬥機及中島一式隼（Nakajima Ki-43 Hayabusa）戰鬥機從啟德機場急速升空，以攔截盟軍戰機的攻擊，一場以生命作賭注的追逐大戰在維港上空展開。由於盟軍早於發動空襲前已作好了作戰部署及訓練準備，更利用偵察機將日軍在香港的重要軍事設施及位置一一記錄下來。加上從高空拍攝的高解像相片，敵方地面上的軍事行動都非常清楚，對作戰的部署及策略起了不少幫助。多架日軍戰機在這次追逐戰中，墮入了盟軍戰機所設的空中陷阱，被前後夾攻的盟軍戰機擊落了。盟軍首次出師順利，約有十八架日軍戰機被擊落，成功炸毀日軍部分重要設施，為日後再度空襲打下了一支強心針。

1944 年 10 月 16 日，美軍第十一轟炸中隊的 B-25 轟炸機 Tugboat，從九龍上空成功炸毀美孚油庫，圖左下為昂船洲。

1944 年 2 月 11 日,從桂林基地出發的盟軍機隊包括十二架 B-25 轟炸機及二十架 P-40 戰機,到達香港上空後即空襲擴建中的啟德機場。日機發現盟軍戰機,即迅速從啟德升空截擊,與盟軍爆發一場激烈空戰。期間最少三架日軍戰機被盟軍擊中而墜毀,可惜盟軍亦有戰機被擊落,幸得當時「廣東人民抗日游擊隊」(簡稱為「東江縱隊」)下轄的港九獨立大隊營救了部分受傷的盟軍飛行員。其中當天營救美國第十四航空隊一級中尉敦納爾・克爾(Lt. Donald W. Kern)為最轟動的一樁事件。

1944 年 10 月 16 日,盟軍兵分兩路襲擊日治下的香港。美軍第十一轟炸中隊出動八架 B-25 轟炸機在港島西區進行低空轟炸,日本軍艦奮力還擊,最後日軍十艘軍艦被擊中而燃燒或沉沒。美軍二十八架合眾(Consolidated)B-24 重型轟炸機在二十一架 P-40 及二十九架 P-51 掩護下,則從高空襲擊紅磡及尖沙咀一帶,日軍零式戰機從啟德高速爬升迎擊,戰況激烈。紅磡鶴園發電廠被盟軍投下重型炸彈,部分發電機組及變壓器發生大火及燃燒,供電中斷。黃埔船塢被擊中後發生猛烈爆炸,可惜位於船塢旁的紅磡區民房及學校也受牽連。盟軍的誤炸引致房屋被毀及學校被炸,數以百計居民及師生不幸罹難。在 1943 至 1945 年期間,盟軍主要以 B-24、B-25、P-38 、P-40 及 P-51 戰機,多次在港九襲擊日本軍艦、油庫、船塢、機場、發電廠及其他重要港口設施。可惜,由於盟軍錯估目標範圍,紅磡、旺角、深水埗、灣仔及中環等附近的民房、學校及防空洞也受到炸彈轟炸,當地市民及學生成為不幸的犧牲者。

可憐的是當時香港市民除忍受日軍三年零八個月的殘酷對待,盟軍的誤炸也令不少人無家可歸及與親人生離死別,實是另一番痛苦滋味。但始終每人祈望的是戰爭盡快結束,回復往日的和平日子。1945 年 6 月 12 日是盟軍最後一次空襲香港,B-24 重型轟炸機以燃燒彈襲擊港島船塢,引起中區發生嚴重大火,日軍重要的港口設施再一次受到盟軍的擊破,意味着日軍已到了接近敗陣的地步。1944 年 10 月 16 日,盟軍兵分兩路襲擊日治下的香港。美軍第十一轟炸中隊出動八架 B-25 轟炸機在港島西區進行低空轟炸,日本軍艦奮力還擊,最後日軍十艘軍艦被擊中而燃燒或沉沒。美軍二十八架合眾(Consolidated)B-24 重型轟炸機在二十一架 P-40 及二十九架 P-51 掩護下,則進行高空襲擊紅磡及尖沙咀一帶地方,日軍零式戰機從啟德高速爬升迎擊,戰況激烈。紅磡

鶴園發電廠被盟軍投下重型炸彈，發電機組及變壓器發生大火及燃燒，供電中斷。黃埔船塢被擊中後發生猛烈爆炸，可惜位於船塢旁的紅磡區民房及學校也受牽連。盟軍的誤炸引致房屋被毀及學校被炸，數以百計居民及師生不幸罹難。

1945 年 8 月 6 日早上 8 點 15 分（日本時間），美軍於日本廣島市上空投下首次對人類殺傷力最大的原子彈，估計超過七萬人罹難。執行任務的是美國空軍上校保羅蒂貝茨（Paul W. Tibbets, Jr.），操控一架以他的母親名字艾諾拉．蓋號（Enola Gay）命名的 B-29 超級堡壘（Superfortress）四引擎重型轟炸機，從近一萬米高空投下首枚代號為「小男孩」（Little Boy）原子彈。三天後即 8 月 9 日早上 11 時 2 分，另一枚原子彈代號為「胖子」（Fat Man）亦投到日本九州的長崎市。日皇裕仁最後於同年 8 月 15 日，向盟軍宣佈無條件投降，結束第二次世界大戰，香港三年零八個月日佔時期的痛苦歲月亦得以終止。

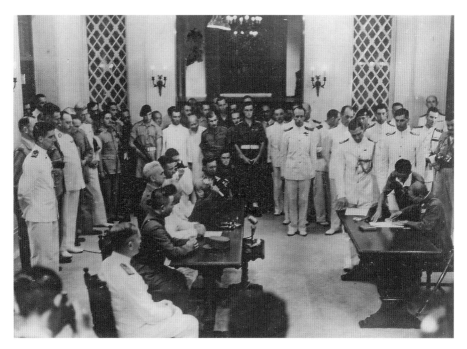

1945 年 9 月 16 日，日軍投降儀式於香港總督府內舉行。英軍最高長官夏愨海軍少將代表英國政府接受駐港日軍正式投降。日本代表陸軍少將岡田梅吉及海軍中將藤田類太郎正式簽署了投降書，英國政府恢復對香港殖民統治，直至 1997 年 6 月 30 日。

1945 年 8 月 29 日，英國海軍艦隊不屈不撓號（HMS Indomitable）駛進維多利亞港，以示英國重新執掌管治香港。同年 9 月 16 日下午 4 時，日軍投降儀式於香港總督府內舉行。英軍最高長官夏愨海軍少將代表英國政府兼代表

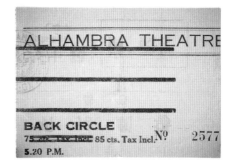

在香港日佔時期，皇后戲院被改名為明治劇場，後期因缺乏紙張，明治劇場利用多餘的平安戲院戲票，於其背面印製成明治劇場入場券。圖為 1943 年 11 月 25 日明治劇場晚上 7 時半高等戲票，當時票價為 60 錢軍票，背面見有平安戲院（ALHAMBRA THEATRE）的名字。

1942 年 5 月 28 日皇后戲院（後來改稱明治劇場）晚上 7 時 20 分頭等戲票，可見以港幣為單位的票價被劃有雙行線。

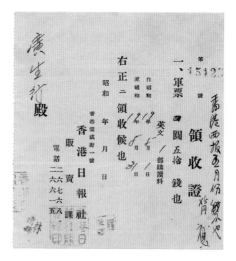

昭和 19 年（1944 年）香港日報社五月份「領收證」，寫有軍票 4 圓 50 錢及廣生行殿等字。

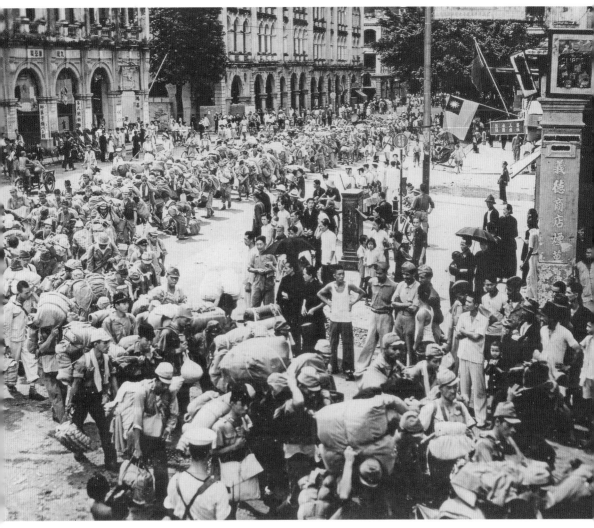

1945 年 8 月 15 日，日軍宣佈無條件投降，二次世界大戰正式結束。圖為 1946 年英軍正遣送拘留駐港的日軍及其日僑，路過由海防道向南望的彌敦道，進入香港臨時收容中心。

中國戰區最高統帥，接受駐港日軍正式投降。日本代表陸軍少將岡田梅吉及海軍中將藤田類太郎正式簽署了降書，英國政府恢復對香港殖民地統治直至 1997 年 6 月 30 日。1946 年 4 月 30 日，港督楊慕琦重返香港復職。

昭和 18 年（1943 年）5 月 1 日，香港
佔領地總督部家屋登錄所發出之「家屋
登錄濟」。

昭和 17 年（1942 年）12 月 1 日租金收
據連印花，寫有港幣 140 元，折合軍票
35 元（即 4 換 1）。

圖為 1946 年英軍正視察港島
金馬倫山上以紀念陣亡日軍的
「忠靈塔」，以準備拆毀安排，
最後忠靈塔於 1947 年 2 月 26
日給港府以爆破方式拆毀。

Chapter 2

飛機指南

辨認飛機

在 2009 年香港國際機場二號客運大樓設有的露天展望台（SkyDeck），一班飛機迷提起相機正拍攝即將降落北跑道的廣體客機。有人興奮大聲叫道：「這架期待以久的星航 A380 空中巨無霸，終於見到它降臨香港機場！」不到三分鐘，另一架長長的客機即將降落，一位持着

國泰航空的機隊以往或現在曾擁有多款不同客機服務市民，包括 DC-3、Catalina、DC-4、DC-6、DC-6B、L-188A Electra、Convair 880M、707、L-1011 Super TriStar、747-200、747-300、747-400、777-200、777-300、777-300ER、A321neo、A330-300、A340-300、A350-900 等等，你能分辨出每一款客機嗎？

望遠鏡望向飛機的青年男子興奮地說：「A340-600 是世界上機身最長的四引擎民航客機，長 75.30 公尺，比 A380 修長得多，飛翔的動作也瀟灑得很。雖然 A380 是世界上載客最多的客機，兩者比較，我仍是最喜歡 A340-600 這機型。」另一班飛機迷指着遠處泊滿客機的停機坪，如數家珍般說出這架是空巴製造的雙引擎 A330-300 飛機，那架是波音出產的 737-800 客機，泊在停機橋旁的是波音 777-300ER 飛機，遠一些在滑行道前進的是巴西航空 ERJ-190 噴射客機，還有準備起飛的加拿大龐巴迪 CRJ-900 客機等。

對熱愛飛機的人來說，可隨時分辨出飛機的型號和製造商，甚至清楚知道客機座位數目及首航日期等。但對於一個普通人，既不是飛機熱愛者，也不經常乘搭飛機，腦海中大部分飛機的外形都差不多，對怎樣分辨飛機真是「丈八金剛摸不着頭腦」。其實，辨別飛機不是想像中那麼困難的，只要多認識，多觀察和多比較不同飛機的外形及特徵，很快便可掌握一定辨認基礎及知識。其實全球超過八成半的民航客機都由波音（Boeing）及空巴（Airbus）生產，其餘則由較冷門的飛機製造商像巴西航空（Embraer）、加拿大龐巴迪（Bombardier）、中國商飛（COMAC）、俄羅斯圖波列夫（Tupolev）等製造。若要辨認飛機的機型及製造商，首要了解以下飛機的專有名詞、設備及特徵：

飛機的專有名詞

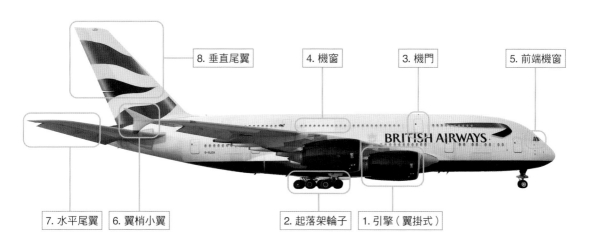

8. 垂直尾翼　4. 機窗　3. 機門　5. 前端機窗

7. 水平尾翼　6. 翼梢小翼　2. 起落架輪子　1. 引擎（翼掛式）

1. 引擎（Engine）

引擎主要產生動力，使飛機前進及空中飛行。它的掛接位置分為翼掛式及尾掛式兩種，以翼掛式較為普遍。引擎位於機翼下方稱為翼掛式，而位於機尾則稱為尾掛式。現今民航飛機的引擎偏重環保及省油，多選以雙引擎，四引擎漸受淘汰，三引擎更佔少數，可從引擎的數量來區分飛機主系列機型。

2. 起落裝置（Landing gear）

又稱起落架，由減震支柱和機輪組成，主要供飛機起飛和降落之用，可透過起落架輪子的數量及配置方式來區分次系列機型。起落架主要分為前三點式及後三點式兩種，目前大部分飛機都是採用前者。前三點式起落架設有鼻輪和主輪，飛機重心位於主輪之前。後三點式起落架設有主輪和尾輪以支撐整架飛機，飛機重心則位於主輪之後。

3. 機門 / 逃生門

位於飛機兩側，不同型號的飛機有不同機門 / 逃生門數量、大小及位置，可從這些分別來區分機型。

4. 機窗

客艙座位旁的窗戶，從機窗數量及配置方式來區分機型。

5. 前端機窗

駕駛艙最後一個舷窗，可透過其形狀來區分飛機製造商。

6. 翼梢小翼（wingtip）

位於機翼最末端之突出小翼，以降低誘導阻力和翼尖渦流阻力來提高飛機的性能，可透過翼梢小翼的形狀來區分機型。

7. 水平尾翼（Horizontal Stabilizer）

簡稱「平尾」，操縱翼面以保持飛機縱向平衡和穩定。平尾左右對稱地布置在飛機尾部，基本為水平位置。

8. 垂直尾翼（Vertical Stabilizer）

簡稱「垂尾」，以保持飛機航向平衡和穩定，原理與平尾相似。

9. 尾翼交接面

尾翼分為水平尾翼和垂直尾翼。機師可操控尾翼的俯仰和偏轉角度，使飛機平穩飛行。水平尾翼與垂直尾翼交接面的顏色，可區分製造商。

10. 機尾排氣管

輔助動力系統主要用於主發動機在停止的狀態下，不依靠地面器材供應電力。通常輔助動力系統被安裝在機尾，其排氣管可在機尾上看到，可透過它的形狀來區分機型。

尾翼交接面

機尾排氣管

區分特徵

客機設備	區分特徵	例子
引擎	數量：2、3 或 4 引擎 掛接方式：翼掛式及尾掛式	機型 2 引擎：A320（翼掛式） 3 引擎：B727（尾掛式） 4 引擎：A340（翼掛式）
起落架輪子	數量：1、2 或 3 排輪子	機型 1 排輪子：B737 2 排輪子：A310 3 排輪子：B777
機門／逃生門	數量及配置方式	機型 1 個細小的逃生門在機身中段：A319 2 個細小的逃生門在機身中段：A320
機窗	數量及配置方式	機型 最後一機門的後方有一扇窗戶：A300 最後一機門的後方沒有窗戶：A330
駕駛艙舷窗	近機身最後一個舷窗形狀：五邊形 或四邊形	製造商 五邊形：空巴 四邊形：波音
翼梢小翼	小翼的形狀：呈三角形或向上突出	機型 呈三角形：A300 向上突出：A330
尾翼交接面	交接面的顏色：呈鐵灰色或與機身 塗裝色彩一致	製造商 呈鐵灰色：空巴 與機身塗裝色彩一致：波音
機尾排氣管	形狀：扁或圓形	機型 扁：B737 圓：A320

子機型號

國泰航空的全資附屬公司香港快運航空，旗下一款空巴客機採用國際航空發動機公司（International Aero Engine, IAE）V2500 引擎，以 A320-232 代表。

　　飛機機型都有其不同子機型號，規格及性能上各有差異。通常於機型後加上「- n00」來表示，例如 747-400、A320-200、A330-300、A350-800 等。一般在描述飛機機型時，為着快捷及方便，只選取機型和子機型首碼，例如 744 即 747-400 的簡稱、738 即 737-800 的簡稱、A346 即為 A340-600 的簡稱等。對於特別增程型飛機，波音在子機型號再加上 ER（Extended Range）、LR（Longer Range）、MAX（Maximum）或 QLR（Quiet Long Range）作表示，像 737-700ER、737MAX、777-200LR。對於機身寬度比標準客機為高的飛機，空巴在子機型號再加上 XWB（EXtra Wide Body），例如 A350-800XWB；

而引擎選擇方面，子機型號加上 neo（New Engine Option 新引擎選擇）、ceo（Current Engine Option 現引擎選擇），像 A319neo、A320neo、A320ceo。以 747-400 改裝為貨機的，則稱 747-400LCF，LCF 即 Large Cargo Freighter。

除了上述機型分別外，還有以最後兩位數字來代表引擎製造商或顧客編碼。例子如下：

A320-232：空巴 A320-200 客機，32 代表國際航空發動機（IAE）V2500 引擎
A330-223：空巴 A340-200 客機，23 代表普惠 PW4168A 引擎
A340-313：空巴 A340-300 客機，13 代表通用 CFM 56-5C4 引擎
A380-841：空巴 A380-800 客機，41 代表勞斯萊斯 Trent 970 ／ B 引擎
747-412：波音 747-400 客機，12 代表星航所屬
777-367：波音 777-300 客機，67 代表國泰所屬
787-881：波音 787-8 客機，81 代表全日空所屬
（其他像 28 代表法航、36 代表英航、38 代表澳航、46 代表日航等）

波音與空巴

波音是美國一家開發、研究及生產飛機的公司，成立於 1916 年，由威廉・愛德華・波音（William Edward Boeing）創建。波音總部設於美國芝加哥伊利諾伊州（Illinois），製造廠房位於華盛頓州西雅圖以北的埃弗里特（Everett），現役的波音客機接近 12,000 架，在全球航空業市場上佔有率頗高。波音飛機都以 B7n7 為命名方式，B 為 Boeing 的簡稱，n 為型號 0 至 8。自波音 707 首架噴射客機面世後，波音客機都以 7n7 命名，從波音 707、717、727、737、747、757、767、777

波音公司由威廉・愛德華・波音（William Edward Boeing）創建，成立於 1916 年。圖為 1927 年波音 40A 型雙翼機，機身可見早期波音標誌，主要用作三藩市至芝加哥的早期郵務運輸。

BOEING MAIL PLANE
1510-B — 5-25-27

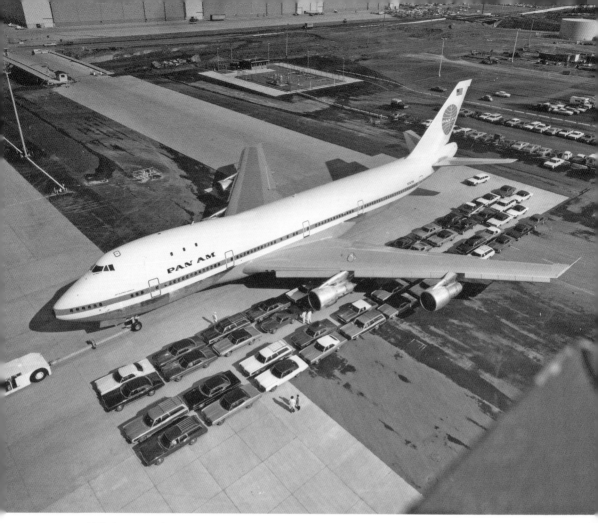

汎美航空公司是波音首名購買 747 珍寶客機的顧客，當接收首架 747-100 客機（編號
為 N747PA）後，汎美隨即大事宣傳，除電視、電台、報章及雜誌等介紹新飛機外，
還安排專業攝影師拍攝一張 747 特別照片。汎美找來數十架汽車，以四架一行沿着
747 從機頭排列至機尾為止，最後得出需要 50 架房車才可排滿，以顯示 747 是一架空
中巨無霸飛機，機身長度比傳統客機超出很多。

至 787。其中波音 737 中短程民航客機最被市場廣泛使用，波音 747 更曾佔據最大的遠程客機的第一位，但客機已停產；而在 2011 年投入服務的波音 787「夢想客機」，是首款使用複合材料製造的環保客機。

1997 年被波音公司合併的麥當奴道格拉斯（McDonnell Douglas）飛機公司，簡稱「麥道」，是美國一家飛機製造商和國防承包商，推出過一系列著名的民用和軍用飛機，於 1939 年創立。麥道曾出產 DC-10、MD11、MD80、MD90 及 MD95 等客機，其中最具有競爭力的 MD95 被波音公司接手開發，後來成為波音 717。

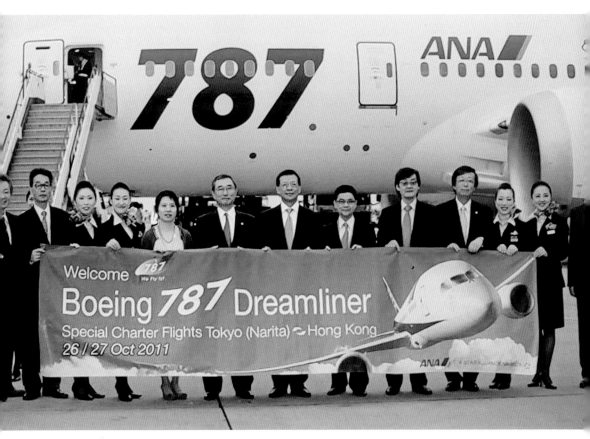

2011 年 10 月 26 日，全日空（ANA）旗下的波音 787 Dreamliner 客機從日本東京出發，首次降落在香港國際機場，民航處及香港機場管理局代表與全日空機組人員在波音 787 客機旁展示歡迎橫幅。

波音型號

波音型號		特色
707		雙引擎，單層，窄體
717（MD-95）		雙引擎，單層，窄體
727		三引擎，單層，窄體
737		雙引擎，單層，窄體

	滿載航距（公里）	座位	首航日期	啓動客戶	使用狀態
	6,820	110－202	20/12/1957	泛美航空	已停產
	3,815	106－117	2/9/1998	穿越航空（AirTran Airways）	已停產
	5,000	149－189	9/2/1963	美國東方航空	已停產
	5,648	85－215	9/4/1967	漢莎	生產中

波音型號

波音型號		特色
747		四引擎，雙層，廣體
757		雙引擎，單層，窄體
767		雙引擎，單層，中至廣體
777		雙引擎，單層，中至廣體
787		雙引擎，單層，中至廣體

從啓德至赤鱲角

	滿載航距（公里）	座位	首航日期	啓動客戶	使用狀態
	13,450	366 - 524	9/2/1969	泛美航空	已停產
	6,421	200 - 280	19/2/1982	美國東方航空	已停產
	10,415	180 - 375	26/9/1981	聯合航空	生產中
	13,890	301 - 550	12/6/1994	聯合航空	生產中
	15,750	210 - 290	15/12/2009	全日空	生產中

空巴型號

空巴型號		特色
A300		雙引擎，單層，中至廣體
A310		雙引擎，單層，中至廣體
A318		雙引擎，單層，窄體
A319		雙引擎，單層，窄體
A320		雙引擎，單層，窄體

	滿載航距（公里）	座位	首航日期	啓動客戶	使用狀態
	7,500	266 - 300	28/10/1972	法國航空	已停產
	9,600	200 - 240	3/4/1982	德國漢莎	已停產
	5,950	107 - 117	15/1/2002	邊疆航空（Frontier Airlines）	生產中
	6,800	124 - 142	25/8/1995	瑞士	生產中
	5,700	150 - 180	22 /2/1987	中間航空（Air Inter）	生產中

空巴型號

空巴型號		特色
A321		雙引擎，單層，窄體
A330		雙引擎，單層，中至廣體
A340		四引擎，單層，中至廣體
A350		雙引擎，單層，中至廣體
A380		四引擎，雙層，廣體

從啓德至赤鱲角

	滿載航距（公里）	座位	首航日期	啟動客戶	使用狀態
	5,600	185 - 220	19/2/1982	德國漢莎	生產中
	10,500	253 - 295	2/11/1992	中間航空（Air Inter）	生產中
	16,700	239 - 380	25/10/1991	法國航空	已停產
	15,400	270 - 350	2013	卡塔爾航空	生產中
	15,200	555 - 853	27/4/2005	新加坡航空公司	已停產

北京奧運聖火專機於 2008 年 4 月 30 日飛抵香港國際機場，奧運火炬接力活動於 5 月 2 日在港進行。圖為中國國航北京 2008 奧運聖火專機（空巴 A330-200），註冊編號 B-6075，停泊於香港國際機場停機坪上。

　　空中巴士是歐洲宇航防務集團（EADS）擁有的公司，成立於 1970 年。空巴主要成員有法國、德國、英國及西班牙四國，總部設在法國圖盧茲，在中國、美國、日本和中東等地設有全資子公司，在北京、華盛頓、漢堡、法蘭克福和新加坡設有備件中心。空巴公司自成立以來曾售出超過 12,500 架飛機，擁有超過 350 家客戶。飛機型號命名方式為 A3n0，「A」即為 Airbus 簡稱。機型分別有單通道的 A320 系列，包括 A318、A319、A320 和 A321；寬體 A300 ／ A310 系列；遠程寬體 A330 ／ A340 系列；全新遠程中等運力的 A350 寬體系列，以及超遠程的 A380 系列。

　　其中 A350 主要以複合物料製造，耗油量低；A380 為雙層四引擎客機，載客量是全球最高，有「空中巨無霸」之稱。由於 A380 耗油量大，操作成本高，座位數量雖多，但往往無法滿載，大大影響航空公司的收入及發展，再加上主要客戶阿聯酋航空於 2019 年 2 月宣佈大幅縮減 A380 之訂單，令空巴直接減少 A380 的生產線。由於 2019 冠狀病毒病對全球航空業造成巨大的影響，眾多航空公司將大部分 A380 封存至航空業恢復正常為止。2021 年 12 月 16 日，空中巴士最後一架 A380 交付予阿聯酋航空後，A380 正式停產。

波音與空巴的區分

　　區分波音及空巴製造的飛機，最快捷方法是觀察駕駛艙最後一個舷窗框的形狀或分辨水平尾翼與垂直尾翼交接面的顏色。若飛機駕駛艙最後一個舷窗（靠近機身）是五邊形的形狀，正是空中巴士飛機（不適用於 A350 及 A380 客機）。若是四邊形的，便是波音公司飛機（B787 客機則例外）。另外可觀察水平尾翼與垂直尾翼交接面的顏色，若與機身塗裝色彩一致，顏色沒有不同的便是波音製造，而近水平尾翼處地方呈鐵灰色的則是空巴。

2009 年 7 月 9 日，超過 450 名乘客選乘新加坡航空 A380 SQ 856 航班，於 9 時 50 分飛離新加坡樟宜機場第三航站樓，並於 13 時 30 分飛抵香港國際機場，機場地勤人員正協助該機滑行至所屬停機位。

波音大部分的飛機駕駛艙最後一個舷窗（靠近機身）是四邊形的。

空巴大部分的飛機駕駛艙最後一個舷窗（靠近機身）形狀是五邊形。

水平尾翼與垂直尾翼交接面的顏色，若呈鐵灰色的便是空巴。

辨別流程 飛機

波音及空巴的客機，主要以引擎數量來作區分機型：第一類雙引擎；第二類三引擎；第三類四引擎。

第一類　雙引擎

目前香港的註冊飛機都以雙引擎為主，波音雙引擎客機包括有717、737、757、767、777 及 787「夢想客機」。空巴雙引擎客機包括有 A300、A310、A318、A319、A320、A321、A330 及 A350。辨別波音及空巴兩者雙引擎客機的最快方法，可根據起落架輪子排列的數目來分別，再觀察該機是否翼掛式引擎、機身中段有多少個細小的逃生門、翼梢小翼是甚麼形狀等等。

馬來西亞‧新加坡航空（MSA）創立於 1966 年，在 1972 年分拆成兩家公司，分別為新加坡航空及馬來西亞航空。圖為 1970 年該航空公司的波音 737-112 雙引擎客機，停泊於啟德機場。

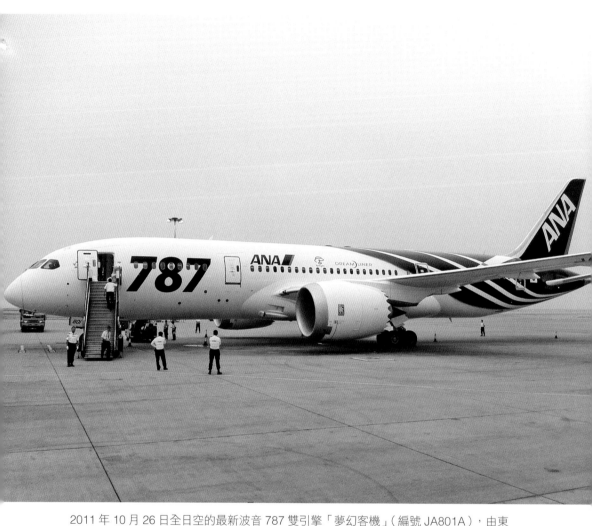

2011 年 10 月 26 日全日空的最新波音 787 雙引擎「夢幻客機」（編號 JA801A），由東京成田機場首航抵港。波音 787 是廣體中型客機，可載 210 至 330 人，主要以複合材料製造，可減少約兩成燃料及三成廢氣排放，而制動系統、機艙空調及輔助動力等，都使用電動控制以取代傳統液壓控制。圖為全日空 787 客機首航後，停泊於香港國際機場 N144 機位。

第二類　三引擎

　　三引擎客機有波音 727、洛歇三星式（Lockheed L-1011 TriStar）和麥道製造的 MD-11 及 DC-10。MD-11 設計源自 DC-10，其機身及翼展則比 DC-10長，機翼的兩端也加裝了翼梢小翼。現時商業客運的 MD-11 已全數退役，目前只有聯邦快遞、漢莎貨運及聯合包裹服務仍使用 MD-11 貨機。1999 年 8 月 22日下午 6 時 43 分，一架中華航空（當時機身塗裝為華信航空）航班編號 CI642的 MD-11 客機（機身編號 B-150），於香港颱風「森姆」八號風球下降落赤鱲角機場南跑道，因意外引致機身過度傾斜而使機翼觸及地面並折斷，繼而全機翻轉，飛機衝出跑道右方草地上，並引致着火。事件中消防車迅速到場控制火勢，最後事故導致 3 人死亡及 210 多人受傷。因是次空難事件後，華航也將MD-11 退出機隊。

　　波音 727 採用類似三叉戟客機的設計，3 台發動機全部裝置在飛機尾部，採用尾掛式引擎及「T」字型尾翼，最後一架 B727 於 1984 年交付，現已停產。在 1968 到 1984 年期間，洛歇公司生產了約 250 架三星式（Lockheed L-1011TriStar）飛機，因 1976 年發生的「洛歇三星機事件」醜聞影響，引致大量訂單的流失，最後在銷售不甚理想下，導致洛歇公司不再生產三星式客機。

1980 年代國泰超級三星式（洛歇 L-1011 Super Tristar）客機，可見第三個引擎裝置於垂直尾翼前。

第三類　四引擎

　　波音共有兩種客機具有四引擎裝置，分別為 707 及 747。707 為波音首架噴射引擎客機，於 1958 年首航，1978 年停產。機首像鵝頭是波音 747 客機的特徵，其駕駛艙設於上層為其特色，最易辨別。空巴共有兩款四引擎客機，分別為 A340 及 A380。A340 雖然是四引擎客機，但只是單層設計，有別於波音747 客機。A380 空中巨無霸，全機以雙層設計，分辨容易。

2006 年 10 月 26 日「甘泉香港航空」旗下的波音 747-400 客機正式啓航（比原先延遲一天）。可惜，甘泉航空在經營不足年半時間已累積虧損逾 10 億港元，最終於 2008年 4 月 9 日宣佈清盤。

流程圖

　　辨認飛機製造商及型號，一般先觀察其引擎數目、層數、駕駛艙舷窗形狀及尾翼交接面，再而細看該機的起落架輪子排列數目、翼梢小翼形狀、門窗數字、長度及機尾排氣管形狀等。大部分空巴和波音客機都可從以下「飛機類別流程圖」及「辨別波音和空巴飛機流程圖」來作分辨。但記着這些流程圖只能作參考之用，飛機製造商可隨着客戶需要而改變客機設計。

飛機類別流程圖

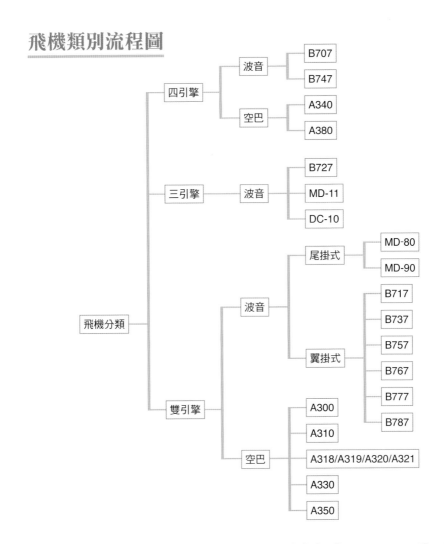

辨別波音和空巴飛機流程圖

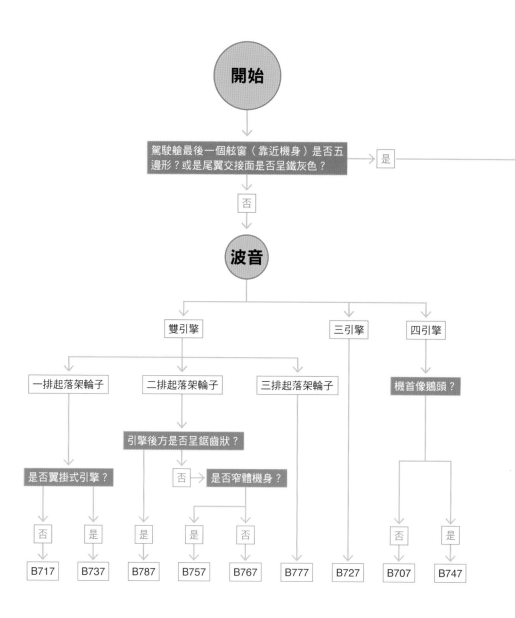

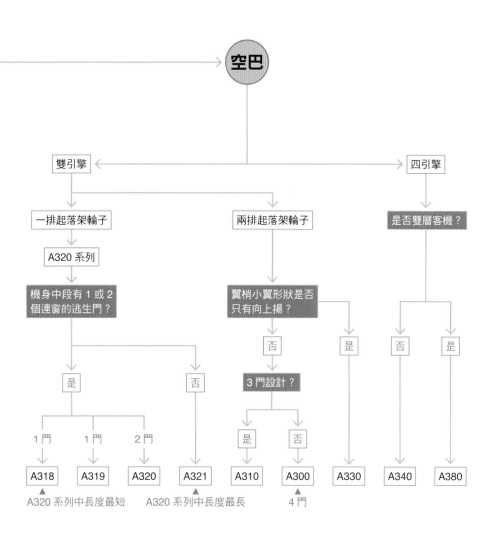

空巴

雙引擎 → 四引擎

一排起落架輪子　　兩排起落架輪子　　是否雙層客機？

A320 系列

機身中段有 1 或 2　　翼梢小翼形狀是否
個連窗的逃生門？　　只有向上揚？

是　　　　否　　　　否　　　　是　　　否　　　是

3 門設計？

是　　　否

1 門　　1 門　　2 門

A318　　A319　　A320　　A321　　A310　　A300　　A330　　A340　　A380

▲　　　　　　　　　　　　　　　　　　　　▲
A320 系列中長度最短　　A320 系列中長度最長　　4 門

幕後功臣 香港首飛

1911 年 3 月 18 日，香港首架飛機在沙田一個淺灘上試飛成功，揭開香港航空歷史新的一頁。若沒有幕後功臣的香港航空業鼻祖——「遠東飛船會」（The Far East Aviation Company）的安排及協助，該次飛行創舉的紀錄需要改寫。

超過一個世紀前，一架主要以木材、金屬及小型發動機製作而成的費文雙翼飛機，在 1911 年 3 月 18 日於沙田一個淺灘上（位置靠近今天沙田大會堂）締造了香港首次動力飛行創舉，寫下香港航空歷史新的一頁。能在這一百多年前的香港，成功實現零的突破的飛行創舉，除有賴來自比利時著名飛行家查爾斯・溫德邦（Charles Van den Born）精湛的飛行技術外，若沒有當時一間在港名為「遠東飛船會」（The Far East Aviation Company）的妥善安排、協助及支持，相信香港首次有飛機成功飛行的紀錄及歷史名冊需要改寫，甚至延後至不知何年何月才可實現。

　　成為香港航空業鼻祖的「遠東飛船會」，創立於 1911 年初，由數位對航空事業有興趣的朋友組成，其代表律師為阿恩特律師事務所（Messrs. Arndt & Co.）。飛船是飛機古稱，因當時民眾較多認識船隻，對飛機模樣較為陌生，甚至不知形狀及結構，認為飛機是船的化身。遠東飛船會獲悉溫德邦於越南西貢及泰國曼谷試飛成功後，欲來香港表演飛行，賺取可觀的收入。

　　遠東飛船會以香港公司名義與對方傾談合作模式，最後雙方一拍即合，遠東飛船會負責整個飛行表演的籌備及安排，包括向港英政府申請飛行事宜、向九廣鐵路安排特別火車接載、向《中國郵報》登報宣傳首飛盛事、提供雙翼機的運輸及物流服務、以茅草搭成臨時機庫、僱用臨時工人提供地勤及維修服務，還特別邀請時任港督盧押爵士作主禮嘉賓，以見證香港首架動力飛機的飛行創舉等等。由於飛行節目豐富，當時吸引不少達官貴人遠從港島區往尖沙咀火車站，轉乘九廣鐵路往沙田試飛場地，以見證首架飛機試飛。

　　百年前的遠東飛船會，今天的香港航空業界，以及香港國際機場，亦一樣默默耕耘、努力不懈作出以客為先的優質服務，並應用各種創新科技及智能技術，以提升運作的效率、效能及安全指數。

TRANS-ASIATIC AIRLINES, INC.

Nº 09898 Hong Kong, 2 *March*, 194 9

Received from _Yao Sim Lui_ Ticket No. 12216

the Sum of HK Dollars Thirty Two only

in payment of P.I. Head Tax, Pesos Sixteen @ each. 2:1.

HK $ 32,00 Trans-Asiatic Airlines, Inc.
FAR EAST AVIATION CO., LTD.

R. V. No. Agents.

1949 年遠東飛船會旗下的環亞航空公司收據，貼有香港十仙印花票，加蓋印為十五仙。

今日各國新聞刊精華錄

○查局又審查議草數條後由財政審查局叙會欲看飛船者須知一遠東飛船會將遊行本港政府定章不使飛船過近香港離在賽馬場海傍康樂道新公司對面或海面上觀看勝於沙田及敢慾利便而亦不可過近因香港訂有飛船定章不能允准乘飛船者須得有督憲所寫憑照方許上升惟在外國而升者則至今尚無遠程阻其飛過本港翱翔各處欲在香港試演飛船者頗多煩勞處現政府所許遠東飛船會在畫圖式然後返洲外國亦無萬國公例定買壺中權利本港因有此等定章欲在香港試演飛沙田試演其地長約一英里潤約壹英里四份三八拾九二拾等日由上午拾一句鐘至下午兩句鐘開特別火車以備往沙田觀看每日午兩句爭鐘有專車載港督前往倘天色不佳則在昌興輪船公司旗杆開一藍旗以示改期及升紅旗時即試演日也

1911 年 3 月 17 日《華字日報》刊登看飛船（即飛機）者須知，並列明飛船不得在港島及各炮台上空飛翔，最後港府准許「遠東飛船會」在沙田試飛。

Chapter 3

黃針咭

1960 年代國泰航空為乘客印製的國際疫苗接種證書（俗稱「黃針咭」），以記錄個人接種天花疫苗（牛痘）的資料。圖中黃針咭的咭面，除看到世界衛生組織的標誌外，還印有國泰航空的英文名稱及其宣傳口號。

天花（Smallpox）這病毒名詞，對現今新一代青年人來說可算陌生，對種牛痘認識也不深。但從 18 世紀中至 20 世紀 70 年代橫跨這二百年有多，天花病毒引起世界民眾的恐慌，引致無數人口感染，甚至死亡，正是聞者喪膽，部分落後民族更生活在這種恐怖之中，光在 20 世紀就有三億人不幸成為這個天花病的受害者。

天花病毒為甚麼那麼恐怖，正因為它能透過空氣傳染，人與人之間普通禮儀交往及接觸也易感染，一旦發現有天花症狀，即時隔離是必須的。意大利人稱天花是外星球來的瘟疫，不是地球上的人所能對付的。若感染天花而僥幸沒死，卻在臉孔上留下許多的瘡疤，也必須忍受社會上的排擠與被視為天譴的壓力。

天花是一種由天花病毒引起之人類傳染病，感染者一般在染病後的十二天內，出現包括發燒、頭痛、肌肉疼痛等近似普通感冒的症狀。數天後，其口咽部分的黏膜會長出紅點，身體多處地方亦會長出皮疹。惡性天花會導致病人出現血毒症並持續發燒，嚴重些可致命。可幸在 18 世紀末前，有説一名英國醫師金納（Edward Jenner, 1749－1823）在一次偶然中發現，擠牛奶的女工沒有感染天花，卻有牛痘的抗體。所謂的「牛痘」，指的是在乳牛間傳染的一種輕微的皮疹性疾病，擠牛奶的女子如果手上有傷口，就可能被牛隻感染，不久出現低燒或局部的淋巴腫脹，但並無致命的危險，卻能夠終身免疫天花病毒。

醫師金納是第一位以科學方法證實接種疫苗可以有效預防感染天花的人。由於他的研究與大力推廣，令人聞之色變的天花才得以有效控制，挽救了無數人的性命，他因而被稱為「免疫學之父」。疫苗（vaccine）此字即是金納所創，字首正是取自拉丁文的「牛」（vacca）。

為有效阻止天花這高度傳染病從一個國家傳染至其他地方，世界衛生組織（World Health Organization）與國際民航組織（ICAO）訂定規例，凡乘飛機從一個國家飛往別國，出國者事前必須接受有效的疫苗接種，並以統一鮮黃色咭紙或文件（俗稱「黃針咭」）作憑證及紀錄。旅客購機票前，除提供護照或旅行證件及目的地國家入境簽證外，必需具備預防牛痘證明書（國際格式）。當時啓德機場內設有海港檢疫局（即今港口健康處），嚴格檢查所有入境旅客是否已接受牛痘疫苗注射，若未有者不得入境。航空公司看準機會，便印製黃色針咭

給予乘客，以供他們在出發前記錄疫苗注射的日期及有關資料，以防遺忘。部分航空公司亦趁機在這張黃色針咭，印上圖案及口號以作宣傳。

　　1980 年 5 月 8 日，世界衛生組織在瑞士日內瓦正式宣佈天花的根絕，這是人類有史以來首次消除了這天花流行病，正式「清零」。

汎美航空黃針咭

英國海外航空黃針咭

從啓德至赤鱲角

印度航空黃針咭

飛機票

自 1936 年香港的民航空中運輸服務開始提供機票。機票銷售的數量正反映本地航運活躍的程度。當時民眾若欲購買機票，除到航空公司購買外，亦可到其代理商辦理，或到機場離境層的航空公司枱位訂購。當時的機票是實體紙張，全由人手填寫及處理，並且需要寫上各項資料，包括乘客姓名、出發地、目的地、航空公司、航機班次、機位等級、出發

1936 年 3 月 24 日，香港民航服務正式開展。圖為一架國泰客機康維爾 880（Convair CV880）型飛機停泊在啟德機場停機坪上，前景為國泰航空的美麗空中服務員，攝於 1960 年初。

日期、起飛時間、機票失效期、可攜帶之行李重量、票價條件及限制、機票淨價、香港機場稅價、當地機場稅價、機票總票價等等。

　　由於預留機位的資料及訂購名單全靠人手聯絡及處理，若有任何改變及航班延誤或改變，最初填好的機票便要取消及重新填寫。再加上實體機票涉及多張正副本，航空公司或其代理人在填寫的時候需要使用適當力度，才確保字體能印到最底的紙張。萬一弄錯字體或數目，卻不可使用塗改液更改，須重新開立新機票再寫，可謂浪費不少人力物力，今天看來既耗時又不環保。

　　但實體機票還有其好處一面，航空公司可利用機票頭頁的正面及尾頁的底面大加設計，以獨特的圖案、鮮豔的顏色及顯著的文字以吸引顧客。機票設計有些以該公司的新型號飛機作宣傳，有些以該公司的標誌作設計，更有些以國旗作封面部分。還有一樣是電子機票至今不能取代實體機票的，就是那份昔日的回憶，手寫紙機票能勾起我們那些年買機票乘飛機的情懷！

實體機票

　　飛機票簡稱「機票」，是人們乘搭飛機的一種憑證。機票實行實名制，即訂購機票的人需要向航空公司或其代理商提供乘機人的真實姓名、護照號碼或身

和諧式超音速飛機（The Concorde）被稱為「空中的鐵達尼號」，曾於 1976 年 11 月 5 日初次來港，成為首架超音速民航客機降落啓德機場。圖為英航和諧式超音速飛機的登機證樣式。

份證號碼、簽證和其他所需資料，舊日還需提供防疫針注射記錄（俗稱「黃針咭」）。航空公司機票票價一般分為頭等艙、商務艙及經濟艙三類。每個艙位的大小、座位的長寬度及提供的艙務設施也不一樣的。現今是講求快捷、便利及電子化的年代。假如你持有智能身份證，便可通過自助出入境檢查系統，以自助方式在「e- 道」出入境，非常方便及節省不少時間。這都有賴現今高尖科技，將繁複及花費人手處理的事情變得簡單及電子化。電子機票亦是在這高科技年代應運而生，取代傳統實體機票，帶來現代人類方便、環保及安妥。

機票不管是舊日紙張方式或是現今電子模式，兩者除要遵守國際航空運輸協會（International Air Transport Association, IATA）的規定，包括航空公司名字及艙位代碼標準，還要符合於 1929 年 9 月 12 日在波蘭華沙簽訂的《華沙公約》（Warsaw Convention）所列出的規則，其中包括航空運輸的業務範圍限制、運輸票證、承運人的責任、行李遺失及損害賠償等等。對於實體機票的長度、闊度、顏色、頁張及印製標準等等，都要符合國際航空運輸協會的要求，再加上紙機票涉及多張正副本和過底紙，實際用紙量遠超過一張 A4 紙，並不環保。

代碼

根據國際航空運輸協會的規定，航空公司的代碼以兩個字元作代表。早期全以兩個英文字母代之，但後來因航空公司數量劇增，兩個英文字母組合的數量不敷應用，唯有以一個阿拉伯數字（在前）加上一個英文字母或英文字母（在前）加上一個阿拉伯數字作代碼。

航空公司的代碼可用於航班號前，像國泰是 CX、國泰港龍（已結束）是 KA、香港航空 HX、德國漢莎 LH、上海航空是 FM、新加坡航空是 SQ、澳洲航空是 QF、日本航空是 JL、大韓航空是 KE、英國航空是 BA、印度捷特航空（Jet Airways）是 9W、捷藍航空（JetBlue Airways）是 B6 等等。另外客票的艙位代碼主要依頭等、商務、經濟等級來劃分，但個別航空公司的艙位代碼可能都不一樣，通常以 F 或 A 代表頭等，C、D 或 J 代表商務，而 Y 則代表經濟艙等等。

在每張實體機票的右上角處，可看到一排八至十多個阿拉伯數字，最前三個數字是代表航空公司名稱的代碼，其後普遍是指機票表格號碼、序號等等，以下是主要航空公司的三位數字代碼：

航空公司名稱		代碼
中文	英文	三位數字
國泰航空	Cathay Pacific	160
新加坡航空	Singapore Airlines	618
英國航空	British Airway	125
英國海外航空	British Overseas Airways Corporation	061
汎美航空	Pan American	026
加拿大航空	Air Canada	014
法國航空	Air France	057
印度航空	Air India	098
美國航空	American Airlines	001
英國金獅	British Caledonian Airways	121
加拿大太平洋	Canadian Pacific Air Lines	018
大陸航空	Continental Airlines	005
漢莎	Deutsche Lufthansa	220
日本航空	Japan Airlines	131
達美航空	Delta Air Lines	006
芬蘭航空	Finnair	105
皇家荷蘭	Royal Dutch Airlines	074
大韓航空	Korean Air	180

（續上表）

航空公司名稱		代碼
中文	英文	三位數字
馬來西亞	Malaysian Airline System	232
西北東方航空	Northwest Orient Airlines	012
菲律賓航空	Philippine Airlines	079
澳洲航空	Qantas Airways	081
北歐航空	Scandinavian Airlines System	117
瑞士航空	Swissair	085
泰國航空	Thai Airways International	217
環球航空	Trans World Airlines	015
美國聯合	United Air Lines	016
美國航空	US Airways	037

電子機票

　　電子機票是將傳統機票的各項需要資料，全輸入及儲存在航空公司的電腦資料庫中，省卻開立紙張機票的步驟。此外，由於電子機票省卻印製機票的紙張與成本，對環境保護及減少碳排放起了很大的幫助作用。根據國際航空運輸協會表示，協會所屬超過 250 間航空公司和機票代理機構，由 2008 年開始已全面以電子機票取代紙質機票，每年省卻超過四億張紙，並為航空業每年節省多達三十億美元，更可挽救五萬棵樹。

　　現在購買電子機票非常方便，只要透過網站、智能電話或航空公司進行預訂手續及電子付款，憑着有關訂單編號或旅行證件前往機場，便可直接辦理登機手續，從而避免因機票丟失或遺忘携帶而造成不能登機的尷尬、麻煩及困擾。

1. 香港航空公司

香港航空公司（簡稱「港航」）於 1947 年由英國海外航空公司 BOAC（即英國航空的前身）創立，主要經營香港往返上海及廣州航線。採用的民航客機主要為道格拉斯 DC-3 型，以應付當時繁忙的中港航線。1949 年港航與國泰競爭劇烈，港府訂下了南北航線安排，港航只獲准持有前往香港以北航線牌照，包括中國內地、台灣、日本，及韓國等地。相反，國泰航空則准許前往香港以南航線牌照，專營東南亞及澳洲等地。

1949 年中國政權變動，中港兩地通航受到影響，依靠中港航線為主的港航，自然首當其衝，經營困難，最後英航將大部分股權讓與渣甸洋行（即今怡和洋行）。渣甸洋行執掌初期，棄用高成本的 DC-3 客機而採用租借飛機，以減少營運資金，可惜生意也未如理想，年年虧損。1954 年，渣甸洋行將昔日股權賣回給英航，令英航重新入主港航。英航銳意改革一向的經營模式，改起用兩部最新式及最先進的維克斯・子爵式（Viscount）噴射螺旋槳引擎飛機，經營馬尼拉、東京及漢城等航線，

1948 年 6 月 1 日刊登於上海《時與潮》半月刊雜誌上的香港航空公司廣告，以大字體「到香港去」作宣傳，並印有「上午十時上海起飛，下午三時抵達香港，不須早起」。

以一洗頹風。可惜港航也逃不過上天給它的宿命安排，1958 年國泰航空收購港
航，香港航空的名字從此成為歷史名詞。

1957 年香港航空公司舊機票，右上角處可看到「0541」及「0948」兩組阿拉伯數字，
其中「054」是代表香港航空公司名稱的代碼。

1957 年香港航空公司另一款舊機票。

上圖為超過半世紀的港航舊機票，由台北一間港航代理旅行社於 1957 年 3 月 18 日發售給一位外籍人士，機票存放在一個印有港航紅色雙翼獅子標誌的封套內。機票長 175 毫米、闊 90 毫米，共有 6 頁，全以人手填寫。

　　機票上寫有 1957 年 3 月 19 日上午 7 時 35 分由台北乘搭 HKA 863 號班機到香港，當時機票票價為美金 70 元，以當時匯率 1 美元等於 5.714 港元計算，這張機票售價為當時港幣 400 元。再加上政府及機場稅項，如要購買一張由台北到香港的機票大約需要港幣 430 元。以 1950 年代生活指數來計算，該機票價格昂貴，非一般市民所應付。

1954 年香港航空公司旗下的維克斯‧子爵式（Viscount）噴射引擎飛機。

2. 國泰港龍航空

　　1985 年，曹光彪、包玉剛、霍英東及中資機構華潤、招商局等華商，於香港組成港澳國際投資有限公司，並成立港龍航空公司。同年 7 月，港龍以一架波音 737 營業，開啓了一段傳奇的香港航空故事。當時第一個航點在馬來西亞亞庇，內地首個航點則在廈門。

　　圖為 1994 年的港龍航空機票，主要以金、紅、黑三種顏色設計。機票靠左位置上印有一條紅色呈 S 形的五爪金龍，活靈活現非常突出。根據中國古代帝皇要求，只有天子的衣服和隨身物品上才能夠繪製五爪金龍，以代表皇帝才是真龍，而其他有龍形的地方則使用四爪金龍來區分。機票的右上角處，可看到「043:4100:031:685:1」五組阿拉伯數字，其中「043」是港龍航空公司的名稱代碼，「4100」代表表格號碼，「031685」代表機票序號，最後「1」字則代表核對號碼。

1994 年港龍機票，印有紅色五爪金龍的公司標誌。

3. 國泰航空

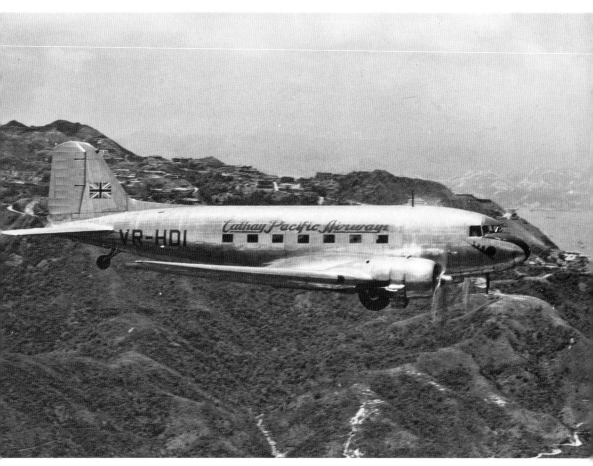

國泰航空公司於 1946 年 9 月 24 日在香港正式註冊。成立初期，開辦往返香港、馬尼拉、曼谷、新加坡至上海的客運及貨運包機航班。圖為國泰旗下的 DC-3 客機，註冊號碼 VR-HDI，正全速飛行中。

國泰第一代至第六代（左至右，上至下）舊機票，於 1946 至 1990 年代使用。

左上白底藍字的機票為國泰第一代實體飛機票，使用於 1946 至 1950 年代。該機票中間位置印有國泰最早期的機構標誌，以一個地球、一個三角形及三個英文字 CPA 所組成，簡單整潔。機票的右上角處，可看到「1602」及「87250」兩組阿拉伯數字，其中「1602」代表表格號碼，其前三個數字即「160」是國泰航空公司的名稱代碼，而「87250」則代表機票序號。第二代國泰機票票面則印有地球圖案，以藍白黑三色設計，圖案富有動感。機票的右上角處，印有「1601」及「346117」兩組阿拉伯數字。

前身為澳華出入口（Roy Farrell Export-Import Co., Ltd.）的國泰航空公司，於 1946 年 9 月 24 日在香港正式註冊。國泰在創立至 2008 年（由電子機票全面取代實體機票）這六十二年期間，曾發行八款不同時期、不同設計的機票，每代機票代表着每個年代的光輝及進步。國泰於 1946 年成立初期，開辦往返香港、馬尼拉、曼谷、新加坡至上海的客運及貨運包機航班，利用分別註冊為 VR-VHB 和 VR-VHA 的兩架道格拉斯 DC-3 雙引擎飛機 Betsy 及 Niki 提供服務，首年載客量超過 3,000 人。

4. 汎美航空

汎美世界航空公司（Pan American World Airways），簡稱「汎美」（Pan Am），成立於 1927 年 3 月 14 日，執行官（CEO）是航空達人胡安特里普

1959 年汎美手寫實體機票。

（Juan Terry Trippe）。以「世上最有經驗的航空公司（World's Most Experienced Airline）」為宣傳的汎美，最初在美國佛羅利達州提供水上飛機服務，1937 年開始在香港提供民航服務，香港飛剪（Hong Kong Clipper）及中國飛剪（China Clipper）兩大水上飛機開通中港美三地空中運輸，寫下香港航空歷史新的一頁。在第二次世界大戰後，胡安特里普創建了全球首個飛機經濟艙，航班票價比往日豪華艙降低了一半有多。

當時曾有報章報道：「有人類居住的地方，那處便有汎美航機！」汎美在最興旺的時期，航點遍及亞洲、歐洲、大洋洲、南美洲、北美洲、非洲及全球超過 160 個國家。航線主要分為太平洋航線、大西洋航線及拉美航線，樞紐機場有三藩市國際機場、紐約甘迺迪國際機場、邁阿密國際機場及休士頓洲際機場。

圖為 1959 年的汎美機票，設計主要以淺藍及白色兩種顏色設計，機票的右上角處可看到「026291641420」十二個阿拉伯數字，其中「026」是汎美航空公司的名稱代碼，「291」代表表格號碼，「641420」代表機票序號。機

1950 年代國泰航空送予乘客的護照及機票套。

1950 年代汎美航空公司（Pan Am）機票封套，圖案可見汎美水上飛機，盛行於 1940 至 1950 年代。

票中間位置上印有特大及淺藍色字體的汎美英文名稱，份外吸引。該機票的發行機構及使用者需要遵守國際航空運輸協會（IATA）及華沙公約（Warsaw Convention）的要求及規定。

5. 英國海外航空公司

英國海外航空公司（British Overseas Airways Corporation, BOAC），簡稱「英海外」，前身為帝國航空（Imperial Airways），今天為英國航空（British Airways）。圖為 1956 年 4 月 10 日由香港代理商渣甸洋行（即今天怡和）發行的英海外單程機票，行程由香港啓德機場出發，目的地是英國倫敦。

該英國海外航空公司單程機票價錢為港幣 4,448，寄倉行李准予最高負重量為 30 公斤，乘客名為 M. Pack 先生。若以香港 1950 年代中的物價指數作推斷，普通工人月入只有數十元，這張從香港往倫敦竟超過四千四百多港元的機票價錢，令人咋舌！

1956 年英國海外航空公司機票，由香港往倫敦的單程機票票價為港幣 4,448，價錢昂貴。

英海外的機票設計主要為淺藍及淺綠兩種顏色，除印有該航空公司的標誌圖案：速鳥（Speedbird）及 BOAC 四個英文字外，最吸引是票面下方印有最新式的德哈維蘭製造的彗星型（Comet）噴射客機。機票的右上角處可看到「0611522932」十個阿拉伯數字，其中「061」是英海外航空公司的名稱代碼，「15」代表表格號碼，「22932」代表機票序號。

英國海外航空公司成立於 1940 年 4 月 1 日，是英國的國營航空公司，經營英國境內及國際航線服務。1972 年，英國航空集團建立，四間航空公司 BOAC、BEA、Cambrian Airways 及 NE Airlines 經合併後，於 1974 年 3 月 31 日正式成立英國航空（British Airways）。1987 年 2 月，英國航空私有化，引入新的設計商標 Speedwing。1997 年，英航再將標誌改為紅、藍、白三色絲帶 Speedmarque，而呼號仍然保持為 Speedbird。

6. 快達航空（QANTAS）

以袋鼠為標誌的澳洲航空公司（簡稱「澳航」），於 1920 年在澳洲昆士蘭省創立，是全球三大歷史悠久的航空公司。澳航英文名稱是「QANTAS」，這六個英文字母只是該公司的英文簡稱，全名直譯為「昆士蘭省及北領地航空服務」（Queensland and Northern Territory Serial Services）。

1970 年澳航機票，圖案吸引及設計創新。

從直譯名字與正式名稱，意思上有很大的距離及完全不對應。反而在上世紀五六年代，以音譯的「快達航空」來代表該公司還更貼切。當時的報章廣告，全都以快達航空代表該公司，直至今天航空界部分人員亦以此名稱稱呼。

以澳洲航空為公司名稱曾在澳洲出現雙胞胎，一間由跨澳航空公司（Trans Australian Airlines）於 1986 年改名為 Australian Airlines 後，便同樣以「澳洲航空」為公司名字，不同的是第二間澳洲航空公司只提供澳洲國內航線的服務。最終，1992 年 QANTAS 兼併「澳航」，往後統一稱為「QANTAS」，中文稱為「澳洲航空公司」，以此作為法定名稱。

圖為 1970 年初的澳航機票，設計主要為白底及大小不一多個圓形，並以不同圖形及顏色拼出一架飛機圖案，感覺很有活力及動感。機票的右上角處可看到「081220313823」十二個阿拉伯數字，其中「081」是澳洲航空公司的名稱代碼，「220」代表表格號碼，「313823」代表機票序號。

7. 日本航空

在航空公司的航機機身及垂直尾翼上，很容易找到及看到這些吉祥代表，例和龍、雁、鳳凰、老虎、飛鳥等等。

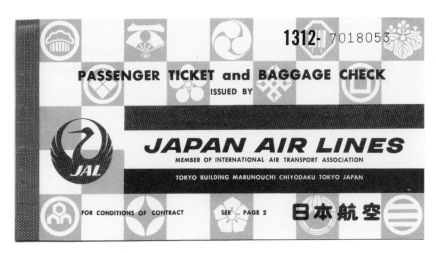

1965 年日航機票，印有紅鶴公司標誌。

隨着航空公司架構的改變或公司的營業策略有所變更，公司的標誌亦會隨之改變來配合。但有一間亞洲航空公司的標誌，曾多次改變，最後都回復最初的模樣，這間航空公司便是日本航空（JAL），以代表吉祥的「紅鶴」（亦被稱為「鶴丸」）作企業標誌。

日航創立於 1951 年 8 月 1 日，同年 10 月 25 日開始營運。到了 1954年，日航更開辦了首條跨太平洋國際航線往美國。經過三十年的改組及擴展，1987 年終實現完全民營化。2002 年，日航與當時日本第三大航空公司日本佳速航空合併，曾成為日本最大及最有規模的航空公司。可惜經營不善，2010 年1 月破產後，其地位被全日本空輸服務有限公司（即全日空 ANA）取代。2011年初日航經過破產重組後，同年 4 月重新啟用於 2008 年退出歷史舞台的紅鶴標誌，象徵重生。

圖為 1965 年 10 月 18 日的日航機票，由香港出發，經日本東京至英國倫敦。機票首頁左方印有日航的商標 —— 紅鶴，背景為日本著名標誌，以棋盤方式排列。機票的右上角處可看到「13127018053」十一個阿拉伯數字，其中「131」是日航的名稱代碼，「270」代表表格號碼，「18053」代表機票序號。

8. 法國航空公司（Air France）

法國航空公司（Air France），簡稱「法航」，成立於 1933 年 10 月 7 日。它是一家法國的航空公司，也是法國國營航空公司，標誌採用藍、白、紅三種顏色及不同長度的線條。在 2004 年 5 月收購荷蘭皇家航空公司，並組成了法國航空—荷蘭皇家航空集團（Air France-KLM）。

法航荷皇航空集團是歐洲最大的航空公司，總部設於法國巴黎戴高樂國際機場，是世界上最大的航空公司之一。全球除了英國航空之外，這是第二家擁有超音速和諧式客機（Concorde）的航空公司。

圖為 1949 年 10 月的法航機票，左上角可見早期法航飛馬標誌，與現時的藍、白、紅顏色標誌有天淵之別。機票內頁及首頁的右上角處可看到「575」及「450474」共九個阿拉伯數字，其中「057」是法航的名稱代碼，「5」代表表格號碼，「450474」代表機票序號。

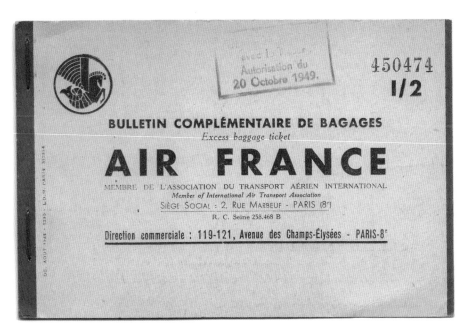

1949 年法航機票，可見左上角法航早期飛馬標誌。

9. 環球航空（TWA）

環球航空公司簡稱「環航」，前身為 1925 年成立的西部航空快運（Western Air Express），它亦曾名為跨大陸及西部航空公司（Transcontinental and Western Air, T&WA）。1939 年，霍華德·休斯（Howard.Hughes）成為 T&WA 的最大投資人後，將它更名為環球航空（Trans World Airlines, TWA），他亦被稱為「環球航空公司之父」。

1950 年代，美國主要有三大航空公司，他們是汎美（Pan Am）、達美（Delta）及環球航空（TWA）。由於霍華德·休斯的積極推動及不斷拓展，航線跨越美國大陸，更橫越大西洋，成為美國的最大航空公司之一。

圖為 1954 年 1 月的環球航空機票，左方可見早期環航空中服務員。機票首頁的右上角處可看到「0152C」及「707142」共十個阿拉伯數字，其中「015」是環航的名稱代碼，「2C」代表表格號碼，「707142」代表機票序號。

0152 C 707142

IMPORTANT—Failure to reconfirm w
result in cancellation of all reservations.

FLIGHTS IN THE USA—Passengers must
confirm their reservations at origin city,
least 6 hours before scheduled departu
time, if telephone contact cannot be f
nished. Passengers must also reconfirm the
reservation at stopover cities when stopov
time exceeds 12 hours.

INTERNATIONAL FLIGHTS—Passengers m
reconfirm their reservation at each stopov
city at least 72 hours before scheduled d
parture time from the stopover city. Failu
to use or cancel confirmed reservations w
subject passenger to a service charge as pr
vided in applicable Tariff Regulations.

Welcome Aboard!

This is your

PASSENGER TICKET
and **BAGGAGE CHECK**

EACH PASSENGER SHOULD CAREFULLY EXAMINE THIS TICKET,
PARTICULARLY THE CONDITIONS ON THE INSIDE FRONT COVER

Issued by **TWA** TRANS WORLD AIRLINES, Inc.,

10 RICHARDS ROAD, KANSAS CITY 5, MO., U.S.A.

Member of International Air Transport Association—Member Air Transport Association of America

1954 年美國環球航空機票。

10. 荷蘭皇家航空（KLM）

荷蘭皇家航空公司於 1919 年 10 月 7 日成立，至今該航空公司的名字未曾改變，成為全球保持原有名稱運作歷史最悠久的航空公司。

荷蘭皇家航空公司簡稱「荷航」，坊間大部分人以為 KLM 是其英文簡稱，事實這三個字體來自荷文，原名 Koninklijke Luchtvaart Maatschappij，意指皇家航空公司，亦稱 KLM Royal Dutch Airlines。荷航以阿姆斯特丹史基普機場（Schiphol Airport）為主要航空樞紐。

1920 年 5 月 17 日，荷航首班航機首次由倫敦飛往阿姆斯特丹後，1924 年10 月開闢通往印尼的第一條航線後，更於 1929 年開通了荷蘭往返亞洲城市的定期航班。1946 年 5 月，荷航首航美國，開闢了跨越大西洋的洲際航線。

2004 年 5 月，法國航空成功收購荷蘭皇家航空，並組成了法國航空—荷蘭皇家航空集團（Air France-KLM Group）。荷航成為法國航空—荷蘭皇家航空

De passagiers zijn gehouden dit biljet nauwkeurig na te kijken, vooral de vervoorsvoorwaarden op bladzijde 3.

Each passenger should carefully examine this ticket, particularly the conditions of contract on page 2.

Reis- en bagagebiljet
Passenger Ticket and Baggage Check
Uitgegeven door de
Koninklijke Luchtvaart Maatschappij N.V.
Issued by Plesmanweg 1, Den Haag, Nederland Lid van de International Air Transport Association
KLM Royal Dutch Airlines
 Plesmanweg 1, The Hague, Netherlands · Member of International Air Transport Association

2373 663

Naam van de passagier
Name of passenger

Voor belangrijke inlichtingen omtrent meldingstijden en reserveringen zie bladzijde 6.
For important information on check-in times and reservations, see Page 6.

1962 年荷航機票。

集團 100% 持股的子公司。荷航本身的獨立地位維持不變，法航與荷航可各自以獨立的品牌名稱經營。

　　圖為 1962 年 12 月 22 日的荷航機票，由泰國曼谷出發，經香港至菲律賓馬尼拉。機票首頁可見印有荷航的皇冠商標，機票內頁及首頁的右上角處可看到「0744」及「2373663」共十一個阿拉伯數字，其中「074」是法航的名稱代碼，「4」代表表格號碼，「2373663」代表機票序號。

11. 德國漢莎（Lufthansa）

　　德意志漢莎航空股份公司的漢莎航空，於 1926 年 1 月 6 日成立於柏林，它合併了德意志勞埃德航空和 Luftverkehr 兩家公司。

　　在第二次世界大戰爆發前，漢莎航空的航線已跨越東南亞、北大西洋和南大西洋。1953 年 1 月 6 日，德意志更名為德國漢莎航空股份公司。1955 年 4

月 1 日，漢莎航空公司恢復德國國內航班。在 1955 年 5 月 15 日開始國際航班，往返歐洲城市，1956 年 6 月 8 日，開始使用洛克希德超級星座客機往返紐約南大西洋航線。

　　圖為 1962 年 4 月 11 日的漢莎機票，以傳統黃、藍顏色作設計，標誌為德國人心目中的國鳥 —— 仙鶴，非常奪目。漢莎為紀念成立一百周年，採用全新的標誌和飛機塗裝來展現新形象，新標誌從過去圓環內的黃色變成了跟尾翼融為一體的藍色，標誌性的藍色仙鶴也變成了銀白色，飛機塗裝則變成了深藍色，尾部塗裝的區域也有所擴大，很是突破。

1962 年漢莎機票，採用傳統黃、藍色作設計，份外吸引。

汎美旅行袋

1960 年代，一款藍底色配以白線條地球圖案寫有「PANAM」的汎美旅行袋，深受女士及學生歡迎，逛街、旅行及上學都大派用場。

上世紀五六十年代，航空公司旅行袋成為年青人的恩物，是郊外旅行必備的。舊照右下角一個白底深色地球圖案的旅行袋，看來像汎美旅行袋，但印有「WORLD」而不是「PANAM」，便知是抄襲汎美的。

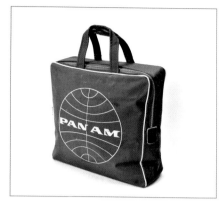

宣傳口號為「世上最有經驗的航空公司」的汎美航空，成立於 1927 年 3 月 14 日。圖為兩款深受男女歡迎的藍色及白色汎美旅行袋。

　　2021 年即將來臨之際，元朗大棠楓葉林熱鬧起來，男男女女除前來朝拜及打卡外，還拍攝沿途兩邊迷人的紅色楓葉，一下子似乎忘卻限聚令的規定。在離楓葉林不遠的一處地方，竟有人擺賣復刻版的汎美航空（Pan Am）旅行袋，它們有的是白底藍圖案的，亦有的是藍底白圖案的；有的是保齡球袋款的，亦有的是書包款設計。2016 年香港某大超級市場，以購物積分換領復刻版汎美旅行袋，圖以此吸引顧客常光顧，當時曾激發起換領熱潮，但最後市場反應普通。其實早於 1950 至 1970 年代，這個汎美袋受歡迎程度就全城皆知。當時香港各大航空公司為吸引顧客光顧，每購買一張機票便贈送該航空公司特別設計的旅行袋，正所謂「購票送袋」，當中以汎美航空的旅行袋最受歡迎。

　　其中最受歡迎的一款汎美袋，其底色全以藍色設計，配有白色線條的地球圖案，是大眾趨之若鶩的，亦成為眾多女士及學生們的恩物。這個旅行袋深受人們的喜愛，全因它不只可炫耀自己，亦表示曾到美國遊埠，更拜訪過「舊金山」（即三藩市）。由於汎美航空旅行袋是非賣品，若要獲得，便要向汎美購買一張往美國的機票，不可不知 1950 年代一張往美國三藩市的單程機票售價超過港幣數千元，其價值差不多是當時普通工人二、三年薪金總和，所以擁有一個汎美旅行袋，成為時髦和身份的象徵。香港有些商人看準市場需求及顧客心理，竟不合法地大量製造偽冒貨，在港九市場公開發售，有些更明目張膽地大

賣廣告，在報章上列明「汎美尼龍航空袋存貨無多，欲購從速，請即光臨九龍尖沙咀重慶商場」。

汎美歷史

說起汎美，引起外界興趣及談論的包括里安納度·狄卡比奧在《捉智雙雄》（Catch Me If You Can）扮演汎美機師、披頭四樂隊於 1964 年搭乘汎美的迪法恩斯飛剪號（Clipper Defiance）抵達甘迺迪國際機場的情景、《歲月神偷》出現的汎美袋、汎美 914 航班「穿越時空」事件、洛克比空難事件、汎美 50 號航班打破環球飛行世界紀錄等等。為何汎美航空的名字那麼受注目？

汎美全名為汎美世界航空公司（Pan American World Airways [Pan Am]），成立於 1927 年 3 月 14 日，執行官是航空達人胡安·特里普（Juan Terry Trippe）。以「世上最有經驗的航空公司」（World's Most Experienced Airline）作宣傳語句的汎美，最初在美國佛羅利達州提供水上飛機服務，1937 年開始在香港提供民航服務，香港飛剪（Hong Kong Clipper）及中國飛剪（China Clipper）兩大水上飛機開通中港美三地空中運輸，寫下香港航空歷史新的一頁。在第二次世界大戰後，胡安·特里普創建了全球首個飛機經濟艙，航班票價比往日豪華艙降低了一半有多。

汎美在最興旺時期的航點遍及亞洲、歐洲、大洋洲、南美洲、北美洲、非洲及全球超過 160 個國家。航線主要分為太平洋航線、大西洋航線及拉美航線，樞紐機場有三藩市國際機場、紐約甘迺迪國際機場、邁阿密國際機場及休士頓洲際機場，當時報章曾寫「有人居住的地方，那處便有汎美航空」。1970 年 4 月 11 日，汎美波音 747 首航香港，啓德機場事前擴建飛行區及興建機橋以迎接珍寶客機。1973 年，汎美好景不長，石油危機令汎美的營運成本大幅上升，高油價、航空需求降低再加上國際航班供過於求，導致汎美客量大減，嚴重影響其盈利。1986 年，汎美 73 號班機於巴基斯坦被劫機，百多名乘客和機員傷亡。1988 年，泛美航空 103 號班機在蘇格蘭洛克比上空爆炸，造成 270 人死亡，令乘客害怕及避免乘搭汎美航空。這次洛克比空難給予了汎美航空致命一擊，終在 1991 年 12 月 4 日停運，叱吒世界航空市場六十四年的巨人終於

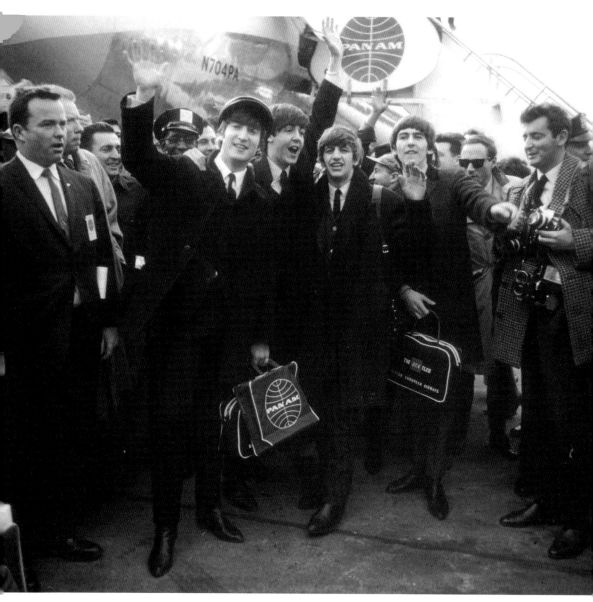

1964 年 2 月 7 日，披頭四樂隊首次從倫敦飛抵美國甘迺迪國際機場。當航機降落甘迺迪機場後，汎美送上經典藍色旅行袋給四伙子作紀念。圖中可見約翰・連儂（John Lenon）的左手持着汎美旅行袋，右手向群眾揮手示好。

倒下來！

在《汎美：航空傳奇》（*Pan Am: An Aviation Legend*）裏，作者巴那比·康拉德引用了一段汎美前外務副總裁的話：「出錯的事終會出錯！沒有一個繼任者能像胡安·特里普一樣，有遠見地去做一些正確的事……這是摩菲定律Murphy's law 的極致例子。出售有盈利能力的資產令汎美無法改變滅亡的命運，留下來的東西都不夠維持一家航空公司的運作！」

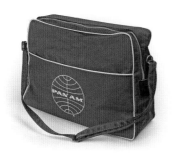

在上世紀六七十年代另一款受到大眾喜愛的藍色汎美旅行袋。

2017 年 2 月，作者在香港收藏家協會主辦的藏品展覽中，曾展出多個不同航空公司的旅行袋，其中包括汎美、日航、國泰、環球航空（TWA）、美國東方航空（Eastern Air Lines）等旅行袋。

飛機模型

作者早前翻看書架上的航空雜誌，在其中一期看到一篇名為〈四千年前的鐵鳥〉的文章，內文說到在 1898 年，考古學家在埃及一座四千多年前的古墓裏，發現了一架與現代飛機極為相似的模型。這個看似飛機模樣的東西是用無花果樹木製成的，機身長 5.6 英寸，兩翼跨度是 7.2 英寸，嘴尖長 1.3 英寸，尾翼上有像現代飛機尾部平衡器的裝置。後來在埃及其他地方，又陸續找到了數架這類擬似飛機模型。更令人奇怪的是，在南美洲也發現了一些與古埃及擬似飛機模型差不多的東西。須知道 1903 年美國萊特兄弟才製造了第一架飛機，但考古學家卻發現了四千年前的飛機模型。有人稱這些是外星人的飛行器模型，亦有人說是 UFO 的偵測機，至於是否屬實，有待科學家日後求證。

港龍航空波音 737-200 型客機（VR-HYM）1:500 壓鑄金屬模型。

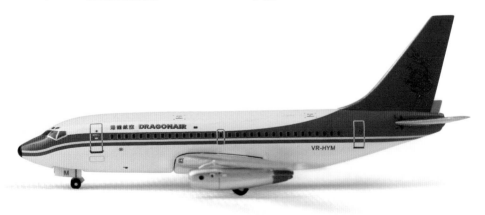

説起飛機模型，可分成可飛行和不可飛行兩大類。可飛行的模型像玩具滑翔機、內置動力的模型飛機，不可飛行的飛機模型一般用於展示、把玩及作紀念之用。當新飛機啓航、新型號登場或新機身塗彩面世期間，廠商便製造這類展示飛機模型。常見的飛機模型材料有聚苯乙烯、壓鑄金屬、樹脂、橡膠等等。除官方授權產品牌子有波音、空巴、國泰、全日空、ATR、長榮、華信、華航、遠東、復興等外，坊間還有其他廠家產品，包括 Aero le Plane、AeroClassics、Calibre Wings、Corgi、Dragon Wings、Easy Model、Dragon、Gemini Jets、GULLIVER、Herpa Wings、Hobby Master、Hogan Wings、INFLIGHT、JC Wings、Matchbox、Panda Model、Phoenix Model、Postal Stamp、Sky Marks、Velocity Models、Witty Wings、Wooster 等。

國泰航空超級三星客機 1:400 模型

自行組裝的飛機模型比例一般有 1:144、1:72、1:48、1:32 和 1:24；壓鑄金屬型號的比例從 1：48、1:72、1:100、1:200、1:300、1:400、1:500 到 1:600 等。由於香港居住狹窄問題，飛機迷收藏的模型較小，像 1:400、1:500 或以下居多，有些比較瘋狂的飛機迷會購買兩盒同款模型，其中一盒用於擺放及把玩，另一盒就小心保存。至於用作收藏的那盒絕不打開，以保持原汁原味，及不受任何天氣及濕度侵蝕，以免影響模型內外品質。

法國航空和諧式（Concorde）超音速客機 1:400 模型

德國漢莎航空旗下道格拉斯 DC3 客機 1:500 模型

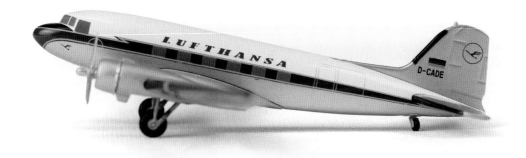

國泰航空洛歇 L-188 Electra（編號 VR-HFN）1:400 模型

民航客機
香港首架

　　飛機是人類歷史上最偉大的發明之一，它與電視及電腦被並列為 20 世紀對人類影響最大的三大發明傑作。它把人類過去的飛行夢從幻想變成事實，把以往越洋的單一交通工具從船舶加上快捷的飛機，大大改變了人類的交通運輸方式，促進了科技、軍事及經濟上的發展，亦產生了航空事業這門富有競爭的生意。

帝國航空公司的「多拉多」（Dorado）雙翼飛機，成為啓德機場自 1936 年以來首架到訪的民航客機。多拉多是由英國迪哈維蘭（de Havilland）飛機製造廠於 1934 年生產，裝置有四個發動機，可接載十至十二位乘客，主要負責由檳城往返香港。

航空科技經過第一次及第二次世界大戰的洗禮後，飛機變得更先進、更安全及更快捷。除用作軍事用途外，更為大眾提供民航服務。航空公司是以各種飛機或飛行器為空中運輸工具，為乘客和貨物提供民用航空服務的企業，並需要該國家或地方政府認可的牌照、運行證書及批准。航空公司使用的飛機或飛行器，可以是他們自己擁有的或是租來的，他們可以獨立經營提供服務，或是與其他航空公司合伙或組成聯盟。

香港首架民航客機

1936 年 3 月 24 日，英帝國航空（Imperial Airways）旗下的「多拉多」（Dorado）民航飛機，首次降落啓德機場，寫下香港民航歷史名冊新的一頁。多拉多是一架由英國迪哈維蘭（de Havilland）飛機製造商於 1934 年生產之四發動引擎的飛機，可接載十至十二位乘客，屬戴安娜（Diana）系列，編號為 DH.86。在同一系列製造線上共生產了十二架飛機，每架飛機的名字都以 D 字開始，都以星座的名稱、希臘神話的人物及奇獸相關而命名，分別有：Daedalus（代達羅斯）、Danae（達那厄）、Dardanus（特達尼斯）、Delia（迪莉亞）、Delphinus（海豚座）、Demeter（德墨忒爾）、Denebola（五帝座）、Dido（蒂朵）、Dione（蒂歐尼）、Dorado（劍魚座）、Draco（天龍座）和 Dryad（樹妖）。

「多拉多」這個名稱源自拉丁語「Dorado」的讀音，解作劍魚座。它是天南星座之一，於 1595 至 1597 年間由荷蘭航海家凱澤和豪特曼所命名其中的十二個星座之一。劍魚分佈於全球的熱帶和溫帶海域，全長可超過 5 米，體重可達 500 公斤，特徵是長而尖的吻部，佔魚全長的約三分之一。雖然劍魚體型龐大，但擁有典型的流線型身體，其游速可達每小時 100 公里，是海中游速最高的魚類之一，怪不得帝航選用多拉多這個名稱。

首次抵港

1936 年 3 月 14 日，經帝國航空公司旗下大型塞特（Short）S30 C 級水

上飛機從倫敦出發，途經馬塞、羅馬、雅典、亞歷山大里亞、巴格達、科威特、德里、加爾各答、仰光、曼谷及檳城等等主要城市，再從檳城轉迪哈維蘭 DH86A 多拉多飛機（編號 G-ACWD），經西貢於 1936 年 3 月 24 日首次飛抵本港。

首位亦是唯一乘客馬來華僑王怡林（Ong Eee Lim）先生，他當時以 30 英磅購買了一張昂貴的首航機票，從檳城乘多拉多到港。由於首班航機沒有設立座位，他只能坐在多拉多所携帶的十六大包郵件上，成為啓德從空軍機場轉為軍民兩用機場的首名乘客。1936 年 3 月 24 日，啓德機場舉行了盛大的歡迎儀式，出席嘉賓包括香港第十九任港督郝德傑（Sir Andrew Caldecott）、首任航空事務署長賀里、帝航代表及其他達官貴人。英國皇家駐港空軍還派出軍機三架，作凌空接引飛機。當多拉多順利降落啓德機場那一刻，代表着香港提供民航服務新的開始。

英帝國航空（Imperial Airways）1936 年航班表，當時由英國倫敦往返香港，需經加爾各答及檳城。

1936 年 3 月 14 日倫敦至香港首航封，從封底郵戳上清楚看到客機「多拉多」於 3 月
14 日抵達香港，需時十天。

　　　　　　　　　　　　　　　　　　　　　　　　　　　　從啓德至赤鱲角

空郵第14號

橫越太平洋

早期的舊式飛機基本都是螺旋槳飛機，其特點就是在機身或機翼上安裝的螺旋槳，之後才出現噴射引擎飛機。螺旋槳飛機一般速度較慢，載重較小，航程較短，還需要在跑道上起飛及降落。1920 年代中，水上飛機（俗稱「飛船」）的出現解決航程有限的傳統陸上螺旋槳飛機，它可在沒跑道的情況下在水面起降。汎美航空（Pan Am）旗下包括西科斯基（Sikorsky）S-38、S-40、S-42，以

1937 年，汎美旗下的西科斯基 S-42 水上飛機「香港飛剪」（Hong Kong Clipper），承載來自美國的郵件、郵包及貨物從小呂宋經澳門首次飛抵香港，寫下中港美航空歷史新的一頁。

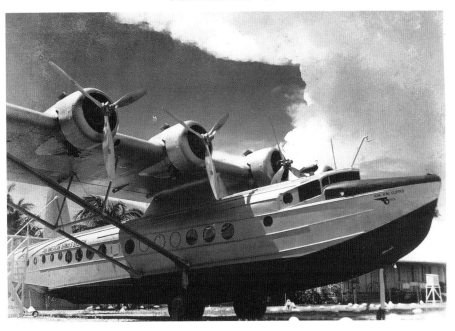

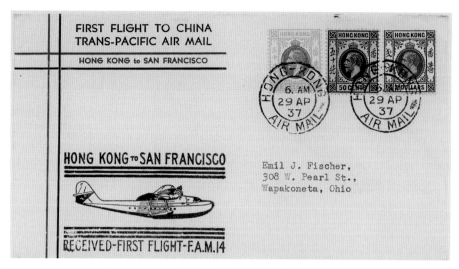

為紀念「香港飛剪」水上飛機於 1937 年 4 月 29 日首次從香港飛往三藩市，集郵迷設計了一款特別首航封，並蓋有「橫越太平洋空郵第 14 號」專用郵戳。

及馬丁（Martin）M-130、波音 B-314 等等都是水上飛機，是當時能橫越太平洋、大西洋的飛船。

　　佔着世界航運上重要一環的中、港、美太平洋航線，經中國、英國及美國三方政府努力合作下一致達成協議，1937 年 4 月 21 日正式首次三地通航，開創了中港美航空運輸的先河，標誌着航空史上新的里程碑開始。

　　汎美航空公司旗下的「馬丁」（Martin）M-130 巨型水上飛機「中國飛剪」（China Clipper）在 1937 年 4 月 21 日從加州出發，一行八人包括汎美航空代表、機長、兩名機副、大副、三副、四副及五副，飛機承載了重一千四百餘磅的郵件，經過七天時間橫渡九千英哩太平洋飛行，途經舊金山（即三藩市）、檀香山（Honolulu）、中途島（Midway）、威克島（Wake）、關島（Guam）至小呂宋（即今馬尼拉）（Manila）為止。再從小呂宋處將人貨轉乘另一水上飛機，於 4 月 28 日上午經澳門首次飛抵香港，徐徐降落啓德機場對出的九龍灣海面上。

　　　　　　　1937 年 4 月 28 日「香港飛剪」水上飛機在維港上空飛翔，與帆船構成一幅美麗的圖案。

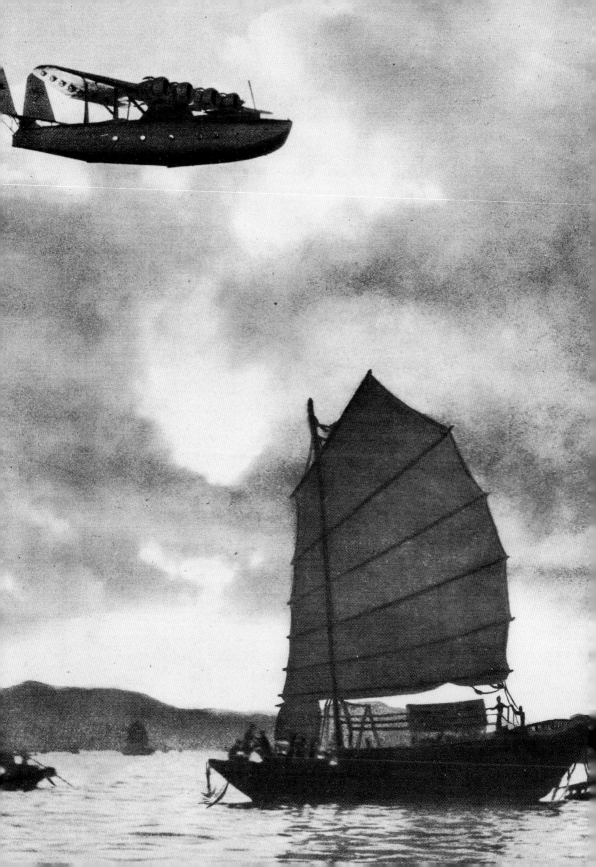

1950 年汎美襟章

汎美航空為迎接中港美首次通航創舉,將旗下最新的西科斯基(Silkosory)S-42 肩負從小呂宋飛至香港這段航程的重責,並將該飛機命名為「香港飛剪」(Hong Kong Clipper)。當「香港飛剪」抵港後,中國航空公司(CNAC)從廣州及上海派出專機,並携同內地寄往國際的郵件運抵香港,在九龍灣海面與香港郵局互相交運,這次是中港美全程直達航空郵運之始。

為紀念 1937 年 4 月 21 日這次首航盛事,美國郵政特別發行紀念郵票及首航封,蓋有「橫越太平洋空郵第 14 號」(Trans-Pacific Air Mail – FAM 14)專用郵戳。香港集郵熱愛份子不甘示弱,設計了回程首航封,以紀念「香港飛剪」於 1937 年 4 月 29 日從香港首航經馬尼拉返回三藩市。

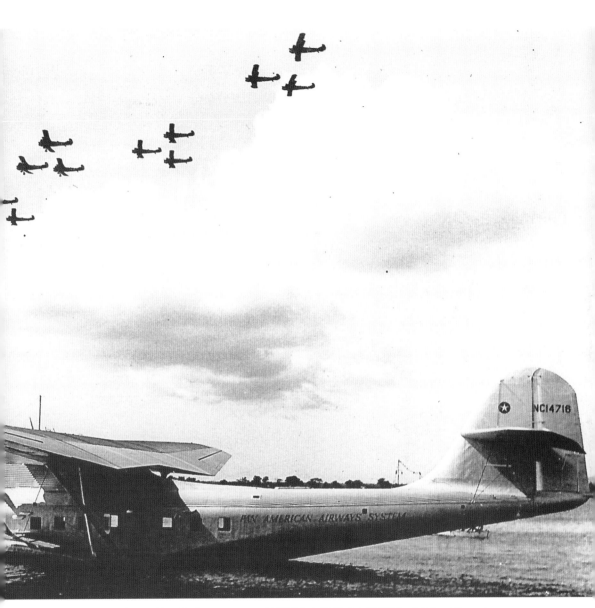

汎美航空公司旗下的「馬丁」M-130 巨型水上飛機「中國飛剪」（China Clipper）。

霸王空中

中國歷史上有三霸王，分別是西楚霸王項羽、西秦霸王薛舉及南楚霸王康楚元；美國道格拉斯公司在二戰前後亦有三霸王，分別是環球霸王、起重霸王及空中霸王運輸飛機如下：

1. 環球霸王（Globemaster）

第一代：C-74「環球霸王 I」（Globemaster I）

第二代：C-124「環球霸王 II」（Globemaster II）

第三代：C-17「環球霸王 III」（Globemaster III）

2. 起重霸王（Liftmaster）

C-118（即民航版 DC-6）

3. 空中霸王（Skymaster）

C-54（即民航版 DC-4）

「空中霸王」DC-4

「空中霸王」DC-4 在航空界最為著名。DC-4 的 D 字代表 Douglas，即美國道格拉斯飛機公司，成立於 1921 年，第二個 C 字代表 Commercial，即供商業用途，第三個數字 4 代表 DC 系列次序號碼。DC-4 在研製之時，正爆發第二次世界大戰，道格拉斯公司被納入美軍的主要供應商，以設計、製造、測試及運送與軍事有關的飛機。首架 DC-4 原型機於 1942 年 2 月 14 日首次飛行，故又名「情人機」，其機身塗上戰機的迷彩塗裝，別樹一格。

美軍發現該機非常適合執行遠程運輸任務，

立即向道格拉斯公司下了大量訂單，從那時開始，DC-4 軍用型運輸機被命名為 C-54，英文名稱是 Skymaster，表示「空中霸王」的意思。C-54 運輸機在第二次世界大戰期間廣泛地使用。當第二次世界大戰結束後，部分仍可操作的 C-54 改裝回民航客機投入商業市場，其優良及穩定飛行的設計，成為後來 DC-6 及 DC-7 的設計藍本。

改裝自 C-54 的 VC-54C Skymaster，是第一架專為美國總統駕駛的飛機，被命名為「飛行白宮」。然而，這架飛機因其非官方綽號「聖牛」（Sacred Cow）而廣為人知，指的是飛機周圍的高度安全性及其特殊地位。VC-54C 飛機在裝配線上進行了大量改裝，機身配備了 C-54B 的機翼，可提供更大的燃料容量。無壓艙包括一間行政會議室，內設有一張大桌子和一扇長方形防彈窗。飛機後部安裝了電池供電的電梯，讓羅斯福總統（Franklin D. Roosevelt）坐在輪椅上可以輕鬆登機。

「空中列車」DC-3

說起空中霸王 DC-4，不能不提 DC-3。DC-3 於 1935 年 12 月首飛成功，它的綽號有「空中列車」、「信天翁」、「達柯他」、「傘兵」及「鴨子」等。道格拉斯 DC-3 是一種雙引擎螺旋槳飛機，它是 DC-2 的改良版，提供多個民用或軍用版本，性能比前代的飛機更穩定，運作成本更低，維修保養容易，它

自 1935 年美國道格拉斯飛機公司試航第一架 DC-3 飛機成功以來，共製造超過 16,000 架同類型飛機。由於 DC-3 運作成本低、耐用性特強及保養費用可觀，至今還有 DC-3 在服役中。圖為 1985 年道格拉斯公司 DC-3 宣傳貼紙，標榜由 1935 年首飛至今五十年，DC-3 還可飛行。

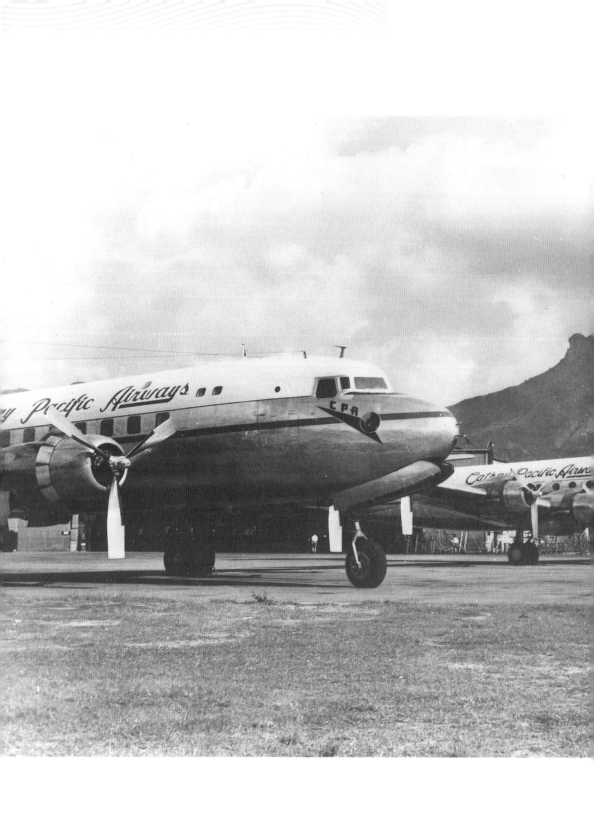

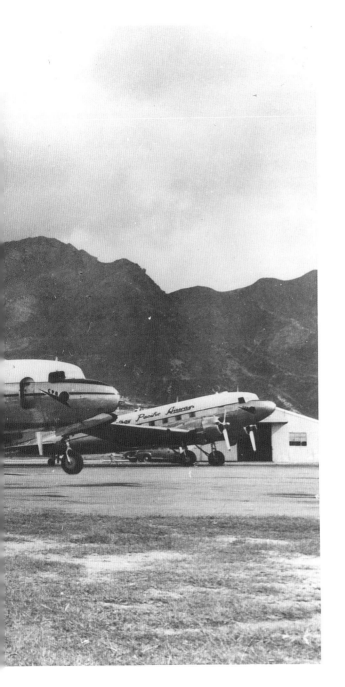

被認為是航空史上最具代表性及最受歡迎的螺旋槳引擎飛機之一。第二次世界大戰爆發，被盟軍徵召為軍機作戰，軍用的 DC-3 被稱為 C-47。作戰期間，運輸機需求大增，C-47 被大量生產，曾擔任過的任務多不勝數，當中包括執行中國戰場的駝峰航線，被視為盟軍取勝的功臣之一。戰後，大量退役的 C-47 由軍轉民用，各航空公司皆引進 DC-3 以開拓業務，這些以退役物資出售的二手 C-47 價廉物美，成為各航空公司的旗艦機種。

1956 年，國泰航空為宣傳新購的道格拉斯「起重霸王」DC-6（VR-HEG）（左），連同「空中列車」DC-3（VR-HDB）（右）及「空中霸王」DC-4（VR-HFF）（中），一起在啓德機場停機坪上拍攝全家福，構成一幅精彩的獅子山下飛機群照片。

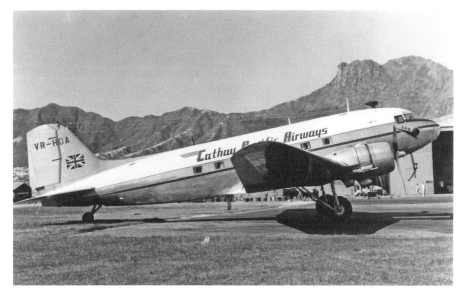

國泰航空公司自 1946 年成立以來的第二架 DC-3「空中列車」客機，名叫「麗琪」
（Niki），香港註冊編號為 VR-HDA，停泊於啓德機場維修庫前。

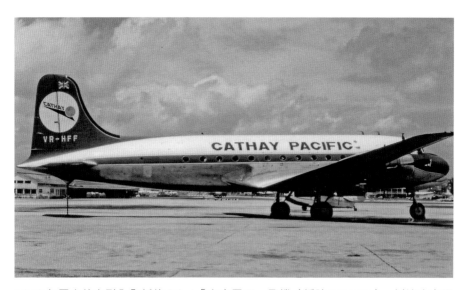

1949 年國泰航空引入全新的 DC-4「空中霸王」飛機（編號 VR-HFF），以迎合市場
及航點的需要。彩照中的國泰 DC-4 機身塗彩已換上新裝，份外吸引，拍攝於 1950
年中。

從啓德至赤鱲角

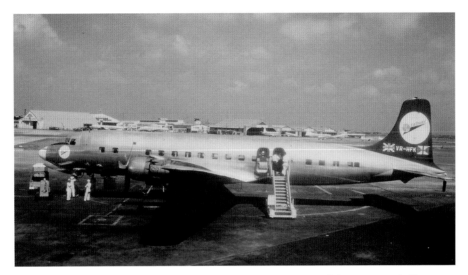

1958 年 6 月，國泰接收最新的道格拉斯 DC-6B 改良版的「起重霸王」客機，可見
該 DC-6B 機身油彩還未塗上，只見垂直尾翼上的國泰及太古標誌，還塗有英國米字國
旗，富有英國色彩。可惜服務不足四年半，於 1962 年 11 月轉售給挪威的布拉森南美
及遠東航空公司（Braathens SAFE），以電星（Electra）螺旋噴客機取替。

1959 年，泰國航空公司一架道格拉斯 DC-4「空中霸王」飛機，由泰國經新加坡抵港，
停泊啓德機場上。機後另有美國海軍陸戰隊 C-54，圖右是民航空運公司（CAT）的
DC-6B 客機，又名「翠華號」（The Mandarin Flight），當時航機客艙以中國的傳統式樣
設計，豪華貴麗，機身近機頭位置更漆上金龍圖案，份外特別。

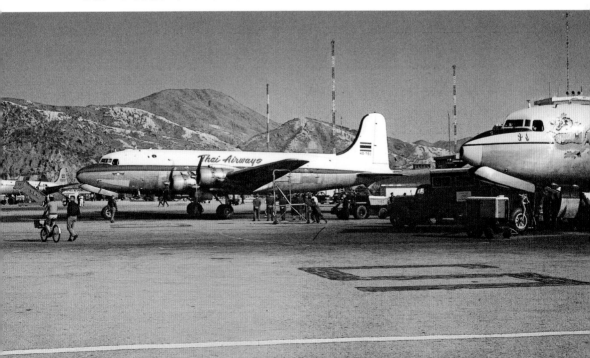

A380 維港低飛

1994 年 6 月，空中巴士公司開始研究名為 A3XX 超級大型飛機，並於 2000 年 12 月將 A3XX 正式命名為 A380。2005 年 1 月 18 日，首架 A380 的原型機（編號為 001，登記號碼為 F-WWOW）在法國圖魯斯空巴製造廠首次面世，並於同年 4 月 27 日，載着六名機組人員、飛行測試儀器及模擬乘客重量的水袋成功起飛，創下當時民航飛機最重起飛紀

空巴 A380 原型機分別在 2006 年 11 月 18 日、2007 年 3 月 24 日及 2007 年 9 月 3 日訪港，每次都帶給港人難忘的回憶。圖為 A380 原型機停泊於香港國際機場貨運停機坪。

錄。當時空巴分別製造了兩種不同機種的 A380 空中巨無霸，分別為 A380-800 型客機和 A380-800F 型貨機。A380 機身全長 72.73 米，足有五架雙層巴士總長；翼展 79.75 米，長度超過一個國際性賽事的足球場闊度；高度 24.2 米，差不多是八層樓高總和。

A380 為雙層四引擎客機，最高巡航速度達 0.89 馬赫（每小時 1,090 公里），全載時航程達到 8,200 海里（15,200 公里），載客量於單一客艙最多可達 856 人，三級客艙可承載 556 名乘客，成為世界上載客量最高的民航客機，將波音 747 珍寶客機所創的最高載客量 416 名乘客的紀錄打破。尘巴在 2005 年首次推出全球載客量最高的 A380，希望挑戰波音 747 珍寶客機壟斷地位，然而受到航空業趨勢轉向更小更靈活的噴射客機，使得 A380 始終難以在市場站穩腳步。在主要客戶阿聯酋航空（Emirates）削減訂單後，也讓空巴重新思考 A380 的市場定位，最後空巴於 2019 年 2 月 14 日宣佈，全球最大客機 A380 將從 2021 年起停產。2021 年 12 月 16 日，最後一架 A380 由德國漢堡飛往杜拜，交付阿聯酋航空，使這種航空史上最大型客機的產量最多只有 251 架。從 2007 年第一架交貨，生產線只維持十四年，據空巴資料所知，研發成本約需 400 架 A380，估計共損失最少 100 億歐元。更甚的是由於 2019 冠狀病毒病的肆虐，各航空公司已大規模停飛 A380 或封存至航空業恢復正常為止。雖然空巴 A380 已於 2021 年停產，但在 2006 至 2007 年該原型機三次訪港的回憶，仍留在很多飛機迷及 A380 粉絲的腦海中。

第一次訪港

空巴 A380 空中巨無霸原型機曾三次訪港，每次都成為眾多報紙的頭條新聞。A380 原型機的機身及垂直尾翼上，漆上由蔚藍、深藍和銀白三種顏色組成的耀目廠花，成為當時港人最愛的巨型鐵鳥標誌之一。還記起於 2006 年 11 月 18 日中午 12 時 25 分，空巴製造的第二架 A380 原型機（序號：002，編號：F-WXXL），首次飛抵香港國際機場。起飛重量達 560 噸的龐大鐵鳥，徐徐降落在 07L 北跑道上，起落架輪軚接觸跑道地面上那一剎那美妙動作，至今記憶猶新。

2006 年 11 月 18 日，空巴 A380 原型機首次飛抵香港國際機場，為飛機進行多項技術測試及適航認證。

空中巴士公司選定全球包括香港在內的十個主要機場，為 A380 飛機進行多項技術測試及適航認證。機身及垂直尾翼印有空巴廠花的 A380，停泊於香港國際機場 N62 登機橋旁，期間曾測試機場多項設施，包括飛機登機橋（Aircraft Loading Bridge）、固定地面供電（Fixed Ground Power）系統、預先調節空氣（Pre-conditioned Air）、航機膳食供應、飛機加油及地勤維修服務等。測試結果令人滿意，每項設施均符合空巴 A380 的嚴謹要求及規格。

第二次訪港

2007 年 3 月 24 日，A380 原型機再度訪港，主要進行全球性的飛行性能測試。漆有耀目廠花的 A380 原型機，從德國法蘭克福飛抵香港國際機場，機上載有空巴機師、德國漢莎航空機組人員、測試工程師、三百多名乘客及有關飛行測試儀器。A380 沿途飛行穩定，每個人員亦感滿意這次遠航的表現。

MAIN DECK

PASSENGER SEATS MAIN DECK (356 TOTAL)

- FIRST CLASS 22 SEATS
- TOURIST CLASS 334 SEATS
- ATTENDANT SEATS 12
- COAT STOWAGE 1
- GALLEYS 9
- LAVATORIES 10
- STOWAGES 1
- LIFT 2
- STAIRS 2

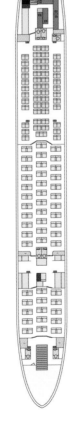

UPPER DECK

PASSENGER SEATS UPPER DECK (199 TOTAL)

- BUSINESS CLASS 96 SEATS
- TOURIST CLASS 103 SEATS
- ATTENDANT SEATS 8
- COAT STOWAGE 6
- GALLEYS 8
- LAVATORIES 7
- STOWAGES 1
- LIFT 2
- STAIRS 2
- CREW REST BUNKS 5

空中巴士 A380 介紹目錄，詳細說明客機設施和規格。A380-800 客機在三級客艙佈置下，可載客 556 人，或於單一經濟艙佈置下可載 856 人。A380 典型座位佈置為下層「3+4+3」形式，上層則為「2+4+2」形式。

德國漢莎航空向空巴共訂購十五
架 A380-800 客機，首架 A380 於
2010 年 5 月 19 日由空巴順利交付
漢莎航空。

空巴為測試 A380 航機在負載飛
行上的性能，曾邀請德國西南廣播
第 3 電台（SWR3）獲獎聽眾，於
2007 年 3 月 23 日免費試乘漢莎航
空 A380 客機。圖為 A380 試航乘
機證，從法蘭克福飛往香港。

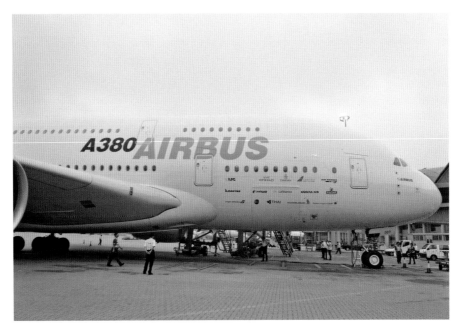

2007 年 3 月 24 日，A380 原型機再度訪港，機身印有十五間認購航空公司標誌，包括首間訂購的新航。但由於空巴遇到技術及接線問題，需要延遲交貨日期，UPS 最終亦取消 A380 的訂單，而該公司標誌最後也從 A380 機身上移去。

其實，空巴在 2006 年 12 月 12 日已獲得由歐洲航空安全局和美國聯邦航空局頒發的適航認證證書，為着進一步測試 A380 型飛機於全球範圍內的飛行表現，空巴共派出五架 A380 造訪世界各地。今次則由空巴生產的第七架 A380 原型機（序號：007 及編號：F-WWJB），肩負起往返法蘭克福及香港兩地的飛行測試任務。當時 A380 客機已獲得全球 15 家客戶的 166 架訂單，令空中巴士公司上下工作人員為之鼓舞。當天抵達赤鱲角機場的 A380，機身印有購買該機種的十五間航空公司標誌，計有：國際租賃金融、阿提哈德、阿聯酋、中國南方、法航、澳航、馬來西亞、德國漢莎、大韓、翠鳥、維珍、聯合包裹服務（UPS）、泰航、新航及卡塔爾。但可惜由於空巴其後遇到技術及接線問題，需要延遲交貨日期，UPS 最終亦取消全部十架訂購 A380 的訂單，而該公司標誌最後也從 A380 機身上移去。A380 原型機逗留香港機場一晚後，於 3 月 25 日早上 8 時 50 分飛返法蘭克福，結束第二次訪港旅程。

第三次訪港 —— 維港低飛

2007 年 9 月 2 日，機身印有空巴廠花的 A380 原型機作第三次訪港，主要為翌日開幕的「亞洲國際航空展覽會」（Asian Aerospace）進行維港低空飛行表演。A380 原型七號機於前一天在泰國新機場發生小意外，在滑行期間小翼梢不幸碰撞外物而受損，最後一對小翼梢於出發香港前完全被拆除。（小翼梢作用是阻斷上繞氣流，使渦流減弱，從而減小飛行的阻力。）在缺少小翼梢而不影響飛行安全下的 A380，於同日下午約 6 時 30 分抵達香港國際機場，隨後空巴機師與民航處人員商談翌晨低空飛行示範的準備、天氣狀況及能見度問題等。

踏入 9 月 3 日早上，當天天氣晴朗及視野良好。早於 7 時許已有不少飛機發燒友、攝影愛好者及市民帶備了相機、望遠鏡和攝影機，聚集在維多利亞海港兩岸、尖沙咀海旁、灣仔金紫荊廣場和山頂的凌霄閣觀景台等等，尋找最能捕捉 A380 最佳飛行雄姿的位置。沒有携帶任何攝影工具的市民，只祈求一睹這個千載難逢的時刻，重拾昔日飛機在九龍城及啓德機場上空低飛的畫面。

當天能直接駐機參與 A380 維港低飛盛事的，除兩名空中巴士公司正副機

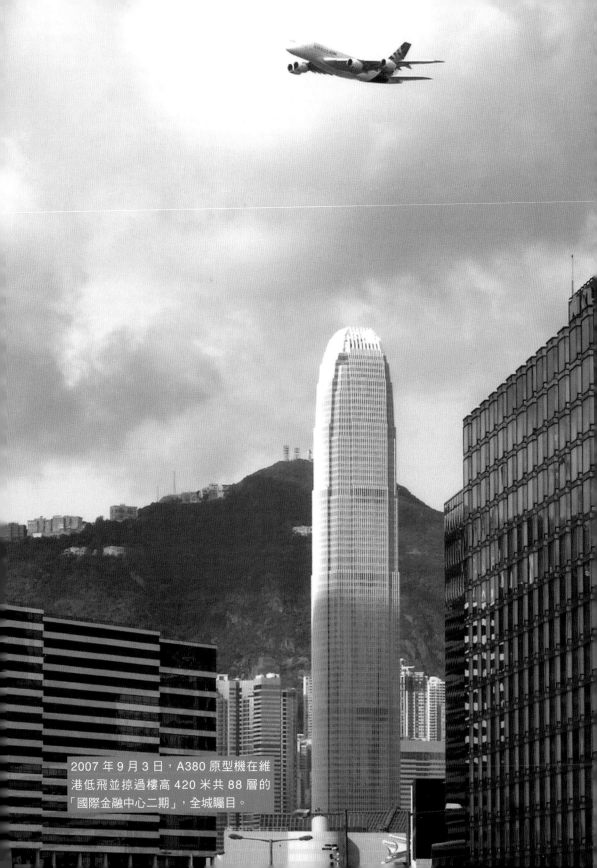

2007 年 9 月 3 日，A380 原型機在維港低飛並掠過樓高 420 米共 88 層的「國際金融中心二期」，全城矚目。

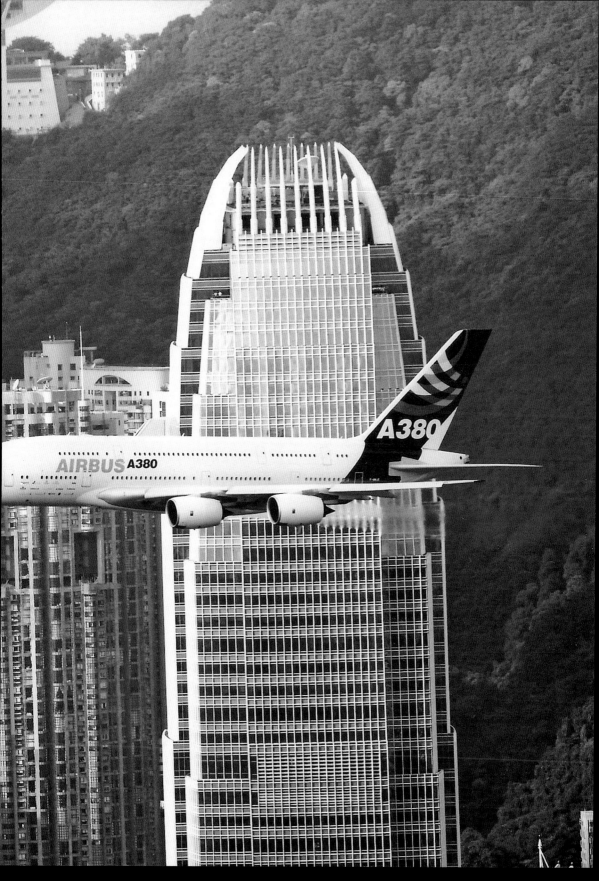

師外，還有民航處航空交通管理部人員和負責協調政府飛行服務隊直升機的飛行員。他們為了這次 A380 維港低飛的項目，事前做了不少準備功夫，特別在飛行路線、速度及高度作了不少研究及修改。

2007 年 9 月 2 日，A380 原型機第三次抵達香港國際機場，主要為翌日「亞洲國際航空展覽會」開幕當天進行維港低飛表演。

約上午 7 時 35 分在香港國際機場停機坪上，缺少一對小翼梢的 A380 駕駛艙內，他們四人充滿信心地作了飛機起飛前測試及準備。當一切核對正常後，空巴機師懷着興奮的心情將 A380 從停機坪上滑向南跑道起點位置。上午 7 時 53 分，龐大身軀的 A380 成功起飛，並以順時針方向經過青馬大橋上空向着維港方向飛去。接近預定 8 時的飛越維港時間，不少市民都引頸以待，紛紛抬頭觀望上空尋找 A380 的鐵鳥身影，但只能見到上空護航的政府飛行服務隊直升機。上午 8 時 5 分，鐵鳥身軀還未出現，隆隆的飛機引擎聲音卻從遠處傳來，此時群眾的興奮心情及情緒漲升至最高點，歡呼聲隨即不絕於耳。

約一分鐘過後，A380 空中巨無霸的真身終於出現了，以約 1,300 呎高度低飛姿態出場，全城矚目，令所有觀看者感受到昔日航機在九龍城及啟德機場上低飛降落時，所帶來同樣的震撼感覺。A380 輕盈及敏捷的飛行舞姿，令人完全不敢相信它是全球載客量最高的飛機，將波音 747 珍寶客機三十七年不敗紀錄打破。

當 A380 與當時全港最高擁有 88 層 420 米高的國際金融中心二期（IFC Two）擦身而過期間，相機的拍攝聲音響過不停，每人都將這個歷史場面拍了下來，留作紀念。約兩分鐘的維港低飛後，A380 向着港島南區方向飛去，直至它完全消失於雲層中，維港兩岸群眾的熱血沸騰情緒才暫時冷卻下來。

約上午 8 時 17 分，A380 重返維港上空，像再次答謝群眾晨早在維港兩岸及多處守候的熱情，讓市民再度欣賞其飛行雄姿。A380 以約 1,000 呎更低的飛行高度掠過中環高廈及國金二期，那種低飛的震撼力無與倫比，人群發出的歡呼聲比第一次低飛的時候更響及更大，相機的拍攝聲音亦更多及更快。

A380 完成兩次低飛壯舉後，最後返回香港國際機場，在上午 8 時 53 分降落於 07R 南跑道上，客機整頓後停泊於機場貨運停機坪上，在為期四天航空展覽中的前三天裏，開放客艙給航空業界人士參觀。A380 原型機最後於 9 月 5 日上午離開香港，前往韓國的首都首爾，繼續其亞洲飛行之旅。2007 年 9 月 3 日，A380 維港低飛的震撼場面，寫下香港航空歷史上精彩的一頁！

A380 完成兩次低飛壯舉後，最後停泊於香港國際機場貨運停機坪上，開放客艙給航空業界人士參觀。

2009 年 7 月 9 日，新航 A380 香港首航新加坡。圖為香港國際機場一號客運大樓內近東大堂的新航 A380 大型廣告。

新加坡航空於 2007 年 10 月 25 日首次載客從樟宜機場成功飛抵澳洲悉尼國際機場。2009 年 7 月 9 日，香港成為新航 A380 的第五個航點，並為亞洲地區第二個航點。圖為新航 A380（編號 9V-SKG）停泊於香港國際機場。

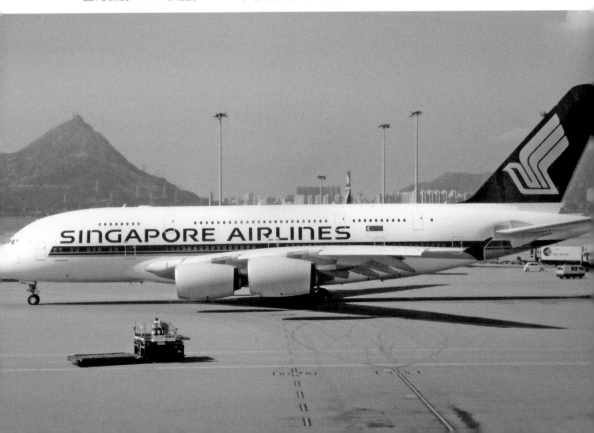

告別
747

波音 747 珍寶客機，又名「空中女皇」，自 1970 年首架 747 汎美客機首次降落啓德機場開始，一直陪伴港人成長超過四十五年。2016 年 10 月 8 日，國泰航空約三百名員工出席國泰最後一架波音 747－400 客機（註冊編號為 B-HUJ）的慈善航班，從香港國際機場出發後飛越維港上空，讓香港市民夾岸歡送道別，以表揚這一代經典 747 客機自 1979 年加入機隊以來的服務及貢獻。

當國泰波音 747－400 客機到達維港上空時，以約二千呎高度低飛表演，精彩絕倫。飛機引擎發出的聲音響遍整個維港，令不少飛機迷及航空迷如痴如醉，相機聲音如萬馬奔騰般向外散發，彷彿令整個維港水面跳躍起來。當 747 客艙內的貴賓及乘客，

1968 年，波音 747-100 原型機被稱為「埃弗里特城號」（City of Everett），機號 N7470，停泊在美國西雅圖波音工廠外首次向公眾展示。747 珍寶客機除機身寫有「BOEING 747」外，近機頭位置更塗有二十七間購買波音 747 的客戶標誌，其中包括汎美、漢莎、日航、法航、環航、瑞航等。

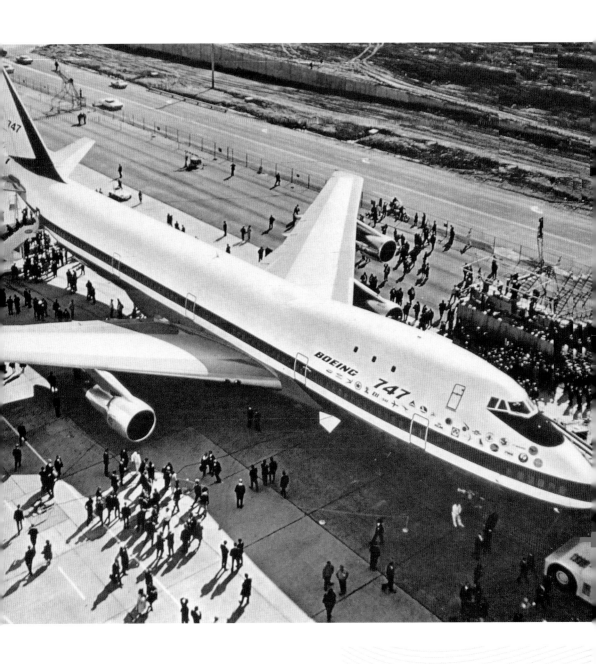

向着機窗外的維港兩岸、半山及山頂上的民眾揮手，代表着 747 正式光榮退役走進歷史，「空中女皇」的名字及聲音長埋港人腦海之中。航機在返回香港國際機場後，被冠以射水敬禮儀式，以表揚客機過去的輝煌成就。

Polar 1

告別的飛機 B-HUJ 是國泰機隊裏其中一架最有名的波音 747-400 客機，因為它是首架從紐約出發飛越北極上空，且穿過曾經禁飛的俄羅斯領空的國泰飛機。它於 1998 年 7 月 6 日清晨，以首班航機抵達正值啓用之際的香港國際機場。它共飛行了 15.5 小時，創下了 7,465 海里的直航飛行紀錄，故飛機名為「極道一號」（Polar 1）。國泰自 1979 年首架編號為 VR-HKG 的 747-200 客機服務開始，747 機隊過去三十七年來為國泰接載超過全球一億六千萬乘客。2016 年 10 月 1 日，747 客機 B-HUJ 執行從東京羽田機場到香港國際機場的最後一班商業航班後，國泰的 747 客運機隊功成身退，由新一代空巴 A350 客機接替，延續其空中舞台的傳奇故事。

國泰副機長 Zoe Davies 表示：「國泰於 1979 年引入 747 客機正值是我來香港生活之時，我父親亦於同年加入國泰。二十九年後，我終於能夠完成與父親一同駕駛 747 客機的夢想。可以與他一起在駕駛艙工作，包括與他在 2014 年退休前最後一次的飛行，真的令我夢想成真。能夠參與這趟飛越維港的航班，並在客機上向香港市民道別，令這次旅程更添意義。」

國泰航空前波音 747 客機總機長 Mark Hoey 説：「747 大大改變了人們旅行的模式，讓更多人能飛越更長距離，名副其實地將地球縮小。這不止對香港發展為國際航空樞紐起了重要性的作用，對香港經濟及旅遊前景都有正面影響，讓香港成為世界級的城市。」

三十多年來擔任 747 飛機工程師的 Tony Britton 感觸地説：「747 可謂最後一代出產的傳統飛機，我會非常懷念它。對飛機工程師而言，747 是一架非常優秀的飛機，因為它的構造十分清晰直接，堅固可靠，是一架讓工程師們由內到外都可容易掌握的飛機。」他續道：「我與很多人一樣心繫於 747，它的退役

就像是一個時代的終結。當最後一架 747 客機離隊時，想必令人無限感觸。畢竟，747 多年來已是國泰和香港的一部分。」

波音 747 大事表

年份	大事
1969	2 月 9 日，波音 747 首次試飛成功。
1970	4 月 11 日，汎美 747-100 首航香港，註冊編號 N748PA，由美國洛杉機起飛，經檀香山、東京至香港。
1979	國泰首架 747-200，註冊編號 VR-HKG，首航經墨爾本飛往悉尼再回港。
1985	國泰首架 747-300 加入機隊，是國泰第 10 架 747。
1990	國泰首架 747-400 直飛洛杉磯，成為全球其中一條最長的直航航線。
1998	7 月 6 日 0 時 2 分，國泰 747-400，航班編號 CX251 飛往倫敦希斯路，成為啓德機場最後一班國泰離港航班。
1998	7 月 6 日早上 6 時 27 分，國泰 747-400，註冊編號 B-HUJ，航班編號 CX889 從紐約飛越北極，穿過俄羅斯領空，成為首架降落赤鱲角的航班。該航班又稱為「Polar 1」，以 7,465 海里刷新了世界飛行距離紀錄，並一次過共飛行 15 小時 35 分鐘。
2016	9 月 30 日及 10 月 1 日，國泰最後一架 747-400 客機提供服務，註冊編號 B-HUJ，航班編號 CX542 及 CX543，來回香港及東京羽田後光榮退役。
2016	10 月 8 日，國泰最後一架波音 747－400 客機作慈善飛行，註冊編號 B-HUJ，航班編號 CX8747，以飛越維港，讓市民作最後夾岸歡送道別。

1970年4月11日，汎美航空旗下的波音747珍寶客機首航香港，在九龍城上空準備降落啓德機場。汎美747由美國洛杉機起飛，經檀香山、東京至香港，共載客三百六十多人。

1979年，國泰首架747-200加入機隊，註冊編號VR-HKG，於啓德機場舉行首航悉尼歡迎儀式

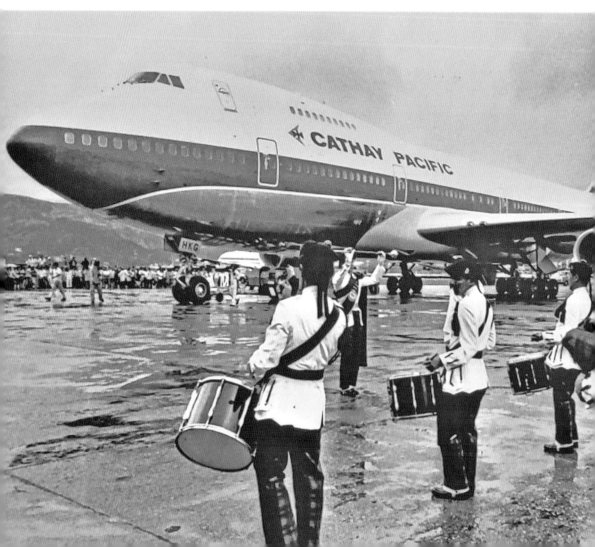

國泰為慶祝 1997 年香港回歸中國,把旗下一架註冊編號 VR-HIB 的波音 747-200 客機,塗上特別設計圖案,並命名為「香港精神號 97」(The Spirit of Hong Kong 97),於 1997 年 6 月 19 日首次飛抵啟德機場。該 747 客機是國泰的首架彩繪機,圖案是從三千多件作品中選出,以書法筆觸描繪出香港主要建築物的輪廓,並寫有「繁榮進步,更創新高」及「家」的字句。

波音 747 是根據美國空軍大型運輸機的規格來設計,為了保持貨艙的暢通和完整性,整個駕駛艙轉移在樓上,形成波音 747 特有的「鵝頭」形狀設計。圖為國泰地勤工人正清洗 747 在鵝頭位置的駕駛艙玻璃。

1983 年 9 月，國泰首架 DC-3 客機 Betsy（編號 VR-HDB）與 747-200 珍寶客機（編號 VR-HID）於澳洲悉尼機場，準備飛返香港。

2016 年 10 月 8 日，國泰最後一架波音 747-400 客機（編號 B-HUJ）作慈善航班，從赤鱲角機場出發後飛越維港上空作最後道別。圖為該 747 B-HUJ 客機在啓德機場起飛。

誕生 國泰的

國泰航空公司於 1946 年 9 月 24 日在香港成立，由兩位充滿理想及志同道合的美國人羅伊·法尼爾（Roy Farrell）和澳州人悉尼·堪茲奧（Sydney de Kantzow）合力創辦的。法尼爾（1912－1996）來自美國德克薩斯州北部一個出產油田的地方，威爾巴格縣（Wilbarger）裏一處名為弗農（Vernon）的小市鎮裏長大。堪茲奧（1914－1957）則來自澳州新南威爾斯（New South Wales）的南海岸上，一處名叫柯斯丁馬（Austinmer）的市鎮裏出生，那處接近有悉尼「後花園」之稱的臥龍崗（Wollongong）。堪茲奧早

國泰兩位創辦人，法尼（Roy Farrell）（左）和堪茲奧（Sydney de Kantzow）（右）。

於 1940 年初已加入中國航空公司（CNAC）作機師，當時他長駐啓德機場，直至香港被日軍佔領為止。他先後被派到緬甸、印度及中國繼續工作，並在二次世界大戰期間認識法尼爾。兩人因具備良好駕駛飛機技術，經常駕駛道格拉斯 C-47 型運輸機勇闖「駝峰航線」，運載戰略物資從印度加爾各答經喜馬拉雅山脈東部直達中國昆明。「駝峰航線」是航空史上最為艱險的一條空中運輸線，航線全長約 800 公里，經常處於惡劣的地形和環境下，飛機墜毀事件常有發生。幸他們均具有超凡的駕駛本領及極大的忍耐力，配合高性能的 C-47 型運輸機，才不致在這條死亡航線中人機出事。

戰後堪茲奧維持在中國航空公司繼續工作，法尼爾則攜帶在中國所賺的第一桶金返回家鄉德州發展。

法尼爾回到德州後，並一心發展其運輸事業的多年美夢，看準如能為太平洋兩岸提供快捷的運輸服務，所帶來的是龐大商機及財富。第一步當然是需要購置運輸工具，從貨船及飛機兩者之間考慮，最終法尼爾選擇了比船隻更快捷的飛機。法尼爾自然想起在「駝峰航線」上與他並肩作戰的 C-47 型運輸機，於是他決心在美國找尋同一類型的飛機。法尼爾得知喬治亞州的空軍基地上，存放着戰後剩餘的軍機，他即日前往基地尋找心目中的飛機。可惜他遍尋不獲，唯有請求空軍基地上的空軍朋友，若遇到有合適的 C-47 型飛機便通知他。法尼爾帶着失望的心情返回紐約的酒店房間，但他並沒有絲毫氣餒及放棄尋找的念頭，任何途徑可以找到 C-47 型飛機他都嘗試。

鐵鳥貝茜的命名

皇天不負有心人，幸運之神終於降臨法尼爾的身上，他收到空軍朋友的電話通知，一架舊的 C-47 型飛機剛從別處基地運回空軍基地存放。1945 年 10 月 6 日，法尼爾懷着興奮的心情重返基地，在舊機機庫上終於見到它的第一面。這架由道格拉斯公司製造的 C-47 型雙引擎螺旋槳運輸機，長度為 63 尺 9 寸，翼展 95 尺 6 寸，高度 17 尺，載客量 28 人，淨載重量 6,000 磅及最大速度每小時可達 224 英里。由於這類 C-47 型運輸機具有良好的飛行性能，二次世界大戰期間深得當時盟軍廣泛採用，被美譽為「信天翁」（Gooney Bird）及

「達科塔」（Dakota）。法尼爾即時付上三萬美元購買下來，並駕駛它到達紐約的拉加第亞基地（La Guardia Field）改裝一番，將陳舊的零件及設備更換，並根據 DC-3 飛機的規格改良。經過一系列的功能測試後，法尼爾成功地將它改裝成民航用途的 DC-3 型飛機，而飛機登記號碼為 NC58093。

1943 年 4 月二次世界大戰期間，當時隸屬美軍五二八轟炸中隊（528th Bomb Squadron）的一架波音 B-24D 型轟炸機（編號 42-40387），負責澳洲北部之大堡礁區域軍事任務的指揮官，將轟炸機名為「美麗的貝茜」（The Beautiful Betsy）。但可惜於 1945 年 2 月 26 日一次任務中，全機突然失去蹤跡，八名機員無法聯絡得上，「美麗的貝茜」從此消失，留下來的是貝茜這個美麗及傳奇的名稱及故事，一直埋藏在法尼爾心上。1945 年 10 月，當他與副機師屈斯（Bob Russell）在紐約拉加第亞基地時，決定將 C-47 型運輸機改裝成 DC-3 民航飛機的同時，將它命名為「貝茜」（Betsy），延續這個未完的美麗鐵鳥故事。

國泰航空成立於 1946 年 9 月 24 日，首架註冊客機為道格拉斯 DC-3 飛機，編號為 VR-HDB，名字為貝茜（Betsy），比喻美麗的鐵鳥，攝於 1948 年啓德機場。

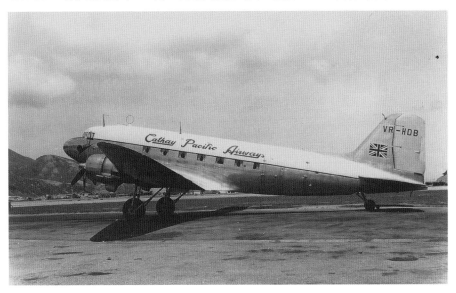

國泰於 1981 年澳洲昆士蘭尋回創立時的首架飛機貝茜 DC-3 客機，當時它正服役於 Bush Pilot's Airways。1983 年 9 月 23 日，貝茜重披昔日衣裳於國泰三十七周年誌慶日前夕重返香港。

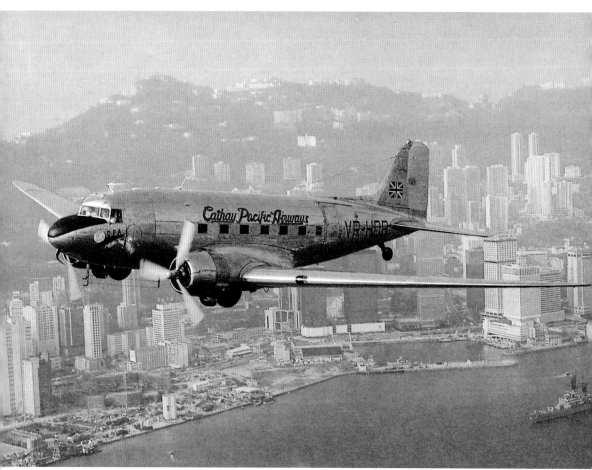

國泰航空致送首架飛機「貝茜」給香港科學館前，貝茜於 1983 年 9 月 18 日由澳洲悉
尼出發以重飛當初服役航站，途經昆士蘭凱恩斯（Cairns）、韋瓦克（Wewak）、達沃
市（Davao）、馬尼拉，直至 9 月 23 日抵達香港。圖為貝茜告別飛行紀念封。

1983 年 9 月，國泰航空捐贈在香港成立時的第一架飛機「貝茜」DC-3（VR-HDB）
給香港科學館，並紀念太古集團時任主席施懷雅先生（John Kidston Swire）（1893-
1983）。圖為該 DC-3 飛機正陸路運送途中，其一對機翼已被拆去，以方便搬往位於尖
沙咀東部的香港科學館。

麗琪的誕生

　　1945 年 12 月，法尼爾在申請遠東適航證上，遇到了不少困難及官僚制度阻礙，但堅強的他沒有被屈服。憑着他的毅力及不屈不撓的精神，最終他都取得一紙適航證，向着他的目標理想出發。法尼爾身兼機師及生意管理人，連同副機師屈斯及領航員芝特班（William Geddes-Brown），從美國出發途經南美、北非及中東，將貝茜首批運載的晨衣及牙刷送到戰後的上海去。這次航程是貝茜首次的歷史性遠東飛行，亦寫下了法尼爾事業光輝的第一頁。

　　1946 年初，法尼爾在上海成立澳華出入口公司（Roy Farrell Export-Import Company Ltd.），新公司的標誌由象徵中國的飛龍與澳洲的袋鼠圍繞着中美澳三國國旗來表示。1946 年 2 月 4 日，法尼爾為機師與副機師羅拔屈斯（Robert S. Russell）駕駛着貝茜運載中國絲綢由上海首航至悉尼，譜下航空史上首次由中國直航至澳洲的新樂章，澳華出入口公司亦成為首間國際出入口空運服務公司。同年 3 月 11 日，澳華出入口公司更在澳洲悉尼取得商業登記證。由於上海對消費物品需求龐大，由貝茜從澳洲運回上海的羊毛製品，頓成當地市民搶手貨品，造成一時間供不應求。為應付高的需求量，運載次數便需增加，澳華出入口公司自然從提供空運服務中獲利不少。法尼爾眼見空運需求殷切，公司資金必須增大及添置飛機，才能應付急升的生意量。

　　此際法尼爾重遇昔日中航同僚堪茲奧，堪茲奧當時已離開中航正尋求生意合作夥伴。二人一拍即合，並建立合夥關係，齊心創一番事業。1946 年 6 月，他們以二萬五千美元購買第二架道格拉斯 DC-3 型飛機，並選擇了一個美麗的名字麗琪（Niki）來作它的稱呼，比喻勝利之呼喚的意思。法尼爾與堪茲奧憑着貝茜及麗琪，果然將出入口航運業務發展得蒸蒸日上，生意潛力無可限量。就在他們事業發展如日方中的時候，招來了上海當地有力人士的妒忌，並提出收購的建議，法尼爾無意將自己一手建立的事業，拱手相讓予他人而一口拒絕。法尼爾與堪茲奧眼見上海不是一個理想的發展地方，兩人雙雙從當地駕着貝茜及麗琪飛到有「東方之珠」之稱的香港另謀發展，並立下宏圖大計圖再創一番事業。他們亦明白成立航空機隊的重要性，經過多番商議及作出決定，新公司於 1946 年 9 月 24 日正式成立。

1948年，國泰第二架DC-3飛機被命名為麗琪（Niki），比喻勝利之呼喚。圖為麗琪停泊於啟德停機坪上，垂直尾翼上塗有註冊編號VR-HDA，背景可見獅子山。

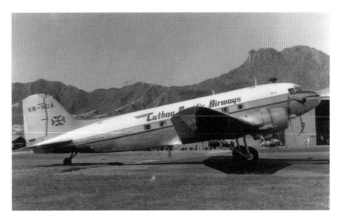

國泰遍尋世界各地也找不回創立時的第二架DC-3飛機麗琪，只能從外地找回同類型的DC-3，再漆上原來的塗彩設計飛返香港，以慶祝國泰六十周年。圖為2006年麗琪停泊在赤鱲角機場。

1946年初，法尼爾在DC-3飛機「貝茜」駕駛艙內向人群揚手，當時貝茜機身還塗上國泰前身澳華出入口公司的中美澳三國國旗標誌。

國泰的命名

國泰航空兩位創辦人法尼爾與堪茲奧當初心儀的公司名字，不是我們今天熟悉的 Cathay Pacific，而是另有名稱。話説他們一次在菲律賓馬尼拉酒廊內商量新公司的名字，法尼爾對「Cathay」這個典雅的名詞非常喜愛，除因「Cathay」一詞源自中世紀歐洲人對中國華北的古稱，意指「契丹」，還可讓人聯想中國古代像「馬可波羅」、「成吉思汗」、「絲綢之路」等的浪漫故事回憶。若以「Air Cathay」為名，是最理想不過的。

但在最後決定一刻，法尼爾差點忘記了這個似曾相識的名字，曾出現於 1946 年間一本大受美國讀者歡迎的探險漫畫書《特里與海盜》（Terry and the Pirates）。該漫畫由 Milton Caniff 創作，講述由華人作機師的一間虛構中國航空公司，名為「Air Cathay」。故事環繞主角李特里（Terry Lee）身上及客機發生的事件，包括因運載黃金至澳門而發生多宗空中劫案。堪茲奧認為 Air Cathay 不是一個理想的選擇，最後法尼爾與堪茲奧以機隊能從中國「Cathay」飛越太平洋「Pacific」至美加兩地為目標，將公司命名為「Cathay

國泰航空（Cathay Pacific Airways）於 1946 年成立初期，並沒有一個正式中文名稱。當時曾取名為香港太平洋航空、國泰太平洋航空、英商太平洋航空等。直至約 1948 年，才正名為國泰航空公司。圖為 1947 年國泰行李貼紙，底部印有紅色字體「香港太平洋航空公司」。

Pacific」，一直維持至今。如果沒有這漫畫及紙上航空公司出現，也許今天的國泰英文名稱將不是 Cathay Pacific，而是 Air Cathay。

　　至於 Cathay 為何被譯為「國泰」的原因，原來 Cathay 在拉丁文、意大利、俄文、葡文等發音為「Khitai」或「Kutau」，與國泰讀音相近，而且包含國泰民安之意，便直接以這發音直譯中文。1946 年成立初期，國泰並沒有統一中文名字，曾出現香港太平洋航空、國泰太平洋航空、英商太平洋航空等名稱。直至約 1948 年，其正式中文名稱才統一為「國泰航空公司」。由過去至現在，國泰航機的機身都有一特色，就是只塗有英文名稱 Cathay Pacific，並沒有中文名稱，這傳統一直維持至今。

1946 年，一本畫有雙發動螺旋槳客機的美國漫畫書《特里與海盜》（ *Terry and the Pirates* ），機翼頂上可看到 Air Cathay 及其中文名稱「中國航空公司」。漫畫書中的內容，除環繞主角李特里的身上，還包括「Air Cathay」這架客機上所發生的多宗空中劫案。

國泰航空公司

These characters are the Chinese name for Cathay Pacific Airways. Literally translated 國泰 mean "a country prosperous through peace" and the character 泰 meaning "peaceful and prosperous" has propitious connotations in Chinese.

The word "CATHAY" is derived from KHITAI, the name for the kingdom of KHITAN TATARS (10th and 11th century) which included Manchuria and part of North China. In Central Asia and U.S.S.R., the word KHITAI or KUTAU is still used as the name for China.

1960 年初香港雜誌上的國泰航空廣告，旨在說明該公司的中文及英文名稱的來源，內文寫有「Cathay Pacific Airways」的中文名稱是「國泰航空公司」。國泰直譯為「國泰民安」，即代表國家因和平而繁榮，在漢語中具有吉祥的含義。「CATHAY」一詞源自 KHITAI（契丹）的音譯，KHITAI 即 10 世紀至 11 世紀契丹韃靼王國的名稱，其國土包括滿洲和中國華北部分地區，在中亞和蘇聯時期，KHITAI 或 KUTAU 這個詞仍被用作中國的名稱。

1950 年代的國泰航空彩色行李貼紙，印有 CPA 代表 Cathay Pacific Airways 的簡寫，而中文名稱為國泰航空有限公司。

HONG KONG—BANGKOK—SAIGON—RANGOON—SINGAPORE

DC-3	DC-4		TABLE No. 1			DC-4		DC-3
*BR	SA	ISA				ISB	SB	*RB
Mon. & Thurs.	Mon. & Thurs. 0730	Tues. 1045	dep.	HONG KONG	arr.	1845	0745
......	1115	arr.	BANGKOK	dep.	0015 Tues. & Fri.
1300	1215	dep.	BANGKOK	arr.	2315	1130
......	1500	arr.	SAIGON	dep.	1230
......	1545	dep.	SAIGON	arr.	1145	0830
1500	arr.	RANGOON	dep.	Mon. & Thurs.
	dep.	RANGOON	arr.	
	1730	1900	arr.	SINGAPORE	dep.	0730 Wed.	1900 Mon. & Thurs.	

*BR/RB connecting services operated by Union of Burma Airways.

HONG KONG—MANILA—BORNEO

DC-3	TABLE No. 2			DC-3
BA				BB
Tues. & Fri. 0700	dep.	HONG KONG	arr.	1645
1015	arr.	MANILA	dep.	1130
1115	dep.	MANILA	arr.	1015
1500	arr.	SANDAKAN	dep.
1530	dep.	SANDAKAN	arr.
1640	arr.	JESSELTON	dep.
1710	dep.	JESSELTON	arr.
1755	arr.	LABUAN	dep.	0600 Wed. & Sat.

HONG KONG—HANOI—HAIPHONG

DC-3	TABLE No. 3			DC-3
HHA				HHB
Tues. 1100	dep.	HONG KONG	arr.	1530
1445	arr.	HANOI	dep.	1015
1530	dep.	HANOI	arr.	0930
1600	arr.	HAIPHONG	dep.	0900 Wed.

Subject to alteration without notice.

GENERAL PASSENGER INFORMATION

BAGGAGE:—Free allowance is 30 Kilos for full fare and half-fare passengers only.

EXCESS BAGGAGE:—The charge per Kilo is 1% of the normal *single* fare.

RETURN TICKETS:—These are valid for twelve months from date of issue.

STOP OVERS:—A break of journey of two weeks is allowed at any *one* transit port for passengers paying through fares.

REFRESHMENTS:—Meals and light refreshments are served in flight without charge. Other items such as cigarettes, drinks, etc. can be purchased from the air hostess.

OVERNIGHT EXPENSES:—Accommodation is provided at Company's expense at scheduled overnight stops for passengers holding through reservations on the same continuous flight.

EFFECTIVE FROM APRIL 6th, 1952.

1952 年國泰彩色印製的宣傳品，內頁印有服務航線，包括香港、曼谷、越南西貢（即胡志明市）、緬甸仰光、新加坡、馬尼拉、婆羅洲、河內等。

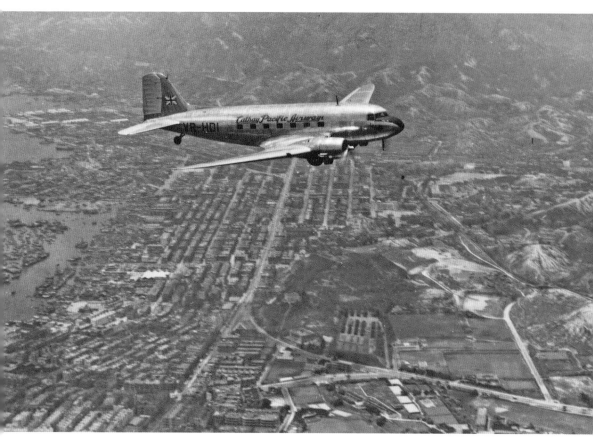

1948 年，國泰航空旗下第四架道格拉斯 DC-3 客機，機身塗有註冊編號 VR-HDI，正在九龍上空飛翔中。飛機之下為旺角、油麻地、佐敦地區，可見橫貫三地的彌敦道，以及連接的加士居道，左方為油麻地避風塘。

國泰航空於 1950 至 1969 年的徽章，設計選以地球及英文字體「CATHAY」。

從啓德至赤鱲角

1970 年，國泰航空出版香港旅遊雜誌 *What's doing in hongkong*，由兩位迷人的空姐，身穿時裝設計師 Rudella Shull Wattermant 所設計的紅色迷你裙制服，手提着淺啡色手袋，在國泰的康維爾（Convair）CV-880 噴射客機前拍攝封面。

1963 年，國泰康維爾（Convair）880-
22M（註冊號碼 VR-HFS）四引擎客機，
在開幕不久的啓德客運大樓前滑行中。

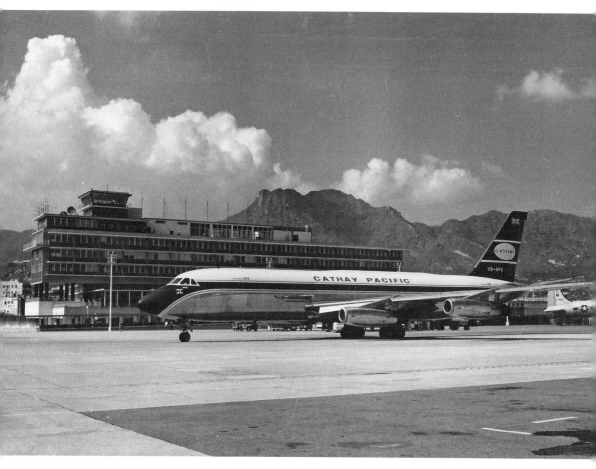

從啓德至赤鱲角

1946 年 11 月，國泰航空購置的加拿大維克斯製造的水上飛機 OA-10 Canso，註冊編號 VR-HDH，服務直至 1948 年 7 月後移交給澳門航空運輸公司（Macau Air Transport Co., MATCO），主要在澳門 - 西貢航線上營運，直到 1961 年退出機隊。

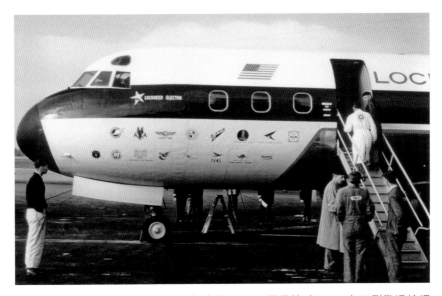

1959 年，國泰航空向洛歇購買最新式的 L-188 電星號（Electra）四引擎渦輪螺旋槳客機。在電星原型機的機身上，塗有十六間認購航空公司的標誌，其中包括美國航空、澳洲航空、荷蘭皇家航空、澳洲安捷及國泰航空等。

港龍今昔

港龍航空於 1985 年 4 月 1 日成立，同年 7 月 26 日以波音 737-200 型客機從香港首航到馬來西亞沙巴。圖為港龍航空管理層與機師、機艙服務員及地勤人員等，在港龍首架飛機（註冊代號 VR-HKP）前合照，攝於 1987 年。

2020 年 10 月 21 日，國泰航空宣佈集團全球削減 8,500 個職位，成為環球航空業自新型冠狀病毒病疫情爆發以來最大規模的裁員計劃，國泰航空公司主席賀以禮（Patrick Healy）向外界表示：「我們今天宣佈的消息儘管令人遺憾，但這一行動對於將國泰的資金消耗降低至可持續的水平是絕對有必要的。」這次國泰航空公司裁員對象包括駐港及非駐港員工，當中包括機師、機艙服務員、地勤和後勤等人員，裁員人數佔國泰航空總員工人數約四分之一，旗下國泰港龍航空亦即時結業，並計劃尋求監

港龍航空 DRAGONAIR

TIME TABLE
Issue No. 7
01 June 87 onwards

管機構批准，由全資附屬公司香港快運航空，營運國泰港龍的大部分航線。當這消息一公佈，令航空界震驚，特別是結束港人飛內地的首選——已有三十五年歷史的港龍，實在令人惋惜！

港龍歷史

1985 年，曹光彪、包玉剛、霍英東及中資機構華潤、招商局等華商，看準香港和內地航空市場無限潛力的時機，於香港組成港澳國際投資有限公司，並於 1985 年 4 月 1 日成立港龍航空有限公司（Hong Kong Dragon Airlines Ltd.）。同年 7 月 26 日以波音 737-200 型客機（註冊代號 VR-HKP）成功由香港首航馬來西亞沙巴（Kota Kinabalu），內地首個航點則在廈門。早年的港龍被譏為「天上有，地下無」，代表着若該唯一客機不幸發生故障，隨後的航班將受到連鎖式的延誤。港龍航空為推廣業務，品牌的名稱需要更改來配合，將英文名字由 Hong Kong Dragon Airlines 改為 Dragonair，中文名稱則維持不變。港龍航空於 1985 至 1986 年陸續開闢了若干條自香港至中國內地城市的定期包機航線。這些航線包括：

香港至廈門線（1985 年 11 月 30 日通航）
香港至廣州線（1986 年 4 月 14 日通航）
香港至杭州線（1986 年 6 月 26 日通航）
香港至桂林線（1986 年 10 月 6 日通航）

1986 年 11 月，第二架波音 737-200 型客機（註冊代號 VR-HYK）被編入港龍航空機隊。同年 12 月 16 日，港龍首航香港往返泰國清邁（KA201/202 航班），成功實現了港龍航空首條定期航線的通航，開創了新的里程。港龍還特別印製首航封，印有港龍的金龍標誌和「香港人的國際航空公司」字眼，並由機師 F. W. H. Seaton 親自簽名，以誌紀念。

1986 年 11 月，第二架波音 737-200 型客機（註冊代號 VR-HYK）被編入港龍航空機隊。同年 12 月 16 日，港龍首航香港往返泰國清邁（KA201/202

香港至清邁 Hong Kong to Chiangmai KA201
機師 Captain: F.W.H. Seaton

Dragonair
c/o Golden Tours Ltd.
17/3 Charoen Prated Road
Chiangmai
THAILAND

港龍航空
DRAGONAIR
香港人的國際航空公司 Hongkong's own international Airline　港龍航空定期航線首航 First Scheduled Flight By Dragonair

首航紀念封 Souvenir First Flight Cover　　　　　　　　　　一九八六年十二月十六日 December 16,1986

1986 年 12 月 16 日，港龍從香港首航至泰國清邁，開創了首條定期航線。圖為港龍首航封，印有港龍的金龍標誌和「香港人的國際航空公司」字眼，並由機師親自簽名，以誌紀念。

航班），成功實現了港龍航空首條定期航線的通航，開創了新的里程。港龍還特別印製首航封，印有港龍的金龍標誌和「香港人的國際航空公司」字眼，並由機師 F. W. H. Seaton 親自簽名，以誌紀念。1987 年 6 月，港龍開出定期包機，由香港往返中國主要省份，計有廣州、廈門、桂林、海口、杭州、昆明和南京，航班分別是 KA061/062、KA031/032、KA051/052、KA065/066、KA041/042、KA017/018、KA045/046。另外航線由香港遍及泰國清邁、布吉及合艾（Hat Yai），航班分別有 KA201/202、KA203/204、KA207/208。同年10 月，港龍提供由香港直航往返關島（Guam）（KA300/301 航班）服務。

　　1990 年初，港龍再次進行股權重組。國泰航空以第二大股東身份接管港龍管理權，不僅化解了港龍對國泰的威脅，還鞏固了國泰在香港航空業的主導地位。隨着業務的擴展，港龍增加飛機數量和引入不同機種。1993 年 3 月，港龍機隊加入了空中巴士的 A320，而 A330 則於 1995 年 7 月加入。2000 年，港龍租借波音 747-200F 貨機運行貨運航班，2001 年購買兩架波音 747-300F 貨機。2004 年，客機機隊增至二十六架飛機，並在翌年 5 月 5 日接收空中巴士A330（註冊代號 B-HWG），其機身漆上彩龍圖案，以慶祝其二十周年誌慶。

1985 年，港龍航空首架波音 737-200 型客機（VR-HKP）停泊於啟德機場停機坪上。

2005 年，港龍在新接收的空中巴士 A330（B-HWG）機身上，髹上彩龍圖案，以慶祝成立二十周年。圖為該港龍空巴停泊於香港國際機場停機坪上。

2010 年，港龍將一架空中巴士 A330（B-HYF）髹上金龍圖案，以慶祝成立二十五周年。圖為該架港龍空巴，正準備降落香港國際機場。

2006 年 6 月，國泰航空以八十二億多港元及發行新股，向其他股東全面收購港龍，將港龍納入成為國泰全資附屬公司。

2008 年，港龍正式將所有波音貨機退役，並成為香港首間全面使用空中巴士機隊的航空公司。2010 年，港龍慶祝二十五周年誌慶，再度在其中一架空中巴士 A330（註冊代號 B-HYF）塗上特殊的金龍圖案。2011 年底，港龍管理層制定一系列未來發展藍圖，確立公司定位為地區航空公司，專門營運中國及亞洲短途航線，並配合母公司國泰航空的洲際航點，為乘客提供更佳轉乘網絡，同時又應對主要對手香港航空在中國市場急速擴張的威脅。2012 年，港龍購置兩架以全經濟艙佈局的 A320 客機，用作營運內地及東南亞觀光航點為主。2015 年 12 月，港龍以乾租方式向國泰租用一架 A330-300 客機（註冊代號 B-LBD）。

國泰港龍航空

2016 年 1 月 28 日，國泰航空宣佈將港龍航空易名為「國泰港龍航空」（Cathay Dragon），並公開新塗裝，改用與國泰航空相同的「翹首振翅」塗裝，惟色調改用紅色，飛龍圖案移向機首，並於機身印上「國泰港龍」的中文字樣。新名稱和品牌於 2016 年 11 月生效。首架換上新塗裝的 A330-300 客機（註冊代號 B-HYQ）於 2016 年 4 月 5 日正式投入服務，唯在更改其對外品牌名稱的同時，港龍繼續沿用港龍航空有限公司的註冊名稱。

2016 至 2020 年期間，國泰航空轉移多架 A330-300 客機給國泰港龍航空運作，以配合業務的需要。2020 年 7 月 6 日，在國泰以及港龍服役二十四年、飛行接近 27,000 班來回航班的全球首架空中巴士 A330 客機（註冊代號 B-HLJ）從國泰港龍航空機隊中退役，並於同年 7 月 17 日以 KA2486 航班前往台灣桃園國際機場封存。另外，全球第二架空中巴士 A330 客機（註冊代號 B-HLK）於同年 10 月 9 日退役後，於 10 月 14 日以 KA3501 航班經杜拜前往雷阿爾城機場封存。2020 年 8 月，因應 2019 冠狀病毒病所導致的全球航空客運需要大跌，國泰航空安排集團旗下的客機飛往位於澳洲中部的愛麗斯泉機場封存，以減低客機因存放於香港潮濕環境及風季所帶來的風化影響機。2020 年 9 月 24

日，漆有「香港精神號」塗裝的空中巴士 A330-300（註冊代號 B-HYB）從國泰港龍航空機隊中退役，並於同年 10 月 14 日以 KA3503 航班經杜拜前往雷阿爾城機場封存。

　　國泰港龍航空曾發展為一間卓越的本地航空公司，擁有逾四十架客機，提供客運和貨運服務，服務網路遍及亞太地區共五十多個航點，其中二十三個位於中國內地。國泰港龍航空連續六年在 Skytrax 研究機構的旅客調查中，獲選為「中國地區最佳航空公司」。2020 年 10 月 21 日，從越南河內飛抵香港的 KA294 航班成了國泰港龍最後一班航班，結束三十五年向旅客提供空中運輸的服務，走進歷史。

編號為 VR-HOD 的港龍洛歇 L-1011 三星噴射客機於啓德機場上滑行中，機後可見多架國泰三星客機停泊於停機坪上。港龍於 1990 年 7 月向國泰租借該三星客機使用，並於 1993 年 11 月歸還。

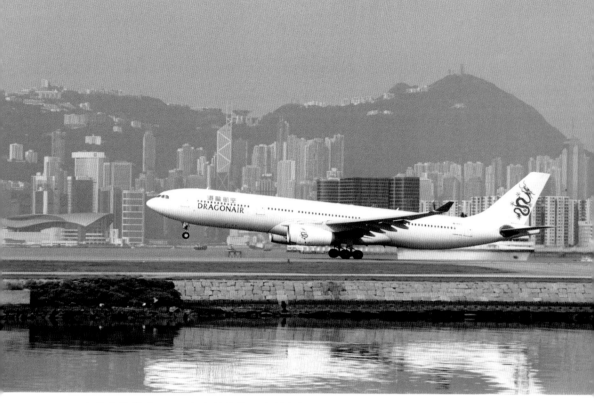

一架港龍航機（B-HYC）在啓德機場跑道上起飛，背景可見灣仔會議展覽中心、中環中國銀行大廈等景物。

港龍航空 1980 至 1990 年代舊機票

港龍航空舊標誌貼紙

港龍航空 1990 年代旅行袋

港龍航空 1980 至 1990 年代登機證

Chapter **4**

香港其他機場

石崗機場

香港有史以來共建有五個機場，它們的名字分別是啓德、石崗、粉嶺、沙田和赤鱲角，當中以啓德及赤鱲角香港國際機場為最多人熟悉，而石崗、粉嶺和沙田機場對年青新一代來說則較為陌生，其位置更鮮為人知。

機場名稱	用途（軍用／民用）	正式啓用年份
啓德	軍用／民用	1927／1936
石崗	軍用	1949
粉嶺	軍用	1949
沙田	軍用	1951
赤鱲角	民用	1998

鄰近新界錦田的石崗機場，建於1949年，其11/29跑道全長1,905米及闊37米，香港殖民地時期稱「石崗皇家空軍基地」（RAF Sek Kong）。圖為1950年代石崗空軍機場鳥瞰圖。

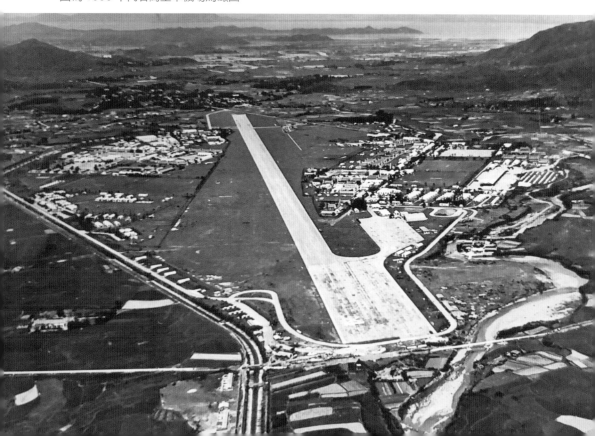

《工商日報》於 1950 年 12 月 14 日港聞版上，報道有關「石崗機場擴築跑道工程完成」的新聞，內容提及石崗機場於 1949 年已興建落成，跑道延長工程亦已完成。

1937 年 7 月 7 日盧溝橋事變後，日軍即橫掃華北，國軍撤退至保定，令北平及天津先後淪陷，中國抗日戰爭全面爆發。同年 8 月 13 日，日本集空軍、海軍及陸戰隊萬餘兵力，加上大量戰機，大舉進攻上海，淞滬會戰遂告爆發，直至 1937 年 11 月 12 日，上海淪陷。翌年 10 月 21 日廣州亦擋不住日軍攻勢，亦告失守。港英政府眼見日本勢力迅速膨脹，為加強香港空防，除在啓德空軍基地設防外，考慮在新界錦田的石崗興建一所軍用機場以保啓德的不足。1941 年 12 月 8 日，香港守軍與日軍戰鬥十八天，最終香港戰敗，在 12 月 25 日聖誕日香港向日本宣佈無條件投降。

據香港《工商日報》於 1950 年 12 月 10 日的一則港聞報道，提及「新界錦田石崗軍用機場，於去年興建落成後，月前動工將原有跑道擴大及延長。現自改建工程已告完竣，準備開始使用。查該石崗軍用機場原來跑道由機場起至水流田止，長一哩半，闊四十尺，現展長半哩，共二哩，從水流田伸展至永隆圍止，闊則擴大十尺，路面全部用瀝青鋪建」。從中可知石崗機場於 1949 年建成，跑道由瀝青鋪建，以供英國皇家空軍包括第八十中隊、第二十八中隊駐守。石崗軍用機場被稱為「石崗皇家空軍基地」（RAF Sek Kong），當時駐軍機種包括迪哈維蘭大黃蜂式戰鬥機（de Havilland Hornet）、迪哈維蘭吸血式戰

鬥機（de Havilland Vampire）、韋斯特蘭旋風式直升機（Westland Whirlwind）及韋斯特蘭野鴨式直升機（Westland Widgeon）等等。

1978 年，英國皇家空軍從啓德基地搬往石崗皇家空軍基地。同年 6 月 24 日，遙控模型直升機飛行表演在石崗機場舉行，並示範國際規定之花式及特技飛行，吸引許多模型飛機愛好者入場觀摩，更掀起參觀熱潮。1980 年代，石崗機場被香港政府徵用為臨時越南船民營，在其機場跑道上興建了多棟營房，而停機坪則闢作小型賽車場供公眾使用，被稱為「石崗賽車場」。1992 年，港府關閉越南船民營及賽車場，石崗機場恢復運作，以供軍事、飛行訓練及小型飛機使用。1997 年 7 月 1 日香港回歸中國政府，石崗機場轉由中國人民解放軍駐港部隊駐守，並開放予政府飛行服務隊及香港飛行總會作訓練場地，讓飛行學員學習駕駛小型飛機。

1950 年，時代社以「錦田石崗機場，兩噴射機失事，幸無傷斃人命」作報道，原來兩架飛機是在石崗機場起飛練習時失事，否則不堪設想。

粉嶺機場

粉嶺名字的由來，與區內一處古名為「大嶺山」的地方有關。傳聞大嶺山上有一塊雪白如粉的石壁，鄉民稱它為「粉壁嶺」，而它附近的鄉村便成為「粉壁嶺村」。後來粉壁嶺村也被簡稱為「粉嶺村」，粉嶺也就逐漸成為附近一帶的名稱。粉嶺曾是香港北部重要軍事基地，曾建有粉嶺軍營、芬園軍營、皇后山軍營和新圍軍營，目前新圍軍營及其大嶺練靶場仍

粉嶺機場的所在地前身為粉嶺軍地馬場，隔鄰為新圍軍營，建於 1949 年。圖為 1935 年新圍軍營舊照，上方可見軍地馬場，該馬場於香港淪陷時期結束，被併入新圍軍營。

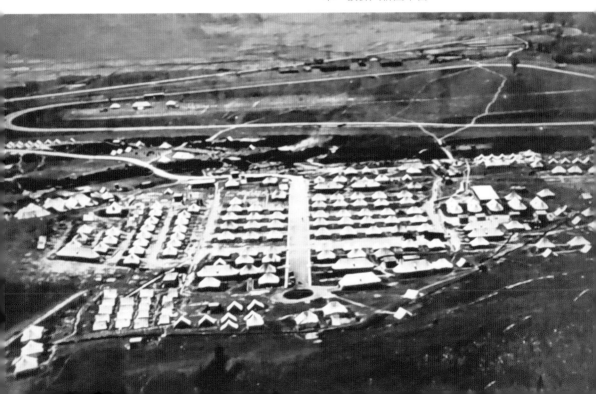

《華僑日報》於 1949 年 9 月 10 日港聞版上，報道有關粉嶺機場的新聞，內容提及該機場的興建於月前已完竣。

然為解放軍駐港部隊使用。粉嶺以往曾設有以上軍營外，過去還建過機場。

根據 1949 年 9 月 10 日《華僑日報》的港聞版，刊有一則以「發展粉嶺機場作用，興築粉嶺與落馬洲公路，平安園農場已被港府徵用」為標題的新聞，部分內容寫有「本港政府鑑於現有機場不敷應用，故於月前在新界粉嶺之跑馬地，建一小型機場，現已完竣，該機場只可容小型飛機升降，因機場面積不甚廣大，該機場對開之平安園農場，已被政府當局徵用，以築軍營。該處地方廣闊可容營幕甚多。該處機場與軍營接通，極為適合軍事地點。」

上述提及建一小型機場在新界粉嶺之「跑馬地」，據資料所得，粉嶺跑馬地又稱「軍地馬場」，約於 1926 年初落成，位於粉嶺龍躍頭新圍附近的一塊平原，鄰近新圍軍營。1941 年聖誕節當天香港淪陷，軍地馬場停用，賽馬比賽全在快活谷馬場舉行。軍地馬場不久更被併入鄰近的新圍軍營，於 1949 年建成粉嶺軍用機場，其跑道的長度只有約三百三十多米，位置在今天香港高爾夫球會的九號賽道。隨着後來中英外交關係緩和，香港空防重要性減弱，粉嶺機場啟用了不足一年便停用。

沙田機場

1951 年建成的沙田機場，原址位於新界沙田區白鶴汀村，其跑道位置約為現在的香港文化博物館至帝都酒店附近，現已關閉。根據 1950 年 3 月 22 日《工商日報》，刊有一則港聞以「當局擬在沙田建小機場，圖則繪就日間可興工」為標題，內容提及「當局決定在新界青山區西部深灣，興建一深灣機場，以代替現目原有之啓德機場，該項工程，且已開始；此外當局又於去年計劃在新界沙田站對開沙田紗廠（即聯泰紗廠）背後空地，興建一小型機場。查該空地雖不甚廣，但用以開闢小型機場尚屬適宜，該地一片平原，無高山阻繞，對於飛機升降，極為便利。據靈通方面消息稱，該小型機場圖則經已繪就，同時當局曾派遣測量專家前赴該處測量，一俟籌備計劃完成後，即可興工建築。」

其實深灣機場最後建造不成，因其位置及航道太接近內地，最後遭港府否決，反而沙田機場於 1951 年建成，其 05/23 跑道長約六百米，最初供英國陸軍航空隊第二十獨立航空偵察隊進駐使用。1962 年 9 月 1 日，颱風溫黛正面吹襲香港，將海水推入吐露港，大量海水湧入沙田、馬料水一帶，導致機場遭受嚴重破壞，附近村落更有多人被浸死，令機場被逼棄守，最後廢棄。

《工商日報》於 1951 年 3 月 9 日港聞版上，報道「沙田機場開始使用」的新聞。

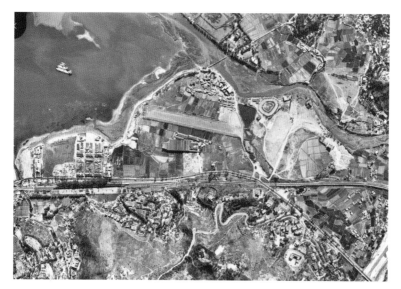

1963 年拍攝的沙田鳥瞰圖，可見近圖中央位置的沙田機場跑道，左上為連接吐露港的沙田海。

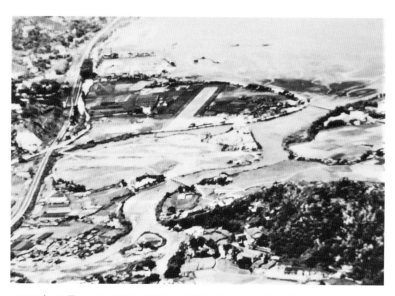

1962 年 9 月 1 日，颱風溫黛正面吹襲香港，大量海水湧入沙田、馬料水一帶，導致沙田機場遭受嚴重破壞。1970 年代初，港府為了發展沙田新市鎮，沙田機場最終拆毀。圖近中間位置可見沙田機場 05/23 跑道。

沙田機場於 1951 年建成，位於新界沙田區白鶴汀村，其跑道位置約為現在的香港文化博物館至帝都酒店。圖為一架直飛機正準備降落沙田機場的 1950 年代初彩照，圖右最高山峰為馬鞍山，圖左可見九廣鐵路火車路軌。

Chapter 5

從赤鱲角起飛

赤鱲角的前世今生

今天香港國際機場的土地主要由赤鱲角島、欖洲以及填海造地而來，總面積超過 1,900 公頃，其中包括機場現時兩跑道系統所佔用的 1,255 公頃土地，加上新填海的地域約 650 公頃，用以興建第三跑道、新二號客運廊、旅客捷運及行李處理系統等等，預期第三跑道（即新北跑道）於 2022 年第三季首先開放，直至 2024 年整個三跑系統才告完成。

赤鱲角（Chek Lap Kok）位於大嶼山北岸的一個多山小島，未被填海前面積只有約 280 公頃，周邊有天

赤鱲角位於大嶼山北岸的一個小島，傳聞因地形像赤鱲魚而命名赤鱲角。另一傳說指因其島的輪廓像人體赤露上身，俗稱「打赤肋」，因而得名赤鱲角。

然海灣，包括樹糧灣、亞媽灣、長沙瀾、灰窰灣、虎地灣、蝦螺灣、深灣村、過路灣（仍存在）等等。該島靠北的深灣村為主村，從事墾殖，戰後初期人口只有約五十人。全島東西狹而南北長，中部地勢較高，北部最為平坦，曾有「小長洲」之稱。該島盛產花崗石，曾發展為石礦場，曾有一座建於道光年間的天后廟，全以花崗石建成，頗具特色，其廟門門楣上刻有兩名捐助興建的石商，後來此廟在1990年間拆卸，全部材料運往東涌黃龍洞擇地重建。

它早期的名字不是今天人人皆稱的赤鱲角，而是另有別名。在明朝萬曆年間郭棐所著的一本記載廣東地方事跡、人物和典章制度專志的《粵大記》裏，在卷三十二附有〈廣東沿海圖〉的香港部分，該小島稱為「赤臘州」。至於清嘉慶二十四年（1819年）重修的《新安縣志》，在卷十三〈防省志‧寇盜〉中，則稱為「赤瀝角」。清道光十年（1830年）廣州府順德人袁永綸所出版的著作《靖海氛記》，記載着180年初一場在大嶼山附近海面發生的海戰，清朝海軍大敗由張保仔所領導的海盜，最後張保仔亦歸降清朝，當時海戰的地方記錄為「赤瀝角」。赤鱲角的命名傳聞來自

1830年，順德袁永綸所著的《靖海氛記》，記載着清朝海軍與海盜張保仔在大嶼山附近之赤瀝角海戰。

「赤鱲魚」（Chek Lap），但是否因地形像赤鱲魚或附近海域發現大量赤鱲魚因而得名，則有待考證。除此亦有其他解釋，由於此島的輪廓酷似人形，當島上植物稀疏時，黃土顯現，像人體赤露上身，廣州方言俗稱「打赤肋」。由於「赤肋」與「赤鱲」粵音相近，估計小島因而得名「赤鱲角」。

1989 年 10 月 11 日，時任香港總督衞奕信爵士在立法局宣讀的《施政報告》中，制定了《港口及機場發展策略》，宣佈興建新機場及相關配套設施，即後來的香港機場十項核心計劃（即「玫瑰園計劃」），以發展香港的航空事業，並以基建來刺激經濟。香港新機場的選址在離島赤鱲角，在夷平全島後，建築工程隨即進行。據香港考古學會於 1994 年出版的《赤鱲角考古》（*Archaeological Discovery at Chek Lap Kok*），為了在赤鱲角夷平前能夠搶先發掘有關文物，香港考古學會獲英皇御准香港賽馬會、衞奕信勳爵文物信託、古物古蹟辦事處、臨時機場管理局和佳拿茂盛工程集團在各方面的支持及幫助，在該島進行為期十個月的調查及搶救發掘，並在隨後的六個月內分析所出土的文物、研究該島的歷史和以前的考古發現，以及編寫研究報告。

其實，第一位考古學者於 1931 年便踏足赤鱲角島，他是一名外籍公務員，名叫和路達·史艾菲先生（Walter Schofield），他在島上首先發現一具新石器時代的磨製石錛。之後在 1950 年，香港大學考古隊（即香港考古學會的前身）亦發現有新石器時代的石器和陶器。直至在 1979 至 1980 年內的考古發掘，在深灣村發現唐宋時代遺址，出土大量不同種類的陶瓷和數量頗多的錢幣，另外在虎地灣也發現第二個唐代遺址，而過路灣的新石器時代遺址出土文物亦極多。當考古搶救行動在 1990 年開展時，首要任務是在該島進行全面性的發掘工作及調查，如找尋新遺址、記錄舊墳墓和舊建築物，及在棄置耕地上找出原耕種模式。

據香港考古學會在該處的遺址發掘報告，早在六千年前的新石器時代中期開始，至青銅器時代、漢代、唐代、宋代、元代、清代、民國至現代，赤鱲角島上一直有先民活動。深灣村遺址出土的彩陶碎片，年代可追溯至公元前四千年，即新石器時代中期。虎地灣和過路灣文化遺存有陶器及石器等各式生活工具，以及環、玦等裝飾物，遠溯至公元前三千年，估計是先民的漁獵生活所需工具。

香港考古學會在赤鱲角島進行為期十個月的搶救發掘及調查,並在隨後的六個月內分析所出土的文物及編寫研究報告,於 1994 年正式出版《赤鱲角考古》。

蝦螺灣發現了十三座元代的鑄爐遺蹟,說明當時島上已有冶鐵工業。

　　另外,赤鱲角島上還發現青銅器時代的遺存,主要在過路灣沙灘後的緩坡上出土,共發現九座青銅器時代墓葬,隨葬器物分陶器、石器和青銅器三大類,共四十九件。其中最受人注意的是三對完整的、用沙岩製成的銅斧鑄範,說明早在三千年前,已有先民在赤鱲角島上鑄造青銅器。過路灣還發現了一小塊布片附在銅茅頭的一邊,布片後經政府化驗師證實是大麻纖維,是目前香港發現和保存的唯一一塊古代纖維織物殘片。另外,在深灣村發現了二十多座唐代灰窰遺蹟,出土了不少唐、宋時代的完整瓷器,其中唐代長沙窰外銷瓷的發現,可能跟當時的海上貿易有關。蝦螺灣遺址亦發現了十三座元代的鑄爐遺蹟,是香港首次發現的元代古蹟,說明當時島上可能已有冶鐵工業。為了保護

文物，這遺蹟列為文物保護區，香港國際機場更於 2006 年在鑄爐遺址設立古窯公園，設置了古窯仿製品及簡介展板，以加深參觀人士對這項珍貴遺跡發現的認識。

新機場於 1998 年建成，赤鱲角大部分土地被夷平，並與西南方的欖洲於填海時連接起來，只剩下東南面過路灣旁的小山丘和白沙咀保留原來面貌，而該高 77 米的小山更成為全島的最高點，後被冠上「觀景山」之名。現時赤鱲角島的總面積超過 2,000 公頃，包括機場三跑道系統、機場城市，和港珠澳大橋香港口岸人工島等等，現時赤鱲角島的面積僅次於大嶼山和香港島，成為香港第三大島。

1998 年香港國際機場的土地主要由赤鱲角島、欖洲以及新填地組成，總面積超過 1,200 公頃。

1990 年 11 月，赤鱲角島（上圖中央位置）填海工程剛開始，最後與欖洲（圖左下小島）連接一起成為香港國際機場。

香港國際機場 與配套

第二次世界大戰後，環球空中運輸迅速發展，於日佔時期興建兩條跑道的香港啓德機場，由於該兩條跑道皆長度不足，未能應付最新式之噴射引擎飛機的起降需要，另選新址興建較長跑道的機場或延長現有跑道是其中一個解決方法。1946 年中，港府考慮在港島赤柱或新界屏山興建新機場，以取代設施不足的啓德機場。經過專家的研究，若要在赤柱興建，首先要先進行繁複的移山填海及築橋開路等大型工程，然而當時港府資金資源有限，實未能推行。至於屏山，由於位置靠近內地，彼此航道亦太接近，也不是一個好的選擇，兩個選址遭受否決。

1949 年，英政府另建議在后海灣興建新機場，但由於配套不足，

香港國際機場由赤鱲角島、欖洲及從填海所得的土地組成，總面積為 1,255 公頃，相等於界限街以南的整個九龍半島，約啓德機場面積的四倍。圖為 1995 年建築中的香港國際機場。

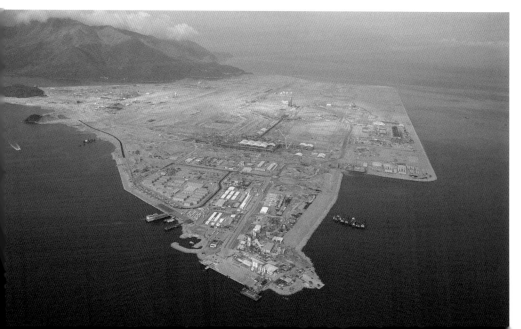

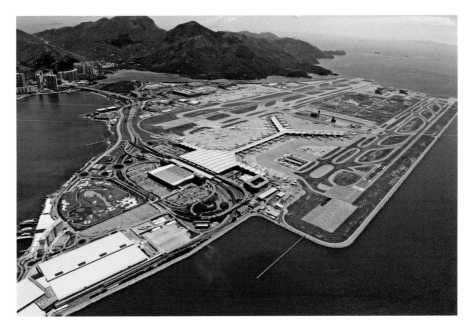

圖為 2010 年位處赤鱲角的香港國際機場，設有南北跑道，航機可於五小時內飛往全球半數人口居住的城市。

最終計劃亦告吹。港府決定擱置興建新機場計劃，改為將現有啓德機場跑道加長，將指向西北方向的 13 跑道延伸至 608 呎，但需要橫越交通繁忙的清水灣道（即今天彩虹道），直至 1958 年新填海跑道興建完成為止。到了 1970 年代初，香港政府除關注啓德機場的航空交通安全和飛機引擎發出的噪音問題外，對機場的客貨運量做了多次統計及評估，並對機場的發展及增建不定時作出檢討及進行研究，興建新機場的需要亦再度重提。1973 年，民航處曾委聘顧問公司就香港空中運輸系統進行一系列研究，擬定三十個可建新機場的選址，後再選出以下六處較為可行的地點再作研究，包括：屯門稔灣、元朗新田、赤鱲角、西貢、長洲、南丫島。

玫瑰園計劃

　　經過專家及顧問的深入研究及綜合地形、風向、環境、溫度及飛行航道

等因素分析，以及比較各處運輸網絡的建設、環境的影響、噪音的污染及興建經費等等，七處可行地點中以赤鱲角最為理想。在研究顧問的初步設計中，赤鱲角與大嶼山之間的水道填平，並確立在赤鱲角興建兩條各長 3,800 百米的跑道的可行性。然而，當時正適逢 1980 年代初全球經濟不景，中、英雙方就香港前途洽談未果，不明朗氣氛彌漫香江。當時啓德機場的容量日漸飽和，客運量急遽攀升，由 800 萬人次增至 2,000 萬人次，而貨運量則為原來數字的三倍。同時航道接近民居而無法二十四小時運作，飛航安全的要求加強及面對擴建困難的問題，搬遷的需要已經刻不容緩，香港政府於 1987 年重新研究新機場計劃。1989 年，六四事件發生，香港出現信心危機。港府為設法穩定人心，於同年 10 月 11 日時任香港總督衛奕信爵士在立法局宣讀的《施政報告》中，制訂了《港口及機場發展策略》，宣佈興建新機場及相關配套設施，即後來的「香港機場核心計劃」（Hong Kong Airport Core Programme），又名「玫瑰園計劃」。1990 年，香港政府於施政報告中，正式宣佈於赤鱲角興建新機場。

　　香港機場核心計劃是當時香港規模龐大的建設發展，共有十項主要基建工程，並以興建赤鱲角新機場為該計劃之重點，十項基建名單如下：

1. 赤鱲角機場
2. 機場鐵路
3. 青衣至大嶼山幹線
4. 北大嶼山快速公路
5. 西九龍填海計劃
6. 西區海底隧道
7. 三號幹線
8. 西九龍快速公路
9. 中區填海計劃第一期
10. 北大嶼山新市鎮第一期

1996 年，新機場工程統籌處送給公眾的書簽夾。

1996 年，由新機場工程統籌處印製的「香港機場核心計劃」宣傳貼紙，當時以「於赤鱲角之新機場」來稱呼新機場，直至香港政府於 1998 年 1 月 13 日向傳媒宣佈啓用日期時表示，新機場將命名為「香港國際機場」。

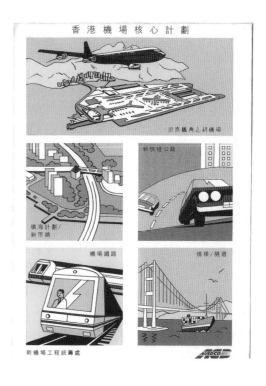

香港機場核心計劃共有十項主要基建工程，被稱為「玫瑰園計劃」。

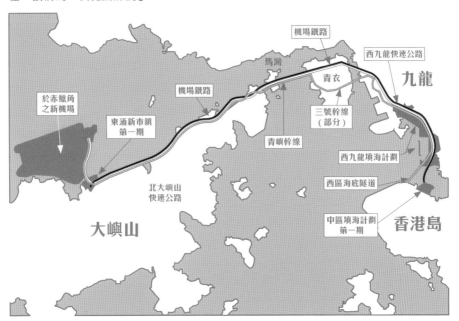

新開始

新機場

　　新機場位於大嶼山以北的人工島上，包括原赤鱲角島、欖洲以及從填海所得的土地，總面積為 1,255 公頃，相等於界限街以南的整個九龍半島，約啓德機場面積的四倍。當時填海工程匯聚了來自世界各地的大型挖泥船，規模龐大。工人每天動用約 80 公噸炸藥，將海拔 120 米高的赤鱲角島，夷平至只有約六米高，且於開拓工地期間，從赤鱲角及欖洲所採挖的花崗岩超過 8,500 萬立方米。其中在新機場工地掘出的一塊呈奶白色的石英與其他石塊不同，它於 1994

1998 年 7 月 2 日，香港回歸中華人民共和國一周年翌日，國家主席江澤民主持香港新機場開幕典禮。

年獲太空人焦立中博士（Dr. Leroy Chiao）帶上太空穿梭機哥倫比亞號，展開太空之旅。焦博士是美國太空總署的美籍華裔太空人，他於 1994 年 7 月 8 日與同行的團隊成員執行 STS 65 太空任務，於美國佛羅裡達州肯尼迪太空中心升空，並在無重狀態下進行研究。焦博士除帶了一面中國國旗外，還帶了這塊來自赤鱲角及刻有洋紫荊花的石英登上穿梭機，經歷十五天的太空旅程，環繞地球 236 周。同年 10 月 11 日，焦博士將這塊象徵香港的石英，歸還給當時的臨時機場管理局保存及留念。

1997 年 2 月 20 日，政府飛行服務隊的雙引擎飛機「超級空中霸王」在新機場南跑道成功降落，成為首架着陸赤鱲角新機場的飛機。同年 11 月 15 日，一架仿照香港歷史上首架升空飛機製成的費文雙翼飛機，在赤鱲角新機場進行了一次具紀念意義的飛行表演後，長期懸掛在離境大堂高位上，以供乘客參觀。1998 年 1 月 13 日，香港特區政府公佈新機場於同年 7 月 2 日舉行開幕典禮，7 月 6 日開始商業運作。到了 1998 年 7 月 1 日，國家主席江澤民抵港出席特區成立一周年慶祝活動，翌日主持新機場開幕典禮。出席儀式的嘉賓超過 3,000 人，包括副總理錢其琛、香港特區行政長官董建華，以及數千名海外及本地人士。時任機場管理局主席黃保欣致歡迎辭表示：「籌備八年多的新機場，設計獨特，是本港、內地，以及超過二十五個國家優秀人才的心血結晶。不論是負責規劃的、設計的或是施工的，都全力以赴，使新機場這項浩瀚工程得以完成。」時任行政長官董建華及副總理兼外長錢其琛分別致辭，董建華向來賓説：「為了香港長遠發展，打下更加鞏固基礎。」錢其琛致辭時指出：「新機場的啓用，將有利地促進香港與內地，和世界各國各個地區的交流。」江澤民主席主持揭幕後，乘搭專機離開香港，成為新機場離港的首班航機。

四天後的 7 月 6 日香港國際機場正式啓用，取代啟德機場。由紐約開出的國泰航空 CX 889 號班機，於早上 6 時 27 分降落新機場，成為第一班降落的客機，亦同時創下三項香港飛行紀錄如下：

1. 首班降落香港國際機場的商業航班；
2. 首班來往紐約與香港的直航航班；
3. 當時為航程最長的直航客機，一次過共飛行 15 小時 35 分鐘。

機場啓用初期，每年客運量將可達 3,500 萬人次。當機場全面發展後，最終的年客運量將可達 8,700 萬人次，年貨運量則達 900 萬公噸。香港機場一號客運大樓由英國著名建築師霍士達（Norman Foster）設計，總面積達 55 萬平方米，約等於 90 個標準足球場，約九個啓德客運大樓的面積，是當時全球最大的機場客運大樓。一號客運大樓的設計靈感來自飛行概念，呈「Y」字形，利用連綿不絕的玻璃幕牆和鋼材支架建成廣闊的空間，配以獨特波浪型樓頂而成。新機場於啓用後面對種種問題及挑戰，包括初時因電腦系統事故發生混亂和隨後的亞洲金融風暴、2003 年重症急性呼吸綜合症（SARS）及 2008 年金融海嘯等等事件影響，機場憑着不斷改善設施及服務品質，以客為本的精神，機場的服務及航空業務便快便返回正軌。隨着北跑道、西北客運廊、二號客運大樓、海天碼頭、北衛星客運廊等投入服務後，香港國際機場連年獲獎無數，其中包括全球最佳機場、亞洲最佳機場、亞太區最佳機場、最傑出貨運機場、全球最佳餐飲機場、亞洲機場效率昭著獎及二十世紀十大建築成就獎等等。

2019 年，香港國際機場往來全球超過 200 個城市包括約 40 個內地航點，超過 120 家航空公司在機場營運，機場航空交通量達 419,795 架次，客運量超過 7,150 萬人次，總航空貨運量達 480 萬公噸。香港國際機場自 1998 年開幕後獲得逾八十個「全球最佳機場」獎項，其中英國獨立航空調查機構 Skytrax 於十二年內八度評定香港國際機場為全球最佳機場，給予香港國際機場為最高級別的「五星級機場」。2019 年香港國際機場更拿下全球首個 IATA CEIV Fresh 認可合作夥伴機場，代表擁有嚴格的溫控貨運流程中提供專業的設施及服務，在運送及處理鮮活貨物方面達到國際認可標準的卓越能力。2020 年，香港國際機場的領先航空樞紐地位繼續備受業界肯定，分別獲得《Asia Cargo News》的「全球最佳機場」獎項，以及 World Travel Awards 的「2020 亞洲最佳機場」殊榮。

1997 年 2 月 20 日，政府飛行服務隊的雙引擎飛機「超級空中霸王」成為首架着陸赤鱲角新機場的飛機。

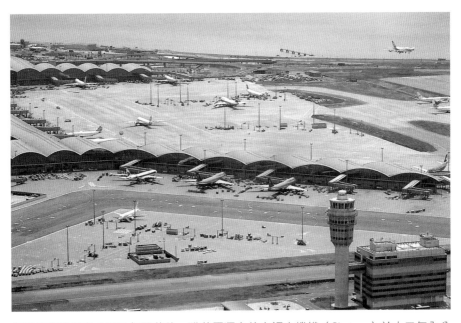

香港國際機場自 1998 年開幕後，獲英國獨立航空調查機構（Skytrax）於十二年內八度評定為「全球最佳機場」。圖為香港國際機場停機坪及一號客運大樓，右下為航空交通控制塔。

一號客運大樓由英國著名建築師霍士達（Norman Foster）設計，總面積達55萬平方米，是當時全球最大的機場客運大樓。一號客運大樓的設計靈感來自飛行概念，利用連綿不絕的玻璃幕牆和鋼材支架，配以獨特波浪型樓頂而成。

1998年7月2日是香港國際機場開幕典禮的日子，機場管理局特別印製開幕小冊子，封面以水彩畫勾劃出新機場、青馬大橋、機鐵、巴士、的士、熱氣球及舞動中的金龍。

為慶祝香港國際機場於 1999 年 7 月 6 日啓用一周年，機場管理局授予紀念狀給當天使用機場之旅客，以誌其盛。圖為印有機管局主席馮國經博士簽發的紀念狀。

紀念狀

certificate

為慶祝香港國際機場啟用壹周年
特頒授此紀念狀
予當天使用機場之旅客，以誌其盛。
一九九九年七月六日

In commemoration of our first anniversary,
we are proud to present this special certificate
to you as one of our travellers at the
Hong Kong International Airport on
6 July 1999

馮國經博士
機場管理局主席
Dr. Victor Fung Kwok-king
Chairman, Airport Authority

2013 年 7 月 6 日，一群快閃舞蹈員與機場員工在香港國際機場接機大堂中熱情表演舞蹈，共同慶祝香港國際機場十五周年。

香港國際機場於 1998 年 7 月 2 日舉行開幕典禮,來賓皆獲得精美的水晶擺設作紀念品。

1998 年 7 月 6 日新機場啓用首天,抵步旅客可獲印有機場管理局主席黃保欣簽發之旅客證書。

1998 年 7 月 6 至 12 日即香港新機場啓用首周,離港旅客獲國泰主席薩秉達簽發之證書。

1994 年赤鱲角香港新機場填海工程竣工，香港臨時機場管理局向負責填海公司送贈一幅印有「航向未來」書法，以茲誌慶。

香港國際機場設有南北跑道，南跑道與機場開幕日同時啓用，首班抵達航班為紐約甘迺迪國際機場起飛的國泰航空 CX889，而第二條的北跑道（現改稱「中跑道」）則於 1999 年 5 月 26 日投入服務，首班抵達航班為港龍航空由上海起飛的 KA807。圖為香港郵政為紀念香港國際機場第二條跑道啓用而發行的正式紀念封。

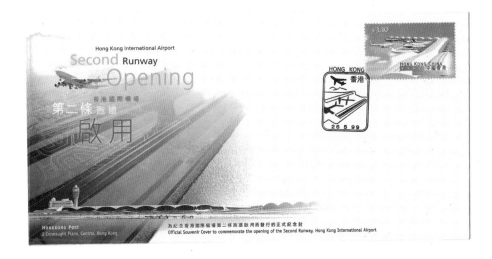

香港國際機場簡介（截至 2021 年 12 月）：

IATA 代碼	HKG
ICAO 代碼	VHHH
位置	香港離島區赤鱲角島
機場可用總面積	1,255 公頃
啓用日期	1998 年 7 月 6 日
客運量	7,150 萬人次（2019 年）
貨運量	480 萬公噸（2019 年）
航空交通量	419,795 架次（2019 年）
跑道容量	繁忙時間每小時 68 架次
跑道	數目：兩條（南跑道 07R/25L）及中跑道（07C/25C） 長度：3,800 米 寬度：60 米
停機位	客運停機位：119 個 貨運停機位：55 個 長期及維修停機位：26 個 短期停機位：12 個
客運大樓：	一號客運大樓 二號客運大樓（擴建中）
客運廊：	北衛星客運廊 中場客運廊
客運碼頭：	海天客運碼頭
旅客登記櫃檯：	369 個
航空公司：	約 120 家
主要獎項	• 全球最佳機場 Smart Travel Asia（2006，2007，2011，2014 & 2017）

	· 二十世紀十大建築成就獎 —— 美國 1999 建築博覽會（1999）
	· 全球最佳機場 —— 英國獨立航空調查機構（Skytrax）（2001－2005, 2007－2008 & 2011）
	· 全球最佳餐飲機場 —— 英國獨立航空調查機構（Skytrax）（2019）
	· 年度最佳機場 —— Air Transport World（2016，2018）
主要獎項	· 年度最佳機場 —— Asia Cargo News（2016－2019）
	· 年度亞太地區最佳機場 —— 業界之選－Payload Asia（2014－2017）
	· 北亞及東亞最佳機場 —— 亞洲未來旅遊體驗大獎（2017）
	· 旅遊名人堂 —— 旅遊業出版機構 TTG（2013－2019）
	· 中國最佳機場 —— Business Traveller China（2006－2008, 2010－2019）
	· 年度最佳機場 —— International Airport Review（2018）
	· 亞洲機場效率昭著獎 —— 航空運輸學會（2007－2011，2016－2019）
	· 2019 年貨機樞紐 —— Air Cargo News（2019）
	· 全球最佳機場 —— Asia Cargo News（2020）
	· 2020 亞洲最佳機場 —— World Travel Awards（2020）
	· 全球最繁忙貨運機場 —— 國際機場協會（ACI）（2021）
主席	黃保欣（1995 年－1999 年擔任）
	馮國經（1999 年－2008 年擔任）
	張建東（2008 年－2014 年擔任）
	羅康瑞（2014 年－2015 年擔任）
	蘇澤光（2015 年－現任）
行政總裁	董誠亨（1995 年－1998 年擔任）
	林中麟（1998 年－2000 年擔任）
	彭定中（2001 年－2007 年擔任）
	許漢忠（2007 年－2014 年擔任）
	吳自淇（2014 年 7 月－2014 年 9 月署理）
	林天福（2014 年－現任）

2000 年 1 月 20 日，香港國際機場西北客運廊舉行開幕典禮，由時任香港特別行政區行政長官曾蔭權及香港機場管理局主席馮國經博士主持。

2013 年 7 月 6 日是香港國際機場十五周年，香港機場管理局於前一天晚上舉行慶祝晚宴，並邀時任香港特別行政區行政長官梁振英先生擔任主禮嘉賓。圖為香港國際機場十五周年慶祝晚宴邀請函，印有慶祝標誌及「齊展翅　創新天」字眼，由時任機管局主席張建東博士邀約。

香港製造的「香港起飛」

1891 年，美國雜技員鮑德溫於快活谷馬場上，首次在香港以熱氣球成功升空。1911 年，比利時飛行家溫德邦在沙田一淺灘上，駕駛費文型雙翼飛機首次在港成功起飛，揭開香港動力飛行歷史的序幕。1915 年，美籍華人飛行家譚根以自製水上飛機於沙田上空順利飛行。1924 年，美國飛行家亨利亞拔於啓德濱對出空地首次試飛。1927 年，皇家空軍啓德基地於啓德空地正式成立。1936 年，啓德轉為軍民兩用機場，首架民航客機「多拉多」降落啓德機場

耗時八年裝嵌及測試的單引擎飛機「香港起飛」(Inspiration)（註冊號碼 B-KOO），於 2015 年 11 月 15 日由飛機師鄭楚衡和工程師達仁成功起飛。翌年 8 月 28 日，「香港起飛」從赤鱲角機場出發到訪二十個國家，共四十五個機場，結束歷時七十八天之旅，為香港航空歷史寫下新的一頁。

跑道，揭開香港民航事業歷史第一頁。這個充滿傳奇的啓德機場服務香港七十多年，與港人憂歡與共，直至 1998 年在全球注目下榮休，由赤鱲角新機場接替，延續香港的民航服務，創造另一個航空傳奇。

由飛機師鄭楚衡、工程師達仁、地勤人員、其他專業人員及學生等組成的團隊，耗時八年裝嵌及測試的單引擎飛機「香港起飛」（Inspiration），於 2015 年 11 月 15 日成功起飛，為香港航空歷史寫下新的一頁。翌年 8 月 28 日，這架香港註冊號碼為 B-KOO 飛機展開了三個月的環球旅程，從香港出發一直向東飛行，到訪二十個國家共四十五個機場，包括菲律賓、澳洲、太平洋群島、美國、約旦等地，全長逾五萬公里，於 2016 年 11 月 13 日提前完成旅程，結束歷時 78 天之旅，成功締造歷史創舉。

2022 年 1 月 27 日，「香港起飛」降落「香港國際航空學院」（Hong Kong International Aviation Academy ）作長期展覽，將不怕困難的「獅子山精神」透過展覽傳承下去，激勵港人特別是年青新一代實踐自己的夢想。香港航空業面對前所未有的新冠病毒的挑戰及影響，祝願疫症快快遠離人間，飛機回復往時一飛衝天，香港再次起飛！

2022 年 1 月 27 日，「香港起飛」進駐「香港國際航空學院」（Hong Kong International Aviation Academy ）作長期展覽，以啓發對航空事業有興趣的學生、青年及朋友，敢於追求理想並且堅持到底，實現自己的目標，為香港航空業作出努力。

機場規劃未來

《香港國際機場 2030 規劃大綱》的研究早於 2008 年 7 月展開，並收集機場同業的專業意見，以研究機場發展的不同策略範疇，而該 2030 年規劃大綱的口號為「機場與您，共建未來」。圖為《香港國際機場 2030 規劃大綱》的封面圖案。

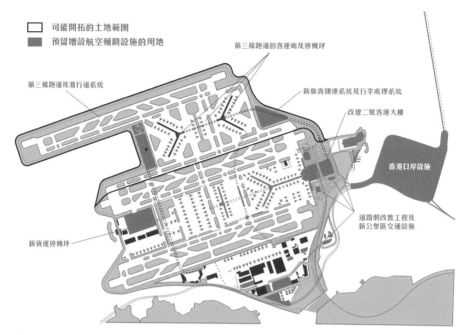

可能開拓的土地範圍
預留增設航空輔助設施的用地

第三條跑道及滑行道系統

第三條跑道的客運廊及停機坪

新旅客捷運系統及行李處理系統

改建二號客運大樓

香港口岸設施

新貨運停機坪

道路網改善工程及
新公眾區交通設施

《香港國際機場 2030 規劃大綱》提出了兩個不同的機場發展方案，以徵詢公眾的意見。最後，73% 回應者支持擴建機場成為三跑道系統的建議。圖為於 2030 年的機場三跑道系統最初布局規劃。

　　香港國際機場自 1998 年 7 月 6 日啓用以來，一直為未來作出規劃，實現從「城市機場」發展成「機場城市」，以應付機場的長遠需要。根據機場管理局、民航處及香港特別行政區政府提供的公開資料，獲悉香港國際機場定期制定二十年的規劃大綱，並每五年檢討及更新一次，以檢視市場的變化，確保適時規劃機場設施的提升工程，以配合航空業的需要。機場管理局於過去的 2001年、2005 年及 2011 年分別制定《2020 年發展藍圖》、《香港國際機場 2025 年規劃大綱》及《香港國際機場 2030 規劃大綱》，規劃香港國際機場於每個階段的未來二十年的發展。《香港國際機場 2030 規劃大綱》的研究早於 2008 年 7月便展開，以探討機場發展的需要，並委任了九家獨立顧問公司，研究機場發展的不同策略範疇，進行深入的研究分析，並且收集機場同業的專業意見，最終提出了以下兩個不同的機場發展方案以徵詢公眾的意見。

方案 1：維持現有雙跑道系統

- 維持現有的雙跑道系統，但須提升客運大樓及停機坪設施，以提高機場的容量。

- 可以提高機場容量，每年可處理飛機起降量達 12 萬架次，客運量達 7,400 萬人次，貨運量達 600 萬公噸。

- 預計總成本約為 234 億港元（按 2010 年價格計算），按付款當日價格計算則約為 425 億港元；到 2030 年可將機場相關的直接職位增至 101,000 個（於 2008 年共 62,000 個）；假設基建使用年期為 50 年，即直至 2061 年，這個方案可帶來經濟淨現值共 4,320 億港元（按 2009 年價格計算）。

- 方案僅能滿足中期的預測航空交通需求，機場的跑道容量於 2020 年前後達至飽和。

香港國際機場採用更環保的免挖方式填海，以深層水泥拌合法建造機場島以北的地基。圖為正在填海中的三跑地盤，攝於 2019 年。

方案 2：擴建成為三跑道系統

- 方案包括興建第三條跑道，以及相關的客運大樓、飛行區及停機坪設施。這項發展須要在現有機場島以北，填海拓地約 650 公頃。

- 第三條跑道及相關設施啟用後，香港國際機場每年可處理的飛機起降量最多可達 62 萬架次，並可滿足到 2030 年的預測航空交通需求。屆時每年的客運需求量約為 9,700 萬人次，貨運需求量約為 890 萬公噸。

- 預計總成本約為 845 億港元（按 2010 年價格計算），按付款當日價格計算則約為 1,415 億[1] 港元；到 2030 年可將機場相關的直接職位增至 141,000 個；假設基建使用年期為 50 年，即直至 2061 年，這個方案可帶來經濟淨現值共 9,120 億港元（按 2009 年價格計算）。

- 令香港國際機場能夠滿足直至 2030 年甚或以後的預測航空交通需求，機場其間亦可保持廣闊的航空網絡，並維持與全球的緊密航空聯繫。

　　《香港國際機場 2030 規劃大綱》中提及機場容量以飛機起降量為基礎，從中探討香港國際機場在現有雙跑道系統下的實際最高容量。若沒有第三條跑道，香港國際機場每年可處理的飛機起降量最多為 42 萬架次，跑道容量將於 2020 年前後達到飽和。然而，在機場容量充裕下，預測客貨運需求到 2030 年將分別為 9,700 萬旅客人次及 890 萬公噸貨物。若要應付直至 2030 年或之後的需求量，香港國際機場便須要興建第三條跑道。

2017 年 9 月，從香港國際機場航空交通指揮塔遠眺北跑道（現改稱「中跑道」）及相關滑行道，遠處海面上可見三跑道填海工程正在進行中。

1　這項估算是經機管局進一步制定三跑道系統方案的設計及完成環境影響評估後，根據政府於 2014 年 3 月發佈的價格調整因數而釐定。

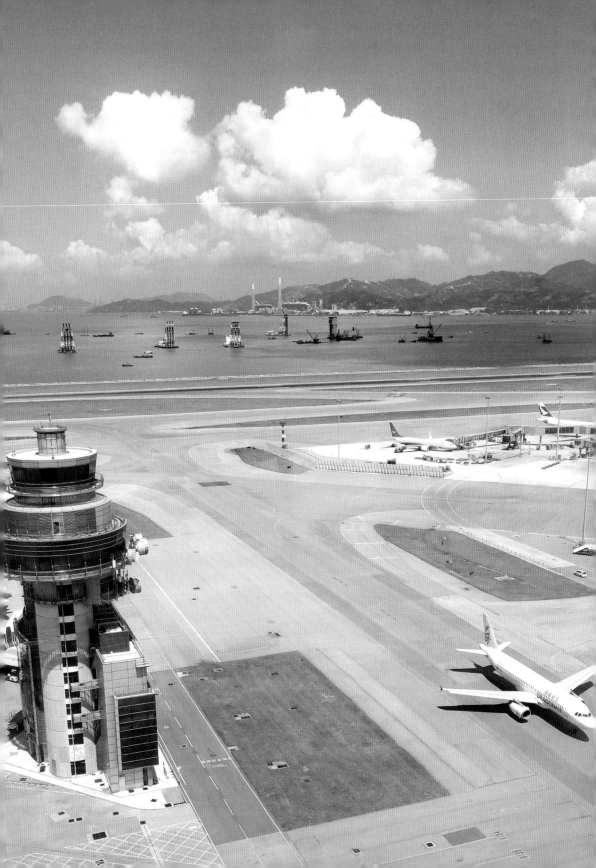

規劃大綱中提及英國國家航空交通服務有限公司在第三條跑道排列方式中，研究了共十五個方案，當中考慮了運作安全、與障礙物距離、環境事宜、珠三角空域事宜、航空交通管制程序、跑道可用性及容量等因素。該公司的研究結論指出，第三條跑道的最佳排列方式，是位於現時兩條跑道以北，與現有跑道平行排列，若三跑道系統按下列安排運作，跑道的實際最高容量可達每小時一百零二起降架次：

- 第三條跑道（即新北跑道）只供降落；
- 第二條跑道（即現有中跑道）只供起飛；
- 第一條跑道（即現有南跑道）可供降落和起飛。

按照所述的因素考慮，並以實際最高跑道容量每小時 102 起降架次計算，每天實際最高容量約為 1,800 架次，每年實際最高容量則約為 62 萬架次。隨着航空科技及航空交通管制技術日益提升，以及珠三角空域管理不斷改善，日後跑道容量可望進一步增加。

諮詢結果

2011 年 9 月，為期三個月公眾諮詢活動完畢，蒐集民眾對有關對《香港國際機場 2030 規劃大綱》方案的意見及諮詢結果顯示，73% 回應者支持擴建機場成為三跑道系統的建議，11% 的意見認為應該維持現在狀況，16% 的意見表示中立；另外 80% 的意見同意或非常同意機場管理局必須盡早決定機場的未來擴建方案。同年 12 月，機場管理局向香港政府提交建議書，以落實工程的財務安排及環境保護評估等事務。2012 年 8 月，機管局接獲環境保護署署長發出的環境影響評估研究概要，當中列明環評研究需要處理的環境事宜範圍。機管局按照研究概要展開環評研究，內容涵蓋 12 個環境範疇，以評估工程項目可能對環境造成的影響。

2014 年 11 月，環境保護署署長批准三跑道系統計劃的環境影響評估報告，並發出環境許可證，標誌着項目邁向了一個重要里程。2015 年 3 月，行政

會議一致通過及肯定擴建香港國際機場成為為三跑道系統，以鞏固香港作為國際航空樞紐地位，可以進一步推動經濟發展，為香港帶來數以千億元的經濟效益，並提供數以十萬個就業機會。三跑道系統目標在 2016 年動工，預計用上八年時間完成計劃後，可應付預計增加的 3,000 萬人次客運量，及日後擴建客運廊設施，以再應付額外 2,000 萬人次的客運量。預計整個三跑道系統建築成本為 1,415 億港元（按付款當日價格計算），其中填海造地佔造價約四成，其他客運廊、停機坪、旅客捷運系統、行李處理系統等設施佔其餘約六成。項目的整體財務安排按照「共同承擔、用者自付」原則，從下列三個途徑集資：保留香港機場管理局營運溢利、向機場離港旅客徵收機場建設費，以及透過向銀行借貸及發行債券從市場集資。於 2016 年 8 月 1 日或之後發出的機票將徵收機場建設費，航空公司於發出機票時，將向香港國際機場的離港（包括離境及過境／轉機）旅客收取機場建設費。

鋪設
第三跑道

三跑道安全訓練中心及通行證辦事處（左），三跑道項目工程辦事處（右）。

三跑道建築工地，背景中間位置可見航空交通指揮塔及後備控制塔。

三跑道建築工地，部分滑行道已鋪設瀝青，左方遠處背景可見青山發電廠。

2016 年 8 月 1 日，香港機場管理局啓動在機場以北填海拓地 650 公頃的工程，其中包括全長 3,800 米及闊 60 米的第三跑道。三跑道系統是重大的基建項目，亦是香港建造業的里程碑。三跑道填海工程是香港首次將「深層水泥拌合法」應用於海事工程。這種嶄新的環保填海技術能夠在無須移除海床淤泥的情況下填海造地，減低工程對附近水質及生態環境的影響，亦較傳統的填海方式更加快完工，提供大片土地供發展用途。隨着第三跑道填海工程完成後，跑道表層以超過五層共約一米厚的物料可以鋪設，最表層鋪有跑道專用瀝青，以確保跑道具備充足的彈性與防撞力，以應付最大型飛機升降時所造成的衝擊及磨損，且符合國際民用航空組織及民航處制定的標準及要求。2021 年 6 月，第三跑道鋪設完成，香港機場管理局並於同年 9 月 7 日舉行第三跑道鋪設工程竣工典禮，香港特別行政區行政長官林鄭月娥擔任為主禮嘉賓。

　　在新跑道舉行的竣工典禮上，行政長官林鄭月娥在台上致辭：「三跑道系統是我們由『城市機場』蛻變成為『機場城市』願景中的重要項目；根據早年進行的研究預測，到 2030 年，三跑道系統帶來的直接、間接及連帶貢獻價值，將相等於本地生產總值約 5%，可見三跑道系統未來將為香港國際機場，以至香港整體經濟帶來新動力。我相信香港航空業一定會充分利用香港國際機場的獨特地理位置優勢及優越的服務水平，把握本港各項新基建發展帶來的機遇，結合機場核心功能與相關產業，發揮更強大的協同效應。」

　　機管局主席蘇澤光表示：「我衷心感謝行政長官、董事局成員、各政府部門、銀行業界及機場同業，對三跑道系統項目的支持。工程於 2016 年 8 月啓動，包括在機場以北填海拓地 650 公頃，隨着填海及跑道鋪設竣工，我們有信心新跑道將如期於明年投入運作。其他工程包括擴建二號客運大樓、興建新客運廊、旅客捷運系統及行李處理系統等，將於 2024 年按時及於預算內完成。」根據機管局於 2021 年 9 月 7 日發出的新聞稿資料透露，當天出席典禮的嘉賓除有香港特別行政區行政長官林鄭月娥外，亦包括政務司司長李家超、運輸及房屋局局長陳帆、財經事務及庫務局局長許正宇、民航處處長廖志勇、機管局董事會成員、行政會議成員、立法會主席及議員、各大商會、旅遊及酒店業界代表，以及機場同業等，為第三跑道鋪設工程竣工而鼓舞。

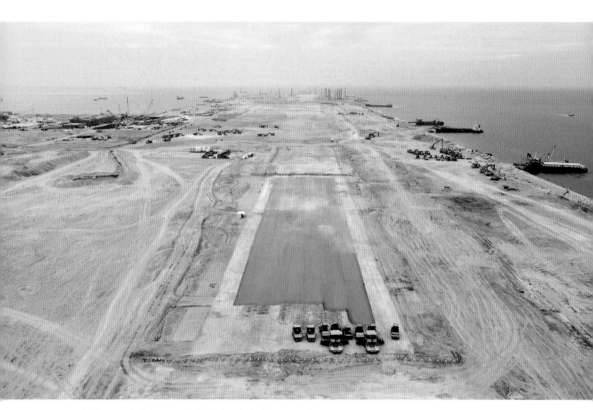

圖為第三跑道填海工程初步完成，拍攝於 2020 年 11 月。

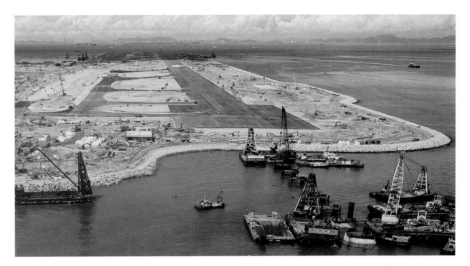

機管局於 2016 年 8 月 1 日啓動在機場以北填海拓地 650 公頃工程，經過不足五年的
建造時間，第三跑道鋪設工程於 2021 年 6 月完成。

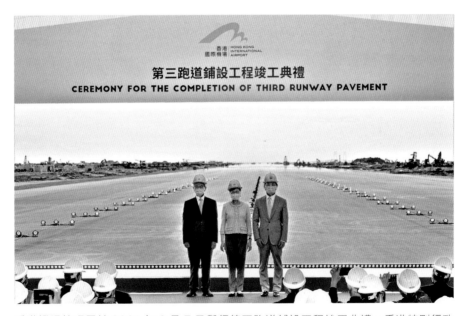

香港機場管理局於 2021 年 9 月 7 日舉行第三跑道鋪設工程竣工典禮，香港特別行政
區行政長官林鄭月娥任主禮嘉賓，身旁為機管局主席蘇澤光（左）及行政總裁林天福
（右）。

跑道重新編配

「北跑道」於 2021 年 12 月 2 日重新編配為「中跑道」,其名稱亦由原來 07L/25R 改為 07C/25C,為機場擴建為三跑道系統作出準備。圖上為原來北跑道瀝青面上的字標由 07L 改為圖下中跑道的 07C。

裝置於滑行道旁的飛機移動區引導標誌,由原來「07L-25R」轉為「07C-25C」,以配合重新編配的中跑道。

香港國際機場將於 2022 年投入運作的第三跑道，將獲編配為北跑道（North Runway）（即 07L/25R）。在此之前，原有北跑道須按照國際民用航空組織規定重新編配為中跑道（Centre Runway）（即 07C/25C）。在 2021 年 12 月 2 日凌晨 0 時 1 分，香港國際機場北跑道關閉，以便進行最後的重新編配程序及更新，包括飛行區地面燈號（AGL）系統、飛機移動區引導標誌（MAGS）、外來異物自動檢測系統（AFODDS）、跑道及滑行道上的標誌及強制指示標誌，以及航空交通管制及機場運作控制系統相關的設備等等，最後進行全面的測試和跑道檢驗後，新編配的中跑道於同日上午約 8 時正式投入運作。

根據機管局於 2021 年 12 月 2 日發出的新聞稿資料透露，政府飛行服務隊的噴射機「龐巴迪挑戰 605」（Challenger 605），於早上 8 時 16 分徐徐降落在新中跑道上，成為首架飛機降落在重新編配的跑道。至於首架民用航班飛機，則是韓亞航空 747-400F 貨機（Asiana Cargo）於早上 10 時 9 分着陸中跑道上。機管局機場運行執行總監張李佳蕙表示：「我們很高興北跑道重新編配工作順利進行。雖然最後的轉換工作於一晚內完成，但整個過程早在逾一年前已開展，包括與其他跑道使用者周詳策劃及緊密溝通。除了系統更新及飛行區工程外，各項設備、運作計劃、程序及手冊必要的更新亦已完成。」

飛行校驗

繼原有北跑道於 2021 年 12 月順利重新編配為中跑道後，香港國際機場於 2022 年 3 月亦將有關的客運及貨運停機位重新編配，為機場擴建為三跑道系統早作準備。設有英文字母作前綴以標示它們在香港機場所在位置的三十六個貨運停機位和一號客運大樓東面九個客運停機位的前綴「C」及「E」，被分別重新編配為前綴「X」及「N」或「S」。

根據香港國際機場表示，機場第三跑道於 2022 年 3 月 26 日開始試飛。機管局、民航處及中國民用航空局飛行校驗中心，合作為第三跑道進行試飛。試飛預計於同年 4 月內完成，以驗證相關空中航行服務設備、飛行程序和跑道地面燈完全符合國際民航組織的標準。第三跑道預計於 2022 年按原定計劃投入運作。

依據國際民航組織附件十四，機場若建有超過一條方向相同的跑道，它們便會在數字之後加以「L」、「C」、「R」來區別，分別代表左（Left）、中（Centre）和右（Right）。例如「07L」，「07C」，「07R」指三條互相平行，方位角度均相同的跑道。圖為作者與機管局機場運行副總監姚兆聰於香港國際機場剛重新編配為中跑道 07C 運作前留影。

韓亞航空 747-400F 貨機（Asiana Cargo）於 2021 年 12 月 2 日早上 10 時 9 分着陸中跑道上，是首架民航飛機降落在重新編配的跑道。

2021 年 12 月 2 日早上 8 時 16 分，政府飛行服務隊的噴射機「龐巴迪挑戰 605」（Challenger 605）降落在新中跑道上，成為首架飛機降落在重新編配的跑道。

起飛 三跑

香港國際機場整個三跑道系統工程涵蓋不同部分，包括填海拓地及建造第三條跑道、滑行道及停機坪、T2客運廊，擴建現有二號客運大樓，興建新的旅客捷運系統及高速行李處理系統，改建現有中跑道，以及建造機場配套基礎建設、公共設施及設備。儘管面對 2019 冠狀病毒病的影響所帶來的挑戰，機管局仍致力維持三跑道系統的工程進度，以期分別於 2022 年及 2024 年啓用第三條跑道和三跑道系統。

三跑道系統項目規模差不多等於在現有機場旁興建一個新機場，包括在現有機場島以北填海拓地約 650 公頃，興建一條全長 3,800 米的跑道以及相關滑行道系統，同時重新配置現有中跑道及興建 T2 客運廊及停機坪等等。圖為三跑道系統構思規劃圖，右上方位置可見新北跑道及呈 Y 狀的 T2 客運廊。

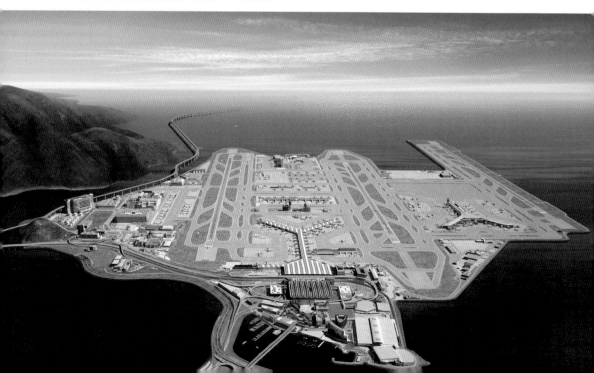

香港國際機場第三跑道於 2021 年 6 月鋪設完成，並於同年 9 月 7 日舉行竣工典禮。圖為已畫上北跑道名稱 25R 標誌及裝置有跑道地面燈的第二跑道，正預備試飛以符合國際民航組織的標準。

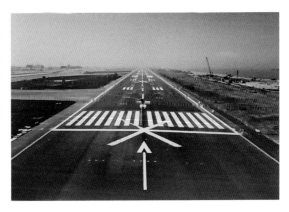

七項核心工程

三跑道系統項目的規模差不多等於在現有香港國際機場旁興建一個新機場，包括以下七項核心工程：

（1）在現有機場島以北填海拓地約 650 公頃，採用深層水泥拌合法等免挖方法填海；

（2）興建 T2 客運廊及停機坪；

（3）興建一條全長 3,800 米的跑道以及相關滑行道系統，同時重新配置現有北跑道；

（4）擴建二號客運大樓，提供出入境設施等全面客運服務；

（5）興建全長 2,600 米的旅客捷運系統，連接二號客運大樓至 T2 客運廊。新旅客捷運系統最高時速達 80 公里，每小時可接載最多 10,800 人次乘客；

（6）興建新行李處理系統，連接二號客運大樓與 T2 客運廊，新系統每小時可處理 9,600 件行李；

（7）興建其他相關的機場配套基礎建設、道路網及交通設施。

在建造三跑道系統工程展開前，香港國際機場就項目進行了全面的環境影響評估，涵蓋海洋生態、漁業、噪音、空氣質素及健康影響等十二個範疇，並提出超過 250 項措施，以緩解及盡量減低項目可能產生的影響，例如三跑道系

統工程須填海拓地，當中約 40% 的拓地面積位處污染泥料卸置坑之上。為應對這項挑戰，機管局採用了免挖式填海技術包括深層水泥拌合法，將水泥注入污泥坑的軟泥內，以形成穩固地基，並有效防止污染物釋出海中。

根據香港機場管理局於 2020 年 12 月向立法會經濟發展事務委員會提供有關香港國際機場三跑道系統的發展資料（立法會 CB(4)333/20-21(01) 號文件），主要填海工程使用來自廣東的訂製機製砂、台灣的疏浚物料和廣西與廣東的海砂，以及從位於將軍澳填料庫及屯門填料庫的填料篩選分類設施所取得的公眾填料，作為主要填料來源；輔以其他本地工程項目的剩餘物料，以及來自填海土地上進行的地基／地質改良工程所產生的廢棄物料。填海所得土地建造 3,800 米長、60 米闊的新跑道以及兩條平行滑行道的工程，首階段的路面鋪設工程涉及新跑道路基的工作，隨後會鋪設碎石底基層及承重層，再裝置跑道及飛行區地面燈號等等。

2021 年 6 月第三跑道鋪設完成，並於同年 9 月 7 日舉行第三跑道鋪設工程竣工典禮。當新的第三條跑道在預期 2022 年啓用後，隨後現有中跑道會關閉約兩年，以作重新配置。整個三跑道系統預計可於 2024 年投入運作。在三跑道系統全面投入運作後，香港國際機場每年可處理的客運量及貨運量分別達到一億二千萬人次及一千萬公噸。

2019 冠狀病毒病對環球航空業雖然造成嚴重影響，但有信心航空業及航空交通在疫情過後會逐步復蘇。為了把握市場回復正常時所帶來的機遇，香港機場管理局的各項長遠和「機場城市」的發展包括三跑道系統、航天城、智能機場項目及亞洲國際博覽館第二期發展，以及加強與粵港澳大灣區城市聯繫和航空貨運發展的項目等等至關重要。

「機場城市」策略旨在充分利用機場的獨特地理位置優勢，把握各項新基建帶來的機遇，將機場核心功能與相關產業結合，以發揮強大的協同效應，且利用科技提升旅客服務，提供更佳的機場體驗，從而強化香港機場的國際航空樞紐功能，為香港建造一個新地標，帶來長遠的經濟和社會效益。

興建中的臨時控制塔，以配合整個三跑道系統過渡時的需要。

根據香港機場管理局於 2022 年 4 月 21 日之新聞稿，香港國際機場第三跑道試飛已於 4 月順利完成，並向全球航空業界發出通告，第三跑道準備於 2022 年內啟用。圖為中國民用航空局飛行校驗中心的飛機為第三跑道進行試飛，以驗證空中航行服務有關設備、飛行程序和飛行區地面燈號。

跋

在 2020 年執筆《從啓德至赤鱲角》開始，新型冠狀病毒病 COVID-19 肆虐全球，世界各地實施隔離、限聚、強測、家居工作甚至封城行動，以防民眾交叉感染及病毒擴散，另一方面更提升疫苗接種率，特別是長者和兒童。疫情影響各行各業，航空業首當其衝，更有些陷入倒閉危機，部分機師、空中服務員、地勤員工等等被逼放無薪假期，更甚者不幸被裁員。踏入 2022 年初，疫症一波未平，一波又起，傳播力極強的變異病毒株 Omicron 引起的第五波疫情在香港爆發，病毒擴散一發不可收拾，造成感染個案數字幾何級上升，死亡個案數千宗。

儘管香港國際機場面對冠狀病毒病爆發以來持續的挑戰，但員工仍上下一心克服困難，致力維持三跑道系統的建設及其他工程的進度，以應付機場的長遠需要，並實現從「城市機場」發展成「機場城市」。希望新冠病毒快快遠離人間，回復昔日的健康環境，鐵鳥又再衝上雲霄，旅客又可翱翔萬里。

鳴謝

（排名不分先後）

劉智鵬教授	林佳煥先生	香港中央圖書館
丁新豹教授	沈思先生	香港歷史飛機協會
劉蜀永教授	Mr. Lawrence Chiu	香港政府檔案處歷史檔案館
何冠環教授	Mr. Cliff Dunnaway	香港大學孔安道紀念圖書館
鄭寶鴻先生	Mr. Benjamin Hui	香港中文大學逸夫書院
梁永基先生	民航處	長春社文化古蹟資源中心
梁景然先生	香港機場管理局	香港史學會
姚兆聰先生	香港國際航空學院	香港收藏家協會
湯遠敬先生	國際民航組織	文化葫蘆
黃家和先生	國際航空運輸協會	新亞圖書中心
黃少銓先生	香港飛行總會	孔夫子舊書網
吳凱程小姐	香港直升機會	老總書房
康妮·虞（余淑貞小姐）	國泰航空有限公司	三劍俠書齋
鄭楚衡機師	香港航空有限公司	神州書店
達仁工程師	港深思有限公司	大業藝術書店
吳貴龍先生	波音公司	Select 18
江樂士大律師	空中巴士公司	初文出版社
徐綺蓮小姐	英國航空公司	九龍舊書店
巫羽階先生	香港歷史博物館	今朝風日好
鄧家宙博士	香港文物探知館	偏見書房
劉德傑博士	香港海防博物館	

香港航空大事年表

1891 年
至 2022 年 4 月

1891

1月3日，美國雜技員鮑德溫兄弟（Baldwin Brothers）藉著熱氣球於快活谷創下香港前所未有的升空紀錄。

1911

3月18日，比利時飛行家查理斯・溫德邦（Charles Van den Born）在沙田淺灘上，駕駛費文型雙翼飛機首次在港成功起飛，成為香港動力飛行第一人。

1915

8月7日及8日，美籍華人飛行家譚根（Tom Gunn）以自製水上飛機於沙田上空作兩天飛行表演。

1924

5月4日，美國飛行家亨利・亞拔（Harry Abbott）於快活谷作飛行表演，部分收入捐贈東華醫院。

5月31日，亞拔駕駛寇蒂斯雙翼飛機，首次在啟德空地上成功飛行。

1925

1月25日，亨利亞拔租下啟德濱空地開辦「亞拔飛行學校」（The Abbott School of Aviation），只維持了7個月便結束。

同年，英國皇家海軍航空母艦「赫米斯號」（H.M.S. Hermes）訪港，期間於啟德濱空地上停泊艦上戰機。

1927

3月19日，皇家空軍啟德基地於啟德空地正式成立。

同年，美國史丁遜（Stinson）飛機公司設計及製造的「底特律之光（Pride of Detroit）」飛機，從美國出發以試驗飛機環球飛行能力，最後於9月9日順利降落啟德機場。

1928

11月16日，英國皇家空軍遠東飛行隊（British RAF Far Fast Flight）一行四架 Supermarine Southamptons 雙翼水上飛機，由英起飛經菲律賓抵達啟德空地。為紀念是次試航盛事，香港最早一批的首航封面世，揭開香港航空的郵務歷史第一頁。

1930

港府屬下的船務署聘用了前皇家海軍退休中校何里為船務總管，同時擔當為首位航空事務署長，除負責海港事務外，還需管轄水陸兩用的啟德機場。機場總監則由曾在皇家空軍工作的摩士（Albert James Robert Moss）擔任。

3月10日，香港飛行會的愛弗安型練習飛機（Avro Avian 594 MK.IV/M），正式註冊為香港首架民用飛機，註冊編號為 VR-HAA。

1931

全年共有 1,100 多架民用飛機使用啟德機場，其中香港飛行會為主要用戶。

12 月 15 日，機場近西邊的飛機茅棚發生大火。

1932

航空事務署長首次引入飛機降落費，首年收入達 14,000 港元，並利用這筆收款改善機場服務。同年，飛機茅棚再次發生火災，機場損失嚴重，促使港府決心興建防火耐用金屬製成的飛機庫。

1933

6 月，輔政司於定例局（即今立法會）會議中向政府申請撥款港幣八十萬，於啟德機場上興建飛機庫及客運設施包括水機碼頭、水上機坪、客運站樓等。

11 月 7 日，遠東航空學校於啟德機場成立。

1935

4 月，機場西端的第一個民用飛機庫連辦公大樓落成，以鋼鐵及三合土取代舊日以茅草和木塊簡陋搭成的機棚。新建的機庫專供民航用途，舊有東端的則供空軍使用，解決以往兩者受駐港皇家空軍和遠東航空有限公司共用引至不夠空間使用的問題。

11 月，以混凝土建成的首座四層高的航空交通控制塔，坐落於新建的民航機庫旁。

1936

3 月 14 日，帝國航空公司塞特（Short）S30 C 水上飛機從英國倫敦出發，途經馬塞、羅馬、雅典、亞歷山大里亞、巴格達、科威特、德里、加爾各答、仰光、曼谷及檳城後，轉迪哈維蘭（de Havilland）DH86A「多拉多」（Dorado）雙翼飛機，經西貢於 3 月 24 日首次飛抵本港，標誌着香港民航業務新的里程碑開始。

11 月 6 日中國航空公司（China National Aviation Corporation, CNAC）開闢了上海經廣州至香港的定期航班，以上海龍華機場為基地。

1937

4 月 21 日，汎美「香港飛剪」（Hong Kong Clipper）水上飛機從美國加州出發，橫渡太平洋途經三藩市、檀香山、中途島、威克島、關島、馬尼拉及澳門，於 4 月 28 日飛抵本港，開通香港至美國的空中運輸。

7 月 29 日，歐亞航空公司（Eurasia Aviation Corp）開闢了北平經廣州至香港的定期航班，以德製容克斯（Junkers）Ju-52 三引擎客機接載客貨，航線包括香港、廣州、長沙、漢口、鄭州、太原、北平等地。

9 月 2 日，啟德機場受強烈颱風吹襲，設施遭受嚴重破壞，飛行區及跑道需關閉數天以便急修。

1938

8 月 10 日，法航首航香港，開闢了法國至香港的定期航班。

1941

5 月 20 日，中航 DC-3 航機在宜賓機場被日軍戰機炸毀，機翼嚴重受損，中航在啟德維修廠緊急空運一對 DC‐2 機翼，並成功更換被炸毀的 DC‐3 機翼，該航機被稱為 DC—21／2。

12 月 8 日早上，日軍轟炸機向啟德機場及鄰近一帶地方投下重型炸彈。4 天後佔領

機場，啓德機場被改稱為「啓德飛行場」。
12月25日，香港淪陷。

1942

9月10日上午10時，日軍舉行「啓德機場擴張動土禮」，利用俘虜擴建機場。日佔期間，日軍強迫戰俘拆下九龍寨城的城牆石塊，作為新建跑道的地基及其他用途。

1943

1月9日，日軍舉行祭禮以遷拆宋王臺，最後竟把宋王臺巨石炸毀，斷成三大塊，其中一塊刻有「宋王臺」及其旁七個小書字體「清嘉慶丁卯重修」的碎石未有斷裂，在聖山山腳下尋回。

1944

1月23日，美軍B-25戰機大舉襲擊啓德機場。

2月11日，盟軍派出B-25及P-40戰機轟炸啓德，間期多架日機和美機被擊落。

10月，日軍擴建啓德機場完成，興建了兩條交叉跑道（13/31 & 07/25），長度分別為4,580呎及4,730呎，機場面積由戰前的171畝增至376畝。

1945

8月15日，日軍宣佈無條件投降。二星期後，英國海軍復仇者式攻擊機成為首架於戰後降落啓德機場的飛機。

9月1日，英國皇家海軍陸戰隊第三旅正式接管啓德機場。

9月5日，英國皇家空軍重新執掌啓德機場，其中第5025空港重建師，負責戰後重修及重整工作。

9月，中航重開經桂林往重慶之航線，香

港民航業回復正常運作。

1946

5月1日，民航處成立。以往由船政署執掌民航事務轉移到新成立的民航處。第一任處長由原先為機場總監的摩士升任，副處長為牛津（Max Oxford）並兼任為機場經理，管理當時啓德水陸兩用機場。

7月18日，颱風吹毀啓德多項設施及飛機，損失嚴重。

9月24日，前身為澳華出入口公司的國泰航空在港正式註冊。國泰首架飛機為道格拉斯DC-3雙發動螺旋槳客機「貝茜」（Betsy），香港註冊編號為VR-HDB。

9月25日，一架準備前往越南西貢的英國皇家空軍C-47運輸機，在惡劣天氣下由舊31跑道往獅子山方向起飛後於九龍塘墮毀，19人死亡。

1947

1月25日，天氣惡劣，菲航DC-3客機於柏架山撞毀，四人死亡，機上總值百多萬之金條下落不明，引起市民登山尋金。

3月4日，香港航空公司成立。

6月，位於啓德機場以南靠近堤岸的單層式第三代客運樓正式啓用，取代用上約一年以帳篷搭建的臨時客運站。該客運樓出口可直達碼頭，方便旅客乘搭水上飛機。

10月3日，渣甸航空保養公司（Jardine Air Maintenance Company）（JAMCo）成立。

1948

6月，新一代的航空交通控制塔正式使用。新控制塔位於機場以南靠近堤岸的位置，建於渣甸大樓的頂層位置。控制塔外牆掛有大型字牌寫着「HONG KONG」及

細字牌「ELEVATION A.M.S.L. 12 FEET」
（平均海拔高度 12 呎）。

7 月，立法局三讀通過將日治時間日軍擴大啓德機場強行徵收的公眾土地，自 1945 年 9 月 1 日起由港府收回，並按當時的市價由港府酌給補償。

11 月 4 日，太古洋行成立太平飛機修理補給公司（Pacific Air Maintenance & Supply Company, PAMAS）。

12 月 21 日，一架載有 26 名乘客及 7 位機員的中國航空公司港滬線 DC-4 客機，由上海飛往香港，因遇上濃霧而於火石洲撞毀。機上乘客及機員均罹難，乘客中包括香港工業界巨子榮伊仁及前美國總統羅斯福之孫羅斯福寬騰（Quentin Roosevelt）。事後在撞機的地點豎立了兩塊紀念碑來悼念二人。

1949

2 月 24 日，國泰一架由馬尼拉飛抵啓德的 DC-3 於北角寶馬山撞毀，23 人不幸罹難。

鄰近新界錦田的「石崗皇家空軍基地」（RAF Sek Kong）」興建完成，跑道全長 1,905 米及闊 37 米，方向 11/29。

9 月，前身為粉嶺軍地馬場的「粉嶺機場」建成。

11 月 9 日，「兩航事件」發生，中航及央航總經理劉敬宜及陳卓林在當天早上，指揮了 12 架飛機從啓德起飛前往中國內地，其中一架飛抵北京，其它飛機飛抵天津。

1950

10 月 7 日，香港政府發出收回清水灣道官地通知，以加長啓德舊 13/31 跑道。於清水灣道（今彩虹道）設置臨時交通管制亭，建有紅綠交通燈、警鐘及升降欄閘，以管控飛機、車輛及行人橫過清水灣道，猶如火車欄閘一樣。

11 月 1 日，太古公司的太平洋飛機維修公司（PAMAS）和渣甸航空保養公司（JAMCo）合併為香港飛機工程公司（Hong Kong Aircraft Engineering Company Limited, HAECO）。

12 月，石崗空軍機場擴築跑道工程完成。

1951

3 月 11 日，太平洋海外航空（Pacific Overseas Airlines）的一架 DC-4 客機在啓德起飛後不久於畢拿山附近撞毀，26 人不幸罹難。

4 月 9 日，暹羅航空（Siamese Airways）的 DC-3 客機因人為失誤於鶴咀墮海，16 人不幸罹難。

6 月 14 日，港府完成擴建啓德機場的「布德本報告」（Broadbent Report）。

位於新界沙田區白鶴汀村的沙田機場建成，跑道位置約由現在的香港文化博物館至帝都酒店。

1953

6 月，香港政府發表「啓德機場發展計劃報告書」（Project Report on the Development of Kai Tak Airport）。整個機場建造經費預計達 9,675 萬港元，主要工程包括興建一條填海新跑道及一座客運大樓，英國政府提供約一半資金即 4,800 萬港元無息借貸給港府。至於其餘的 4,875 萬港元資金，則由香港政府獨力承擔。翌年 6 月 16 日，整個機場發展計劃及資金安排獲立法局拍板通過。

7 月 27 日，從新加坡出發的皇家空軍「赫士廷斯式」（Hastings）運輸機，抵港降落啓德舊 13 跑道時，因飛機過早着地撞倒近跑道的莆崗村民房後着火，一名村民當場

被撞死，全機 40 人生還。

1954

11 月，新建的第四代客運大樓落成。具有三角形屋頂，外牆寫有「HONG KONG（KAI TAK）AIRPORT」，處理入境、離境及港口衛生檢查。

1955

4 月 11 日，印度航空洛歇「星座型」客機「克什米爾公主號」（Kashmir Princess）由北京經香港飛往印尼萬隆，在印尼水域墜毀，16 死 6 傷。意外調查後，發現航機在啓德停留期間被一名事後潛逃台灣的飛機維修人員放置計時炸彈造成。

1957

9 月 22 日，颱風歌羅利亞襲港，啓德機場 9 架飛機被吹毀。

1958

8 月 31 日，自沖繩抵港的美國空軍 C-54 軍機降落啓德舊 31 跑道時，撞毀於與 07/25 跑道的交匯處，無人傷亡。因殘骸阻礙飛機升降，啓德機場需提早啓用原定於次日開放的新 13/31 跑道。

9 月 12 日，啓德 13/31 新跑道正式開幕，全長 8,340 呎及闊 200 呎，由時任港督柏立基爵士伉儷及女兒親乘英軍直升機，衝過絲帶為啓德新跑道作開幕剪綵。開幕儀式完成後，9 架代表不同年代的民航飛機於新跑道上示範起飛、飛行及降落表演。同日，英國海外航空（BOAC）的「彗星」5 型（Comet 5）抵港，成為首架來港的噴射客機。

1959

7 月 17 日，安裝費用達港幣 8,500 萬的助航燈系統開始投入服務，改變啓德機場的固有日間運作模式。當時所設計及裝置的獨特曲線入場燈號系統，是世界上首創的及獨一無二的。

9 月 1 日，一座呈 E 字型單層建築物的航空運貨站，被改作第五代臨時客運大樓，取代海堤客運樓直至新的永久客運大樓開業為止。

1960

是年，汎美率先使用波音 707 航機來港。

1961

4 月 19 日，從鯉魚門方向飛往台南的 C-47 美國空軍軍機，起飛後於柏架山撞毀，15 人死亡，全機僅一人生還。

1962

9 月 1 日，颱風溫黛襲港，對遠東航校機庫造成嚴重破壞，三架訓練機和大量器材被吹毀。

11 月 2 日，耗資 1,600 萬港元興建的第 6 代啓德客運大樓正式開幕。新客運大樓由香港著名建築師甘洺（Eric Cumine）設計，樓高 7 層佔地 39 萬 2,000 平方呎，每小時可處理旅客 550 名，成為當時遠東最新穎及最先進的國際機場。

1965

8 月 24 日，美軍一架載了 60 多名前往越南士兵的 C-130 運輸機起飛後於油塘墜海，59 人死亡

1967

6 月 30 日，泰航一架「快帆式」（Caravelle）噴射客機於颱風中降落啓德時滑出跑道墜海，14 死 56 傷。

11 月 5 日，國泰康維爾 CV-880 噴射機起飛後衝出跑道墜海，1 死 40 傷。

1970

4 月 11 日，首架波音 747 珍寶客機降落啓德機場，香港正式邁進廣體客機年代。當時被形容為「空中霸王」、「飛行神毯」的汎美航空編號 N748PA 珍寶客機，由美國洛杉機起飛，經檀香山、東京至香港，停泊於啓德首條活動機橋旁。

1974

6 月 1 日，新 13/31 跑道延長 2,780 呎，擴展後共長 11,130 呎，以應付噴射年代的需要。延長部分、全新儀器導進系統和經改良的目視進場系統啓用。

1976

5 月，香港空運貨站啓用。

11 月 5 日，法國航空的和諧式（Concorde）超音速客機（編號 F-BTSC）首次降落啓德機場。

1977

9 月 2 日，前往曼谷的英國環子午線航空 CL-44 貨機於啓德起飛不久後引擎著火，在橫瀾島對開海面墜毀，機上 4 名機員無人生還。

1978

3 月 31 日，英國皇家空軍從啓德基地搬往石崗皇家空軍基地。

12 月起，中國民航先後開辦往上海、廣州、杭州及北京的定期航線。

1979

3 月，港府正式進行赤鱲角興建新機場研究計劃。

1980

6 月，擁有先進電子設備的新航空交通理控制中心啓用，取代了 1962 年興建的舊控制中心。

7 月及 8 月，國泰航空及金獅航空開始提供往來香港和倫敦的定期航班，結束了四十四年英國航空壟斷該航線的局面。

1981

年底，歷時近 20 載及費用近 6 億港元，共分 4 期的啓德機場擴建計劃完成。機場的停機坪面積由原來只可停泊 10 架飛機，擴充至最多 33 架飛機停泊。客運大樓經過擴建後，處理乘客能力亦從原來的每小時 550 名增至 5,000 名，差不多增幅超過 9 倍。

1983

年初，因香港前途未明及經濟問題，港府宣布擱置興建赤鱲角新機場。

9 月 23 日，國泰首架 DC-3 客機貝茜（Betsy）重披昔日衣裳，於國泰三十七周年誌慶日前夕重返香港。

1985

4 月 1 日，商人曹光彪、包玉剛、霍英東及中資機構華潤、招商局等組成港龍航空有限公司（Hong Kong Dragon Airlines Ltd.），成立初期只有一架 B737-200 客機（編號 VR-HKP）經營。

7 月 26 日，港龍航空由香港首航至馬來西亞沙巴（Kota Kinabalu），內地首個航點則在廈門。

1985

5 月，港龍航空由商人曹光彪、包玉剛、霍英東及中資機構華潤、招商局等組成，

成立初期以一架二手 B737-200 客機由香港往來馬來西亞亞庇。

1986

11 月，以啓德為基地的貨運航空公司香港華民航空成立。

12 月 16 日，港龍從香港首航至泰國清邁，開創了首條定期航線。

1988

4 月，港府再次開展於赤鱲角興建新機場的可行性研究。

8 月 31 日，中國民航一架 DH-121「三叉戟」（Trident）客機降落啓德時遇風切變墮海，7 死 14 傷。

1989

10 月 11 日，港督衛奕信爵士在立法局會議上宣佈，港府決定在北大嶼山的赤鱲角興建新機場，以配合未來的港口及市區發展計劃，預定新機場於 1997 年 6 月正式使用，每年可處理的最高乘客數字為 2,400 萬。

1990

4 月 4 日，臨時機場管理局成立，負責規劃、設計及興建香港新機場，以取代啓德機場。

1991

9 月 3 日，中、英兩國政府簽訂《關於香港新機場建設及有關問題的諒解備忘錄》，表示雙方堅定支持新機場建設計劃及「機場核心計劃」其他工程項目。

11 月 15 日，空運貨站二號大樓啓用，啓德國際貨物處理能力增加一倍，達每年 140 萬噸，全球第一。

1992

3 月，臨時機場管理局公佈《新機場總綱計劃》，並批授客運大樓設計合約。

11 月，批授工地開拓工程合約，以開拓赤鱲角機場島。啓德東停機坪擴建完成。

1993

11 月 4 日，華航一架自台北抵港的波音 747-400 在惡劣天氣下降落啓德時滑出跑道墮海，二十三人受傷。

是年，啓德南停機坪擴建工程完成

12 月，機場島的拓地工程不斷推展，赤鱲角及欖洲兩島合併為一。

1994

9 月 23 日，港府租用作遣返越南船民的一架印尼 Pelita Air Service 洛歇 L-100-30「大力士」運輸機完成任務後回港，再起飛返回耶加達時於九龍灣墮海，6 死 6 傷。

11 月，中、英聯合聯絡小組機場委員會雙方就香港新機場及機場鐵路的財務安排簽署《會議紀要》。

1995

1 月，臨時機場管理局批授客運大樓建造工程合約。

4 月，批授首條跑道、滑行道及停機坪建造合約。

6 月，機場島填海工程竣工，全島面積達 1,248 公頃。

7 月，香港立法局通過《機場管理局條例草案》，奠定了機場管理局的永久法定地位。

12 月，《機場管理局條例》生效。政府將預付臨時機場管理局的 366 億港元轉為注資。機管局與政府正式簽署《財務支持協

議》與《批地文件》。

1996

5月，中、英聯合聯絡小組機場委員會雙方簽署《會議紀要》，同意盡早興建第二條跑道及相關設施。

1997

2月20日，政府飛行服務隊的雙引擎飛機「超級空中霸王」在赤鱲角新機場南跑道成功降落，成為首架着陸的飛機。

4月，第二條跑道動工興建。

6月，中英聯合聯絡小組宣佈所有在港登記的飛機在1997年7月1日起都需採用以中國統一的國籍標誌「B」以取替舊有的「VR」。由1997年7月1日至12月31日的6個月為過渡期，讓香港的航空公司更改他們的飛機上原有國籍標誌。

7月1日，香港的管治權回歸中國。客運大樓的旅客數字高達2,830萬人，空運貨物超逾179萬公噸，航機班次總數達165,154班，於國際客運量位列世界第三，國際貨運吞吐量更稱冠全球。

11月15日，一架仿照香港首架成功升空的費文雙翼飛機，在赤鱲角新機場進行飛行表演。

1998

1月，客運大樓舉行首次試運作。機場啓用前客運大樓共舉行五次試運作。

1月13日，香港特區政府宣布新機場於1998年7月6日啓用，並名為香港國際機場。

3月，公益金慈善步行活動在機場島舉行，吸引三萬五千人參加。

4月，在客運大樓舉行慈善晚宴，紀念機管局的首期機場建造工程完竣。

5月，聯同業務夥伴進行機場綜合試運作，測試各項機場設施。第一階段的機場遷移工作展開，多項設施及服務開始遷離啓德機場。

6月，機場鐵路舉行試運作，首批乘客乘搭機場快線前往運輸中心。

7月2日，國家主席江澤民主持新機場開幕典禮。出席儀式的嘉賓超過三千人包括副總理錢其琛、香港特區行政長官董建華，以及數千名海外及本地人士。

7月5日，最後一班抵啓德的航機為港龍航空公司的KA841航機，從中國重慶起飛，抵港時間為當日晚上11時38分。

7月6日凌晨0時2分，國泰航空一架班次為CX251由香港至倫敦的航機，於機場關閉前成為最後一架從啓德機場飛離本港的班機。前民航處處長施高理（Richard Siegel）在機場控制塔裡主持跑道關燈儀式。在凌晨1時17分，施高理說過「再見啓德，謝謝你。」（Goodbye Kai Tak, and thank you.）這句最後說話後，按下燈掣熄滅跑道全部燈光，正式替啓德機場畫上句號。

7月6日，耗資超過700億港元，佔地1,255公頃的香港國際機場正式啓用。新機場設有南北兩條跑道，每條各長3,800米及寬60米。由紐約開出的國泰航空CX 889號班機，於早上6時27分降落新機場，成為第一班降落的客機，亦同時創下三項香港飛行紀錄。開往馬尼拉的國泰航空CX 907號班機則為第一班離港的客機，開出時間為早上7時19分。機場啓用首天內乘搭抵港及離港航機的每位旅客獲贈紀念狀，而第一班到港航機的首名旅客所獲贈的紀念狀，編號是「000001」。

新機場啓用後因種種問題影響客貨運作，經改善後，所有服務於8月21日回復正常。

9月6日，根據獨立的意見調查，旅客及其他機場使用者對新香港國際機場的服務非常滿意。

1999

2月21日，香港國際機場在一天內接待超過117,000名旅客，刷新機場啓用以來的最高單日紀錄。

5月26日，香港國際機場第二條跑道北跑道（現改稱「中跑道」）啓用，港龍航空由上海起飛的KA807航機成為首班抵港航機。香港郵政發行香港國際機場第二條跑道啓用紀念封。

7月6日，香港國際機場啓用一周年，機場管理局主席馮國經博士授予紀念狀給當天使用機場之旅客，以誌其盛。

8月22日，一架中華航空航班編號CI642的MD-11客機（編號B-150），於香港颱風「森姆」八號風球下降落赤鱲角機場南跑道，因意外引致全機翻轉後着火，事故導致3人死亡及210多人受傷。

2000

1月20日，一號客運大樓西北客運廊啓用。

2001

在貨運停機坪增建八個新停機位。

2002

機場管理局批出興建及營運速遞貨運中心的專營權，以加強機場的物流服務能力。

2003

海天客運碼頭啓用，為往來香港國際機場與珠三角四個口岸的旅客提供便捷的交通連繫。

嚴重急性呼吸系統綜合症（沙士）爆發後，機場同業群策群力，吸引旅客重臨香港。

2004

國際航空運輸協會推選香港國際機場為全球最佳機場。

2006

11月18日，全球載客量最多的A380空中巨無霸飛機首次飛抵香港國際機場。空中巴士公司（Airbus）選定全球包括香港在內的十個主要機場，為A380客機進行多項技術測試及適航認證。

11月，機管局宣布將動用45億港元進行多項工程，以提升機場設施及提高客貨運能力。

12月21日，機管局發表《香港國際機場2025》規劃大綱。

2007

6月1日，慶祝二號客運大樓開幕及香港特區成立十周年。

2008

4月30日，北京奧運聖火專機飛抵香港國際機場，奧運火炬接力活動於5月2日在港進行。

7月，《香港國際機場2030規劃大綱》的研究展開，以探討機場發展的需要，並委任了九家獨立顧問公司，研究機場發展的不同策略範疇，進行深入的研究分析。

2009

7月9日，新加坡航空A380客機於香港首航新加坡。

香港飛機工程公司在機場的第三個飛機庫啓用，中國飛機服務公司在機場的首個飛

機維修庫亦投入運作。

2010

1 月 15 日，海天客運碼頭及北衛星客運廊正式啓用。全新建造的海天客運碼頭提供跨境渡輪服務；北衛星客運廊則建有十個附設登機橋的停機位，專供窄體飛機使用。

12 月 28 日，香港國際機場客貨吞吐量首次分別突破 5,000 萬人次及 400 萬公噸，刷新全年客、貨運量的紀錄，並位列國際客運量三甲之列，而國際貨運吞吐量更於全球第一。

2011

2 月 22 日，香港國際機場舉辦照片展覽，為連串慶祝香港航空發展百周年誌慶活動打響頭炮。

3 月 18 日，香港動力飛行一百周年，香港國際機場的富豪機場酒店舉行慶祝「香港動力飛行百周年」晚宴。

6 月 2 日，機管局公佈《香港國際機場2030 規劃大綱》，並展開為期三個月的公眾諮詢，邀請持份者及公眾就機場未來的發展方向發表意見。

10 月 26 日，全日空（ANA）的波音 787 Dreamliner 客機從日本東京出發，首次降落在香港國際機場。

12 月 29 日，機管局公佈《香港國際機場2030 規劃大綱》公眾諮詢結果，73% 回應者支持擴建機場成為三跑道系統的建議，並向香港特別行政區政府建議，採納「三跑道方案」作為未來香港國際機場發展規劃。

機管局舉行中場範圍發展計劃動土儀式。

香港國際機場超越美國孟菲斯國際機場，首次成為全球最繁忙的貨運機場。

2013

3 月 29 日，香港國際機場創下單日航班升降數目新紀錄，共有 1,172 架次航機升降。

7 月 6 日，香港國際機場接機大堂舉行首個快閃舞蹈表演，慶祝香港國際機場十五周年。

8 月 30 日，機管局發表首份可持續發展報告。報告以「延展機場實力 · 共譜創優藍圖」為題。

2014

11 月，環境保護署署長批准香港國際機場三跑道系統計劃的環境影響評估報告，並發出環境許可證，標誌着項目邁向了一個重要里程。

2015

3 月，行政會議一致通過及肯定擴建香港國際機場成為三跑道系統，目標在 2016 年動工，預計八年時間完成計劃後，可應付預計增加的 3,000 萬人次客運量，及日後擴建客運廊設施，以再應付額外 2,000 萬人次的客運量。整個三跑道系統建築成本預計為 1,415 億港元（按付款當日價格計算），其中填海造地佔造價約四成，其他客運廊、停機坪、旅客捷運系統、行李處理系統等設施佔其餘約六成。

11 月 15 日，飛機師鄭楚衡、工程師達仁、地勤人員及學生等組成的團隊，耗時八年裝嵌及測試的單引擎飛機「香港起飛」（Inspiration）（註冊號碼 B-KOO）成功起飛，為香港航空歷史寫下新的一頁。

2016

1 月 28 日，國泰航空將港龍航空易名為「國泰港龍航空」（Cathay Dragon），航機新塗裝改用與國泰航空相同的「翹首振翅」

塗裝，惟色調改用紅色，飛龍圖案移向機首，並於機身印上「國泰港龍」的中文字樣。新名稱和品牌於 2016 年 11 月生效。

8 月 1 日，香港機場管理局啓動在機場以北填海拓地 650 公頃的工程，其中包括全長 3,800 米及闊 60 米的第三跑道。

8 月 28 日，飛機師鄭楚衡、工程師達仁駕駛「香港起飛」從赤鱲角機場出發，到訪 20 個國家共 45 個機場，結束歷時 78 天之旅。

10 月 8 日，國泰最後一架波音 747-400 客機（編號 B-HUJ）作慈善航班，從赤鱲角機場出發後飛越維港上空作最後道別。

11 月，香港國際機場全球首個應用於跑道及滑行道的「飛行區地面燈號自動掃描及檢查系統（AGLSIS）成功研發，大大提高檢查跑道及滑行道地面燈的效率及可靠性。

2019

9 月 23 日，香港機場管理局憑藉「飛行區地面燈號自動掃描及檢查系統」（AGLSIS），在「第十八屆香港職業安全健康大獎」中榮獲「職安健改善項目大獎——金獎」。AGLSIS 是全球首個自動化飛行區地面燈號掃描及檢查系統，由機管局及香港科學園一間「港深思」（D2V）本地初創公司共同研發，在香港及其他 5 個國家取得專利權，並贏得多個獎項，包括《International Airport Review》頒發的「國際機場評審大獎——機場禁區運作獎項 2017」，香港工程師學會頒發的 2017 年「香港電子項目比賽」冠軍，以及「2017 年香港資訊及通訊科技獎」的「最佳智慧香港（開放數據／大數據應用）」銅獎。

香港機場管理局展開《氣候變化應變能力研究》及《長遠減碳目標研究》，以檢討及加強機場在氣候變化方面的營運應變及適應能力，並確定於 2050 年年底前達至淨零碳排放的路線圖及相應碳管理行動計劃。

12 月 30 日，香港國際機場全球首輛於機場運作的自動駕駛拖車投入服務，以連接海天客運碼頭至行李處理大堂。自動駕駛拖車採用自動駕駛技術於禁區運送行李，能在任何天氣下運作，自動及安全避開障礙物，進一步提升機場運作效率。

2020

10 月 21 日，國泰航空宣佈集團全球削減 8,500 個職位，成為環球航空業自 COVID-19 新型冠狀病毒病疫情爆發以來最大規模的裁員計劃，並將旗下國泰港龍航空即時結業。國泰港龍的最後一班客機（航班編號 KA294）從越南河內飛抵香港後，結束其 35 年提供空中運輸服務，走進歷史。

12 月，香港機場管理局公佈機場城市發展藍圖，旨在進一步加強香港國際機場作為亞太區國際航空樞紐的領先地位，將機場發展為香港以至粵港澳大灣區的新地標，並成為推動香港經濟增長的主要動力。

2021

3 月，天際走廊（Sky Bridge）獲香港綠色建築議會評為「綠建環評新建建築暫定金級」。

6 月，香港國際機場第三跑道鋪設完成。

7 月 7 日，香港機場管理局發表《2020/21 年報》，年內香港國際機場受到 2019 冠狀病毒病影響，全球各地實施旅遊限制及檢疫措施，客運量及飛機起降量分別下跌 98.6% 及 66.2% 至 80 萬人次及 127,760 架次。貨運量微降 2% 至 460 萬公噸。

9 月 7 日，香港機場管理局舉行第三跑道鋪設工程竣工典禮，香港特別行政區行政長官林鄭月娥擔任為主禮嘉賓。

10月，香港國際機場第八次在「世界旅遊獎」（World Travel Awards）中獲得「亞洲最佳機場」殊榮。

12月2日，香港國際機場「北跑道」重新編配為「中跑道」，其方位名稱亦由原來07L/25R改為07C/25C，為機場擴建為三跑道系統作出準備。政府飛行服務隊的噴射機「龐巴迪挑戰605」（Challenger 605），於早上8時16分降落在新中跑道上，成為首架飛機降落在重新編配的跑道。早上10時9分，韓亞航空747-400F貨機（Asiana Cargo）成為首架商業航機著陸在中跑道上。

2022

1月6日，香港機場管理局為其40億美元高級票據及首次發行綠色票據定價。

1月25日，香港機場管理局公佈香港國際機場2021年航空交通數字，客運量在2019冠狀病毒病疫情下持續受到影響。年內，機場客運量及飛機起降量分別為140萬人次及144,815架次，按年下跌84.7%及9.9%。機場貨運量按年上升12.5%至500萬公噸，超越2019年疫情爆發前的480萬公噸。

1月27日，「香港起飛」進駐香港國際航空學院（Hong Kong International Aviation Academy）作長期展覽。

3月，香港機場管理局將36個貨運停機位和一號客運大樓東面9個客運停機位重新編配，把前綴「C」及「E」被重新編配為「X」及「N」或「S」，為機場擴建三跑道系統早作準備。

3月26日，香港國際機場第三跑道開始試飛，至4月順利完成，以驗證空中航行服務設備、飛行程序和飛行區地面燈號系統符合國際民航組織的要求。

4月21日，機管局按國際民航組織規定，向全球航空業界發出通告，宣佈香港國際機場第三跑道可於2022年內投入服務。

參考書目

書籍、期刊

丁新豹著：《跑馬地香港墳場初探》（香港：香港當代文化中心，1989）。

丁新豹編：《香港歷史散步》（香港：商務印書館，2010）。

九龍城區議會編著：《追憶龍城蛻變》（香港：九龍城區議會、思網絡，2011）。

九龍樂善堂編著：《樂善情緣》（香港：明窗出版社，2011）。

九龍樂善堂編輯委員會編著：《九龍樂善堂百年史實》（香港：九龍樂善堂編輯委員會，1981）。

中國社會科學院近代史研究所近代史資料編輯部編：《近代史資料》（北京：中國社會科學出版社，1989）。

文慶等纂：《籌辦夷務始末》（道光朝）（台北：文海出版社，1970）。

王雲五編：《宋季三朝政要》（長沙：商務印書館，1939）。

共和媒體出版社編輯部：《啓德最後的光景》（香港：共和媒體有限公司，2008）。

朱維德著：《香港掌故 1》（香港：金陵出版社，1988）。

余繩武、劉存寬編：《十九世紀的香港》（香港：麒麟出版社，1994）。

［元］佚名撰，王瑞來箋證：《宋季三朝政要箋證》（香港：中華書局，2010）。

吳邦謀著：《香港航空 125 年》（香港：中華書局，2015 年）。

吳邦謀著：《香港航空 125 年（增訂版）》（香港：中華書局，2016）。

吳邦謀著：《回到啓德 —— 從收藏品看香港航空史》（香港：中華書局，2017）。

吳邦謀著：《回到啓德 —— 從收藏品看香港航空史（增訂版）》（香港：中華書局，2018）。

吳邦謀編著：《再看啓德 —— 從日佔時期說起》（香港：共和媒體有限公司，2009）。

吳邦謀編著：《說航空・論飛機》（香港：經濟日報出版社，2011）。

吳詹仕著，何耀生協力：《天空之城 —— 從啓德出發》（香港：經濟日報出版社，2007）。

宋軒麟編著：《香港航空百年》（香港：三聯書店，2003）。

亞洲電視新聞部資訊科編：《香港望族》（香港：明報出版社有限公司，2011）。

科大衛、陸鴻基、吳倫霓霞編：《香港碑銘彙編》第一冊（香港：香港市政局，1986）。

香港史學會編著：《文物古蹟中的香港史》（香港：中華書局，2014）。

秦維廉編：《赤鱲角考古》（香港：香港考古學會，1994）。

袁永綸編：《靖海氛記》，清道光年。

張翊遺著：《厓山集》，《涵芬樓祕笈》第四集，明弘治間。

梁炳華著：《城寨與中英外交》（香港：麒麟書業，1995）。

陳公哲編：《香港指南》（香港：商務印書館，1938）。

陳仲微：《二王本末》，元初。

陳自瑜編著：《香港飛機年鑑 1998》（香港：北嶺國際，1998）。

陳祖澤編：《九龍樂善堂特刊》（香港：九龍樂善堂，1986）。

陳鏸勳著：《香港雜記（外二種）》（廣州：暨南大學出版社，1996）。

黃佩佳著，沈思編校：《香港本土風光》（香港：商務印書館，2017）。

《港口及機場發展策略：香港的發展基礎》（香港：香港政府印務局，1991）。

無名氏著：《宋季三朝政要》，進步書局校印。

馮志亮、劉伯智、胡淑芬、王百賦、劉俊輝、龐德礎、江桐林合編：《翹首振翅 —— 香港機師手記 I》（香港：經濟日報出版社，2004）。

葉靈鳳著：《香島滄桑錄》（香港：中華書局，1989）。

葉靈鳳著：《香海浮沉錄》（香港：中華書局，1989）。

葉靈鳳著：《香港的失落》（香港：中華書局，1989）。

趙雨樂、鍾寶賢主編：《香港地區史研究之一：九龍城》（香港：三聯書店，2001）。

趙雨樂、鍾寶賢著：《龍城樂善：早期九龍城與樂善堂研究》（香港：衛奕信勳爵文物信託，2000）。

趙錫年編：《趙氏宗室廣東新會三江支系譜》（香港：香港趙揚名閣石印局，1937）。

趙錫年編：《趙氏族譜》（香港：香港趙揚名閣石印局，1937）。

劉存寬編：《租借新界》（香港：三聯書店，1995）。

劉冠傑編：《香港飛機圖鑑 I》（澳門：飛翔出版社一人有限公司，2011）。

劉智鵬、黃君健、錢浩賢編著，香港機場管理局策劃：《天空下的傳奇：從啓德到赤鱲角》（香港：三聯書店，2014）。

劉智鵬、劉蜀永編著：《香港地區史研究之四：屯門》（香港：三聯書店，2012）。

劉蜀永、劉智鵬編：《方志中的古代香港：〈新安縣志〉香港史料選》（香港：三聯書店，2020）。

劉潤和等編著：《九龍城區風物志》（香港：九龍城區議會，2005）。

廣東省集郵協會、佛山市集郵協會編著：《中國早期航空郵政（1920－1941）》（北京：人民郵電出版社，1993）。

廣東省檔案館編：《香港九龍城寨檔案史料選編》（北京：中國檔案出版社，2007）。

鄧光薦：《填海錄》，宋末。

鄧年威編：《香港的天空 —— 香港圖片航空史》（香港：Odyssey Publications，2015）。

鄭宏泰著：《何福堂家族 —— 走在時代浪尖的風光與跌宕》（香港：中華書局，2021）。

鄭寶鴻著：《香江半島：香港的早期九龍風光》（香港：香港大學美術博物館，2007）。

鄭寶鴻著：《香江冷月：香港的日治時代》（香港：香港大學美術博物館，2006）。

鄭寶鴻編著：《百年香港 —— 分區圖賞》（香港：經緯文化出版有限公司，2015）。

魯言著：《香港掌故》第二集（香港：廣角鏡出版社，1979）。

魯金著：《九龍城寨史話》（香港：三聯書店，1989）。

黎晉偉編：《香港百年史》（香港：南中編譯出版社，1948）。

蕭國健：《城關與炮台》（香港：香港市政局，1997）。

蕭國健著：《九龍城史論集》（香港：顯朝書室，1987）。

賴連三著，李龍潛點校：《香港紀略（外二種）》（香港：暨南大學出版社，1997）。

霍啟昌：〈《勘建九龍城砲台全案文牘》的史料價值〉，載《香港中國近代史學會會刊》第三期，1989 年 11 月。

臨時機場管理局著：《新機場總綱計劃》，1992。

霜崖著：《香江舊事》（香港：香港益群出版社，1968）。

簡又文著：《宋末二帝南遷輦路考》（香港：猛進書屋叢書，約 1957）。

簡又文編：《宋皇臺紀念集》（香港：香港趙族宗親總會刊行，1960）。

羅香林著：《一八四二年以前之香港及其對外交通》（香港：中國學社，1959）。

蘇浙生著：《中華姓氏叢書 —— 趙》（香港：中華書局，2002）。

蘇澤東編：《宋臺秋唱》（香港：方仲琛等印行，1979）。

釋明慧法師編著：《大嶼山誌》（香港：明珠佛學社，1958 年）。

饒玖才著：《香港的地名與地方歷史：港島與九龍》（香港：天地圖書，2011）。

饒宗頤著，鄭煒明編：《饒宗頤香港史論集》（香港：中華書局，2019）。

饒宗頤著：《九龍與宋季史料》（香港：萬有圖書公司，1959）。

顧炳章輯：《勘建九龍城砲台全案文牘》，廣東中山圖書館藏，道光二十九年（1849）。

Allen , Roy, *Great Airports of the World*, London: Ian Allan Ltd., 1968.

Dunnaway, Cliff, *Wings Over Hong Kong, An Aviation History 1891-1998*, Hong Kong: Odyssey Book, 1998.

Eather, Charles, *Airport of the Nine Dragons, Kai Tak, Kowloon : A Story of Hong Kong Aviation*, Surfers Paradise: Ching Chic Publishers, 1996.

Eather, Charles, *Syd's Privates*, Sydney: Durnmount, 1983.

Eather, Charles, *The Amazing Adventures of Betsy & Niki*, Hong Kong: Pacific Century, 2008.

Eitel, E.J., *Europe in China : The history of Hong Kong from the beginning to the year 1882*, London : Luzac & Co., Hong Kong: Kelly & Walsh, ld., 1895.

Hase, P., "Beside the Yamen: Nga Tsin Wai Village" , *The Hong Kong Branch of the Royal Asiatic Society*, vol. 39, 2000.

Hayes, J., *The Rural Communities of Hong Kong: Studies and Themes*, Hong Kong: Oxford University Press, 1983.

Hereford, J. N., *Gau Lung, Royal Air Force Kai Tak 50th Anniversary Booklet*, Hong Kong: RAF Kai Tak, 1977.

Norris, Guy, Thomas, Geoffrey, Wagner, Mark & Smith, Christine Forbes, *Boeing 787 Dreamliner — Flying Redefined*, Perth: Aerospace Technical Publications International Pty Ltd., 2005.

Pigott, Peter, *Kai Tak, A History of Aviation in Hong Kong*, Hong Kong: Hong Kong Government Information Services, 1990

Sayer, G. B., *Hong Kong: 1862-1919*, Hong Kong: Hong Kong University Press, 1975.

Sayer, Geoffrey Robley, *Hong Kong, a brief history and guide of Hongkong and the new territories*, Hong Kong: Kelly and Walsh, 1924.

The Hong Kong Historical Aircraft Association, *Wings Over Hong Kong, The First 100 Years of Aviation*, Hong Kong: The Hong Kong Historical Aircraft Association, 1995.

The Mirror of Literature, Amusement, and Instruction, April 24 1841 .

Warner, J., *Hong Kong Illustrated Views and News 1840-1890*, Hong Kong: John Warner Publication, 1981.

Willing, Martin, *From Betsy to Boeing*, Hong Kong: Arden Publishing Co. Ltd., 1988.

Young, Gavin, *Beyond Lion Rock*, Hong Kong: Hutchinson Ltd., 1988.

報章、報告書及其他

〈民航處設計主任指出赤鱲角興建新機場應付未來發展需要〉,《華僑日報》,1981 年 1 月 8 日。

〈后海灣畔建築新機場〉,《華僑日報》,1949 年 4 月 11 日。

〈赤鱲角新機場建費用需七十二億〉,《華僑日報》,1981 年 3 月 1 日。

〈赤鱲角新機場計劃將作土木工程設計研究〉,《大公報》,1981 年 4 月 17 日。

〈赤鱲角探測建機場地盤〉,《華僑日報》,1981 年 6 月 7 日。

〈赤繼角機場展開土質研究工程預期本年底可完成〉,《工商日報》,1981 年 9 月 10 日。

〈赤鱲角建機場計劃總綱擬就〉,《華僑日報》,1982 年 6 月 30 日。

《星島日報》,1941,1946-1990。

〈香港新機場地址當局感覺選擇難〉,《大公報》,1949 年 4 月 8 日。

香港機場管理局,《香港國際機場 2030 規劃大綱 —— 技術報告》,2014。

香港機場管理局,《香港國際機場 2030 規劃大綱 —— 摘要》,2014。

香港機場管理局,《香港國際機場及三跑道系統的發展》,2014。

香港機場管理局,《擴建香港國際機場成為三跑道系統 —— 工程項目簡介》,2012 年 5 月。

《時與潮》半月刊雜誌,1948 年 6 月 1 日。

〈港府與顧問公司簽約研究赤鱲角機場對海洋環境影響〉,《工商日報》,1981 年 9 月 26 日。

《華僑日報》,1941-1990。

《華僑日報》:《香港年鑑》(香港:華僑日報,1946-1964)。

葉林豐:〈宋皇臺滄桑史〉,《新中華》雜誌,第四期,1952 年 3 月。

簡又文:《九龍宋季古蹟新研究》,《星島日報》,1962 年 4 月 8 日。

鍾寶賢、高添強:〈「龍津橋及其鄰近區域」歷史研究〉,2012 年 12 月,古物古蹟辦事處網頁,https://bit.ly/3NsBtjM,瀏覽日期:2022 年 6 月 6 日。

Airbus S.A.S. Customer Services, Technical Data Support and Services, *A380 Airplane Characteristics for Airport Planning*, 2011.

Airport Authority Hong Kong, "Environmental Impact Assessment Study Brief No. ESB-250/2012 for Expansion of Hong Kong International Airport into a Three-Runway System", August 2012.

Airport Authority Hong Kong, "Expansion of Hong Kong International Airport into a Three-Runway System Project Profile", May 2012.

Airport Authority Hong Kong, *Hong Kong International Airport Master Plan 2030 — Summary*, 2014.

Alexander Grantham, *From Hong Kong to Hong Kong*, Hong Kong: Hong Kong University Press, 2012.

C0129/608/7, "Future Control and Development of the Port of Hong Kong", report by Sir David J. Owen, 24 February 1941

Civil Aviation Department, *Annual Report,* 1974-2021.

Further Replacement Airport Studies 1980/82 (General), 1980-1982, Hong Kong Public Records Office.

HKMS189-2-255, *Possible New Airport For Hong Kong, 1978*, Hong Kong Public Records Office.

HKRS314-1-14, "Hong Kong Replacement Airport at Chek Lap Kok for 16 October 1981".

HKRS314-1-15, "Civil engineering aspects of the Proposed Airport at Chek Lap Kok", *Further Replacement Airport Studies (1980/82) - General Correspondence, 17.02.1982-14.08.1985*, Hong Kong Public Records Office.

Hong Kong Airport, Hong Kong Government Information Services, 1962.

Hong Kong Government, *Project Report on the Development of Kai Tak Airport*, 1953.

Hong Kong Government, *The Hong Kong Government Gazette*, 22nd June 1867.

International Civil Aviation Organization (ICAO), *Annex 14 — Aerodromes. Volume I - Aerodrome Design and Operations*, 5th edition, incorporating Amendments 1—10-A, July 2009.

The China Mail, 1914-1925.

The Institution of Civil Engineers, *The Construction of The New Hong Kong Airport*, paper No. 6504, 1961.

Victoria Regina, CAP. LXXX, "An Act for the better Government of Her Majesty's Subjects resorting to China", 22 August 1843

從啓德
至赤鱲角

吳邦謀 著

責任編輯
白靜薇

裝幀設計
Sands Design Workshop

排　版
Sands Design Workshop

印　務
劉漢舉

出　版
中華書局（香港）有限公司
香港北角英皇道 499 號北角工業大廈 1 樓 B
電話：（852）2137 2338
傳真：（852）2713 8202
電子郵件：info@chunghwabook.com.hk
網址：http://www.chunghwabook.com.hk

發　行
香港聯合書刊物流有限公司
香港新界荃灣德士古道 220-248 號
荃灣工業中心 16 樓
電話：（852）2150 2100
傳真：（852）2407 3062
電子郵件：info@suplogistics.com.hk

印　刷
美雅印刷製本有限公司
香港觀塘榮業街 6 號海濱工業大廈 4 樓 A 室

版　次
2022 年 7 月初版
©2022 中華書局（香港）有限公司

規　格
16 開（230mm×170mm）

I S B N
978-988-8807-88-8